暮光 twilight 之城

breaking dawn 破曉

電影全方位導覽書 Part I
THE OFFICIAL ILLUSTRATED MOVIE COMPANION

U0138484

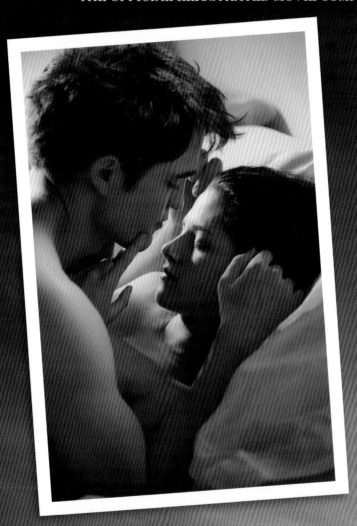

馬克・寇達・維茲
Mark Cotta Vaz

國家圖書館出版品預行編目資料

暮光之城：破曉電影全方位導覽書Part 1 /
馬克‧寇達‧維茲 (Mark Cotta Vaz) 著；Sabrina 譯.
一 1版. 一 臺北市：尖端出版，2011.12
面 ； 公分. 一 (奇炫館)
譯自：
The Twilight Saga: Breaking Dawn - Part 1:
The Official Illustrated Companion
ISBN 978-957-10-4704-1 (平裝)

1. 電影片

987.83 100021052

奇炫館

暮光之城：破曉電影全方位導覽書Part 1

（原名：THE TWILIGHT SAGA BREAKING DAWN PART 1:
THE OFFICIAL ILLUSTRATED MOVIE COMPANION）

作者／馬克‧寇達‧維茲 (Mark Cotta Vaz)
譯者／Sabrina Liao
發行人／黃鎮隆
總編輯／洪琇菁
企劃宣傳／邱小祐
文字校對／施亞蒨
經理／陳君平
國際版權／劉惠卿 林孟嫻
美術編輯／謝旻臻

出版／城邦文化事業股份有限公司 尖端出版
台北市中山區民生東路二段141號10樓
電話：（02）二五○○－七六○○（代表號）
讀者服務信箱：marketing@spp.com.tw

發行／英屬蓋曼群島商家庭傳媒股份有限公司城邦分公司
台北市中山區民生東路二段141號10樓
電話：（02）二五○○－七六○○（代表號）
傳真：（02）二五○○－一九七九
劃撥專線：（讀者服務組）
E-mail：novel@mail2.spp.com.tw

中彰投以北經銷／楨彥有限公司
電話：（02）八九一九－三三六九
傳真：（02）八九一四－五五二四

雲嘉經銷／威信圖書有限公司
客服專線：0800-028-028
傳真：（05）二三三－三八六三

南部經銷／威信圖書有限公司 高雄公司
電話：（07）三七三－○○七九
傳真：（07）三七三－○○八七

香港經銷／一代匯集
香港九龍旺角塘尾道六十四號龍駒企業大廈十樓B&D室
電話：（八五二）二七八三－八一○二
傳真：（八五二）二三九六－○○五○

法律顧問／通律機構
台北市重慶南路二段五十九號十一樓

二○一一年十月一版一刷

版權所有‧翻印必究
■本書若有破損、缺頁請寄回當地出版社更換■

The Twilight Saga:
Breaking Dawn - Part 1: The Official Illustrated Companion
© 2011 Summit Entertainment, LLC and Little, Brown and Company
Books for Young Readers
Motion Picture Artwork ™ and copyright © 2011 Summit
Entertainment, LLC. All rights reserved.
Text copyright © 2011 by Little, Brown and Company Books for Young Readers.
Complex Chinese translation copyright © 2011
by Sharp Point Press, a division of Cite Publishing Limited.

■中文版■

郵購注意事項：
1. 填妥劃撥單資料：帳號：50003021戶名：英屬蓋曼群島商家庭傳媒（股）公司城邦分公司。2. 通信欄內註明訂購書名與冊數。3. 劃撥金額低於500元，請加附掛號郵資50元。如劃撥日起 10～14日，仍未收到書時，請洽劃撥組。劃撥專線TEL：(03) 312-4212 ‧ FAX：(03) 322-4621。E-mail：marketing@spp.com.tw

此致史蒂芬妮‧梅爾、比爾‧康頓、維克‧加德福瑞，以及所有將
《暮光之城》系列帶入尾聲的演員們與劇組。
還有我的母親，貝蒂露‧蘇利文‧維茲，為……所有的一切致謝！
——馬克‧寇達‧維茲

要創造出電影的魔法一點都不簡單，尤其是在製作一部像《暮光之城：破曉》Part I這樣萬眾矚目的電影更難。這必須要在攝影機前後端都有非常具才華的團隊才辦得到。下列在修為上宛如超級巨星的藝術家，非常親切的談論了他們創作的旅程。

比爾‧康頓　導演
瑪莉莎‧羅森柏　編劇
維吉尼亞‧凱茲　剪輯
吉勒莫‧拿瓦羅　攝影總監
理查‧雪曼　劇場設計
羅琳‧福萊明　藝術指導
麥可‧威金森　服裝設計
大衛‧史喬辛爾　場景布置
珍‧布萊奇‧古汀　場景布置
約翰‧布諾　視覺特效總監
吉恩‧布雷克　化妝部門總監
瑞塔‧派里洛　助理化妝部門總監
張鵬　副武鬥指導
史考特‧艾蒂雅　特技指導

約翰‧羅森葛蘭特　機械與特殊化妝特效總監，Legacy Effects特效公司

提畢特電影特效工作室，《暮光之城：破曉》小組
菲爾‧提畢特　視覺特效總監
艾瑞克‧賴文　視覺特效總監
肯‧庫卡　視覺特效製作人
奈特‧費登柏格　藝術總監
湯姆‧吉賓斯　動畫監督
麥克‧卡凡那　剪輯

維克‧加德福瑞　製作人
比爾‧班奈曼　共同製作人暨空拍小組導演

在我把我溫暖、脆弱、
流竄著費洛蒙的身體，
交換成美麗、強壯……
與未知之前，
我要徹底經歷
完整的人類經驗。
我要跟愛德華
度個真正的蜜月。
儘管他很怕
這會使我落入險境，
他還是答應
嘗試。[1]

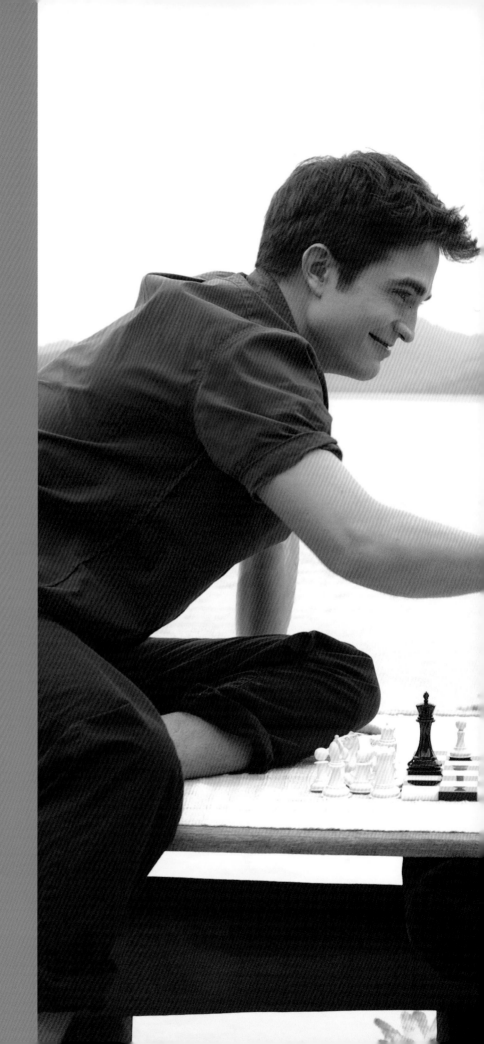

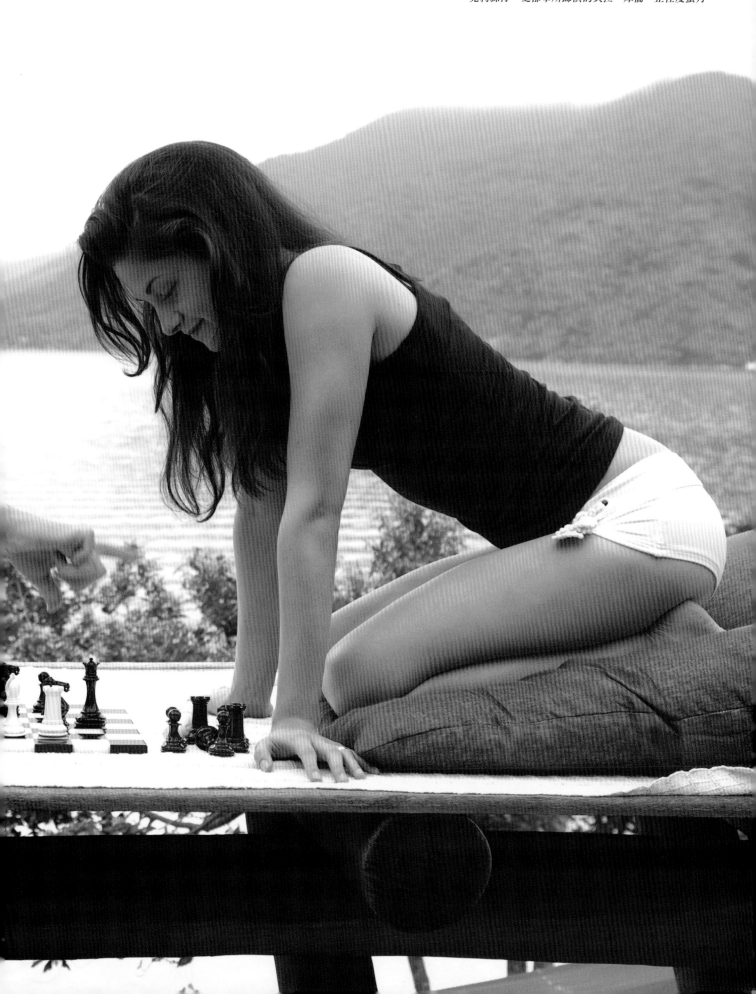

飾演愛德華・庫倫的羅伯・派汀森與
克莉絲汀・史都華所飾演的貝拉・庫倫，正在度蜜月。

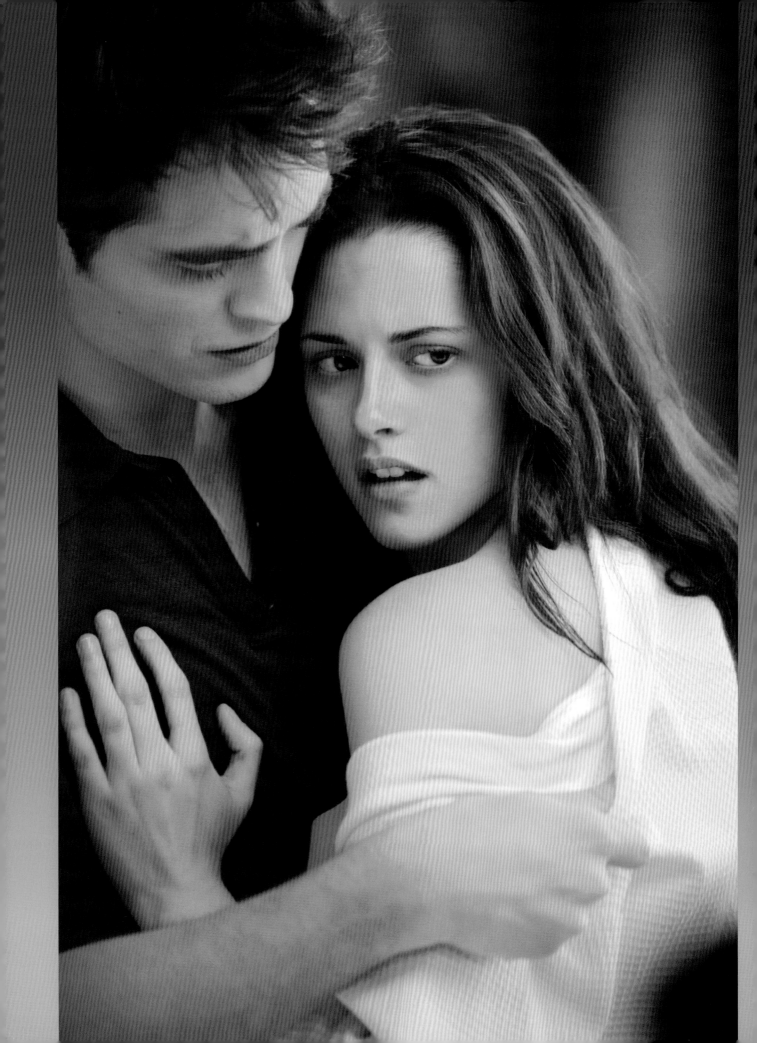

目　錄

序

最後的章節

我又瞥了他一眼，馬上就後悔了。

因為他正憤怒地看著我，黑眼珠充滿了強烈的嫌惡。

我避開他的目光，整個人畏縮地躲進座椅內，

用「眼神便可殺人」這句話突然竄進了我的腦海裡。[2]

在初見面的那一刻起就是一項奇蹟。伊莎貝拉（貝拉）・瑪麗・史旺，一名剛從乾燥的亞歷桑那州搬到陰雨連綿的華盛頓州福克斯的害羞女孩，第一天進入福克斯高中的餐廳裡用午餐，她發現自己被五名坐在學生餐廳最遠處、擁有「非凡人美貌」的學生深深吸引。他們看起來就像是時裝雜誌上經過柔焦處理過的模特兒，而且就像奧林匹克的多雨森林地區一般缺乏陽光的照射。他們蒼白的肌膚更襯托出眼下的黑色暗影，彷彿他們因為無數個失眠夜晚而感到疲憊。貝拉特別受到一名突然與她目光相對的「美麗男孩」所吸引。他們在午餐時間結束，貝拉必須趕去上第二學期的生物課之前偷偷地交換了幾個窺視的目光。命運讓她與這名美麗的男孩坐在一起，但就在突然之間她的

視線對上了一雙充滿憤怒的眼神。她猜想著到底出了什麼錯……

就在那困惑的情緒之間，貝拉與愛德華激烈的愛情故事在《暮光之城》——於二〇〇五年十月由小布朗出版社所出版的史蒂芬妮・梅爾第一本小說——裡展開了。貝拉後來得知愛德華從一九〇一年便活到現在，也就是他被卡萊爾・庫倫醫生變成吸血鬼的那一年，並且永遠都會保持在十七歲。卡萊爾的家族包括他的妻子艾思蜜，以及其他在福克斯高中裡讓貝拉驚豔不已的人：艾利絲與艾密特・庫倫，以及羅絲莉與賈斯柏・海爾。他們追隨卡萊爾的信念，要和人類共存，並遵循著「素食主義」的吸血鬼生活方式（當他們狩獵時，他們只以野生動物為食）。但是貝拉挑戰著愛德華的自制力——他懷有敵意的行為完

全是出自於對她那令人無法抗拒的香氣所展現出的痛苦反應，他本能渴求著她的鮮血。愛德華與自己內心的怪物抗爭，但貝拉只看到他美麗的靈魂。他們兩人之間的掙扎則是在兩個世界想要緊密結合時產生的緊繃壓力——他想保全她的人性，她則渴望要與他一起加入永恆。

讀者們早就知道貝拉與愛德華之間不凡的愛情故事終有一天會有結果。繼《暮光之城》後，另外兩本書也緊跟著問世。在二〇〇六年九月出版的《暮光之城：新月》，我們見識到了這對愛侶承受了分離的痛苦，讓貝拉傷心絕望，還讓愛德華試圖自殺。在二〇〇七年出版的《暮光之城：蝕》，一心想復仇的吸血鬼維多利亞派出了一支

這一切會如何結束？

嗜血的新手吸血鬼大軍試圖殺了貝拉。貝拉逃過一劫，並看到愛德華在她的左手無名指上套上一只訂婚戒。

除了讓人經歷漫長等待的婚禮之外，還有另一個最主要的原因讓人期盼下一部作品的到來——它被宣布為是這一系列的最後作品。婚禮會如期地舉行嗎？而愛德華是否會遵照約定「改變」貝拉？對貝拉所進入的這個充滿陰影的世界一無所知的家人與朋友會是如何？雅各·佈雷克，那一名繼承了古老部族的力量而擁有了「變身」成狼的奎魯特部落的成員，還有他對貝拉得不到回報的愛又怎麼樣了？以及吸血鬼世界裡古老的統治者，對貝拉另有盤算的佛杜里又該怎麼辦？這一切會

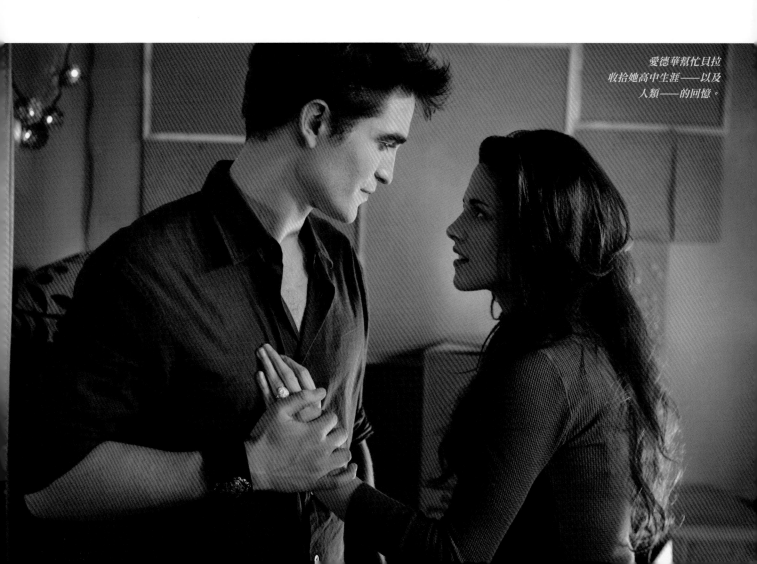

愛德華幫忙貝拉
收拾她高中生涯——以及
人類——的回憶。

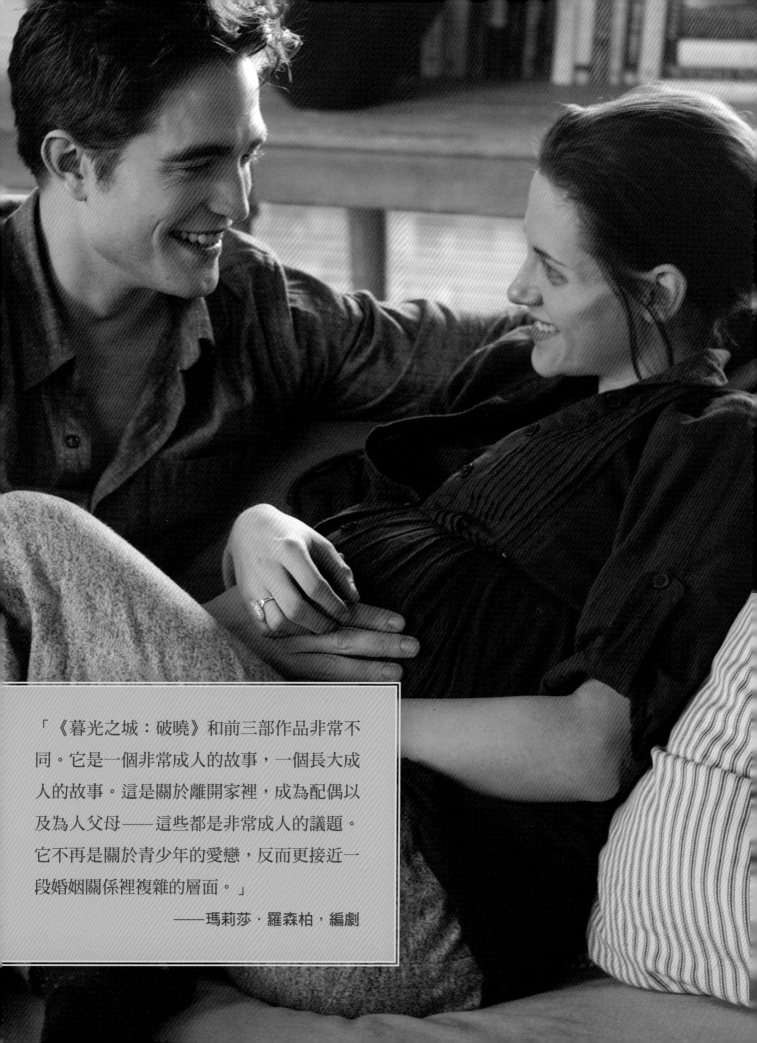

「《暮光之城：破曉》和前三部作品非常不
同。它是一個非常成人的故事，一個長大成
人的故事。這是關於離開家裡，成為配偶以
及為人父母——這些都是非常成人的議題。
它不再是關於青少年的愛戀，反而更接近一
段婚姻關係裡複雜的層面。」

——瑪莉莎・羅森柏，編劇

如何結束？

所有謎題都在二○○八年八月二日午夜時分問世的《暮光之城：破曉》中揭曉。同年的十一月第一部由原作改編的電影也上映了。雖然四部書都在《暮光之城》電影開始製作之前就出版了，但是拍攝電影系列的計畫，甚至在小布朗出版社青少年讀物的副總裁以及出版人梅根·丁格萊還在審視梅爾的初稿時，一位書探就通知了電影製作人葛雷·莫瑞狄恩，《暮光之城》會是拍電影的好題材。莫瑞狄恩閱讀了最早期的草稿，而且非常喜歡這個反應了《羅密歐與茱麗葉》的「禁忌愛情故事」。「我直覺地就認為這會是一部很棒的電影題材——這似乎是個從來沒有人拍過、最棒的故事。」他如此回憶著說。[3]

在書出版的十八個月之前，派拉蒙的ＭＴＶ電影取得了《暮光之城》的拍攝權。但這個計畫卻淪落為被好萊塢電影圈稱之為「發展地獄」的困境，而派拉蒙並沒有為版權續約。在這早期的草率計畫裡只留下了一本把害羞又笨手笨腳的貝拉莫名其妙改成了運動健將的劇本。「劇本到了後來簡直變成《霹靂嬌娃》，還有ＦＢＩ和冰上摩托車。」在二○○六年頂峰娛樂取得《暮光之城》版權之後，拍攝出忠於原著電影的導演凱薩琳·哈德維克說：「我告訴頂峰：『你們得照著書來演。』所以我們回過頭採用史蒂芬妮的書。」[4]

在當時，頂峰娛樂還只是一家專營外語片以及合資出片的製作公司，冒險想把公司的發展推向全方位製片的地位。選擇了《暮光之城》的舉動，最後證實了是好萊塢史上最具報償性的決定之一——《暮光之城》系列讓當時還不成熟的電影公司成功晉級，光是前三部系列電影的全球票房就直逼美金二十億元[5]。

拿個老笑話來比喻，這一切都似曾相識——就像是每一部眾所期待的小說一樣，書迷們既期待又不安的盼望著下一部改編電影。電影系列達成了一項艱鉅的任務，將一切都只在讀者腦海裡想像的書中世界，轉化成由視覺媒體以及劇場動態圖片所合作組成的產物。除了為書中的夢幻場景挑選出有血有肉的演員——由克莉絲汀·史都華飾演貝拉，羅伯·派汀森飾演愛德華，以及泰勒·勞特勒飾演雅各所領銜主演的演員陣容——頂峰還為每一本書的主題「挑選」了適任的導演。哈德維克為以青少年戀愛故事與祕密的吸血鬼世界做為序曲的電影帶來了自然的真實感。剛剛執導過奇幻鉅作《黃金羅盤》的劇作家兼導演的克里斯·懷茲則加入了《暮光之城：新月》的世界。這部作品中加深了雅各對貝拉所懷抱的愛戀張力，劇情的發展還需要更多的製作功力，其中包括了能夠變換形體狼群的登場，以及遠赴

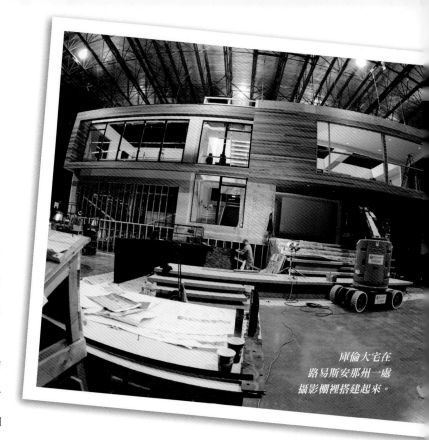

庫倫大宅在路易斯安那州一處攝影棚裡搭建起來。

義大利，到做為佛杜里祕密基地沃爾苔拉代替品的托斯卡尼中古時期古城蒙特普奇亞諾市拍攝外景。執導過心靈驚悚片《網交驚魂》以及恐怖吸血鬼電影《惡夜３０》的大衛·史萊德，則是充滿了黑暗元素，成為有著狂暴新手吸血鬼以及身負復仇任務的維多利亞的《暮光之城：蝕》最佳的導演人選。

但對下一部電影的問題還是存在著：這一切該如何結束？

每一部改編電影都有它的挑戰，但《暮光之城：破曉》最為特殊。擁有七百二十八頁的篇幅，它是系列中最長篇的故事，還有一連串具劃時代意義的事件：貝拉與愛德華的婚禮和蜜月，危及貝拉性命的懷孕過程以及人類與吸血鬼混血的後代出現，吸血鬼與狼人間的對峙，一場全能

佛杜里的冷血審判，還有更多梅爾筆下匠心獨具的吸血鬼神話。

有這麼多的故事要敘述，《暮光之城：破曉》最後決定要分成兩部電影，並在同時間進行拍攝。被選中為這兩部電影製作執導的則是導演兼劇作家的比爾·康頓，其作品包括《眾神與野獸》，一部一九九八年關於《科學怪人》導演詹姆斯·威爾的電影（本片也為康頓帶來了奧斯卡最佳改編劇本的殊榮），還有他在二〇〇六年改編劇本與執導電影的百老匯音樂劇《夢幻女郎》。一個由技術高超電影製作人所組成的夢幻團隊也因此形成，包括之前就曾和康頓合作過的各部門領導者：劇場設計的理查·雪曼，擔任剪輯的維吉尼亞·凱茲，以及作曲家卡特·包威爾。其他負責製作上重要工作崗位的，則是由

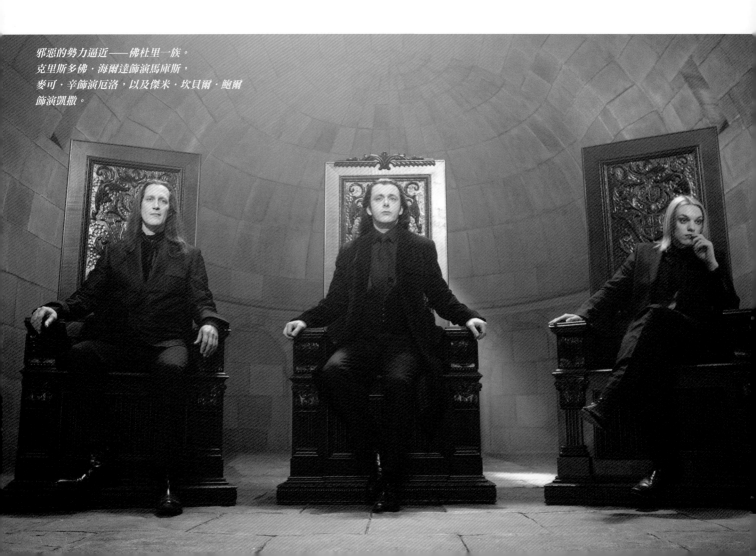

邪惡的勢力逼近——佛杜里一族。
克里斯多佛·海爾達飾演馬庫斯，
麥可·辛飾演厄洛，以及傑米·坎貝爾·鮑爾
飾演凱撒。

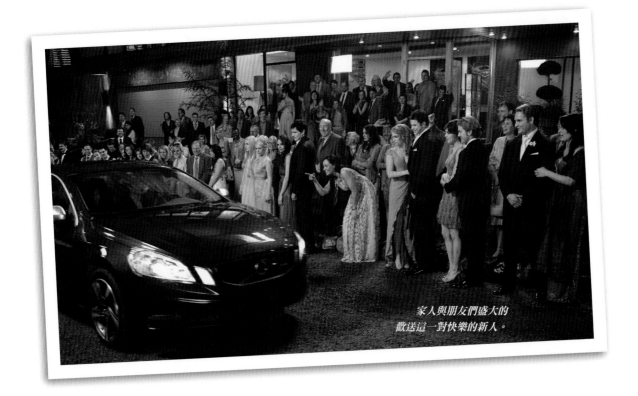

家人與朋友們盛大的
歡送這一對快樂的新人。

在史詩般壯烈又充滿特效的奇幻電影中擁有傑出表現的人擔任，其中包括了為《地獄怪客》以及其續集，還有《羊男的迷宮》（這部電影為他贏得一座奧斯卡金像獎）掌鏡的攝影總監吉勒莫‧拿瓦羅；擔任服裝設計的麥可‧威金森則曾負責為《三百壯士》中戰鬥的斯巴達人與波斯人以及《守護者》的超級英雄們設計服裝；而資深的視覺特效總監約翰‧布諾則是在最近剛完成了史詩電影《阿凡達》。

「我們想要轟轟烈烈的成功。」製作人維克‧加德福瑞宣布，他是所有《暮光之城》系列電影中最資深的製作人。「我們想要和我們所能找到，最棒的藝術家們一起挑戰極限，為這個電影系列以及貝拉、愛德華和雅各的故事劃下句點。最初的考量是要找到一個我們都能信任的導演。我們之前就曾詢問過比爾‧康頓，而老天保佑，這一回他答應了。他對於貝拉的歷程有一個很清楚的見解，

而且非常瞭解成人的議題。」

「隨著電影系列發展，壯麗場面的需求量也急遽增加。」菲爾‧提畢特評論道。他的提畢特電影特效工作室製作了整個系列中的狼群。「隨著電影即將結束，不僅僅是場面的華麗壯觀程度達到了高峰，連故事的主題也是——有很多東西變得非常瘋狂！」

和媒體所推測的相反，將《暮光之城：破曉》分成兩部電影並不是一個理所當然的決定。事實上電影是否能開拍都不是立刻就得到許可。在執筆編出所有《暮光之城》系列的前作之後，編劇瑪莉莎‧羅森柏決定要離開，在同時，史蒂芬妮‧梅爾本身則對最後章節有創作層面的惶恐不安。

在《暮光之城：破曉》電影開拍前，所有在創意面的顧慮都必須得到解決。一旦決定要做，就必須做對。

「我們想要
轟轟烈烈的
成功。」

方程式

「當我還是攝影師的時候我有了第一次在拍片現場的經驗。我看到了要拍攝動畫是有多麼的困難——要如何解決這個方程式真的令我百思不解。這其中包含了許多的元素，要解開方程式來取得一個好鏡頭真的是一項奇蹟。就在那第一次的拍片現場，我完全被動畫所深深的吸引。」

——吉勒莫·拿瓦羅，攝影總監

這幾年來對瑪莉莎·羅森柏來說是很忙碌的時期。不僅是要為《暮光之城》系列撰寫劇本，她還是Showtime有線電視臺影集《嗜血判官》（有關一名法醫兼差做私刑殺人犯的故事）的主要編劇以及執行製作。

到了二〇〇九年的秋季與冬天，羅森柏發現自己站在十字路口上——同時，在創作地平線上徘徊的是史上最大的空白頁，那就是改編史詩故事第四集，同時也是最後一集小說《暮光之城：破曉》的劇本。

「我已經寫了《暮光之城》三部電影的劇本，我很確信自己不會再寫《暮光之城：破曉》。」她說。

史蒂芬妮·梅爾在同時也面臨了自己的創作衝突。她最主要的顧慮，羅森柏解釋道，就是在《暮光之城：破曉》裡最關鍵性的對峙橋段，作者想要在不增加流血場面的情況下真實貼近原著演出。

但是羅森柏覺得那一段大量的「激烈辯論」在書中非常有趣，但搬上大銀幕時在視覺上以及戲劇效果上卻不見得夠吸引人。《暮光之城：破曉》的製作在這一部分故事得到解決方法之前不會進行下一步——於是梅爾和羅森柏在溫哥華的一家牛排館有了一場晚餐會議。

「我們討論的議題是：必須決定我們之中是否有人要拍這部電影。」羅森柏回憶著說。

在晚餐進行的過程中，她們的腦力激盪得到

史蒂芬妮·梅爾的《暮光之城》系列中最主要的四本小說，收錄在梅根·丁格萊叢書系。繁體中文版則由尖端出版。

一個極富創造性的結論讓兩人都能認同，打破了僵持不下的局面。

「頂峰很執意要拍這部電影，而且我相信他們就算是沒有我或是牛排晚餐，也能想辦法安撫史蒂芬妮，」羅森柏說：「但是她在知道事情如何解決，知道電影會忠於她的原著小說之前，她是不會讓任何人碰她的書。我也瞭解到自己希望能完成它並在最後打上『劇終』二字。」

「史蒂芬妮必須在權衡輕重之下同意電影拍攝，就像我們所有人一樣。」製作人加德福瑞補充。「我們在最早期的談話重點之一，就是她是否想要讓《暮光之城：破曉》變成電影，以及要如何以正確方法去做，或是否要將它拍成一部還是兩部電影。事實上，我有我的顧慮，製作人凱倫‧羅森彿列也有她的疑慮，瑪莉莎以及其他在不同階段想辦法的人也

有在考慮著要將電影拍成一部還是兩部才是正確的。對我們來說，最重要的事就是每一部電影都必須在戲劇的層面上有意義。」

在編寫大綱的階段時，羅森柏很快的就發現只有一部電影會犧牲掉太多的故事。「《暮光之城：破曉》對一部電影來說有太多的題材，但拍成兩部剛剛好！主要是如果我們只拍一部電影，那婚禮以及蜜月的部分就會犧牲掉了。沒有人想要草率帶過這個部分——這是累積了前幾部電影的最高潮，既豐富又美麗又有趣！分成兩部電影在同時也讓書中所提到的一些橋段有了更多發揮的空間，比方說狼人和庫

「對我們來說
最重要的事就是
每一部電影都必須在
戲劇的層面上
有意義。」

「在我答應參與製作之前的一項要求就是——我不要寫出兩部品質不佳的電影劇本。如果我可以寫出一部好的電影，頂峰必須接受。我並沒有被迫寫兩部電影，而我也沒有感受到壓力。史蒂芬妮同意並且願意為這本書簽約，但前提是拍成一部或是兩部電影是否有其意義。所以在最初的兩個大綱真的是經過了許多波折。」

——瑪莉莎‧羅森柏，編劇

史蒂芬妮‧梅爾在《暮光之城：破曉》的拍片現場擔任婚禮的來賓。

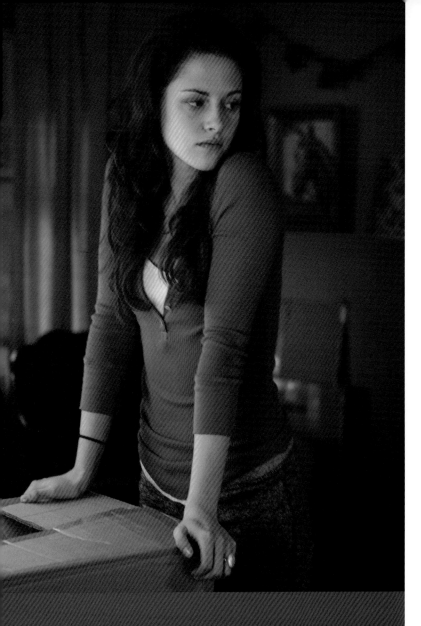

「當比爾接下執導筒的時候,他說:『我很晚才加入這一場遊戲,但是我被這個題材命定了。』他將《暮光之城:破曉》定義為終曲,並且和前三部比起來,把愛德華和貝拉更推向婚姻、為人父母等更接近成人的主題。他以流利的口才談論著關於轉變和克莉絲汀必須提升的階級,才能讓她體會婚姻的真義。對他來說,看著克莉絲汀經歷了前三部作品,並且思索著身為演員的她必須在《暮光之城:破曉》走到的境界,是非常令他興奮的一件事。」

——維克・加德福瑞,製作人

倫一族之間的衝突。最後讓我下決定的關鍵,是小說的後半部如果只拍成一部電影就會被過度壓縮。」

她先著手進行了Part I的大綱,然後是Part II。寫劇本本身是一個有條理的過程,羅森柏在第一部和第二部電影的草稿之間往返修改。同時進行編寫兩部電影劇本所需要的創意心力,讓羅森柏不得不帶著遺憾地在二〇〇九年的十月離開了《嗜血判官》的製作團隊。在那一年的整個秋天和冬天,羅森柏都在「玩味探索最適當的方法」,然後在十一月的時候開始在紙上寫下她的點子。那一年冬天頂峰開始尋找導演,而當比爾・康頓加入製作團隊之後,他開始和羅森柏一起擬大綱。「我還記得大綱經過批准,而史蒂芬妮簽下許可是在二〇一〇年的三月初。」羅森柏說道。

羅森柏在小說的中間部分找到一處適合做為第一部電影的結尾,那就是在剛新婚的貝拉,幾乎是在一夕之間就懷了孕,經歷了急遽變化又艱辛萬分的生產過程,幾乎因生產而死亡。

「瑪莉莎完美的拆解了整個故事,讓你在Part I的尾聲時有一個結局,但事實上兩部電影都是出自於同一本書,」

加德福瑞說:「一旦瑪莉莎列出小說應該從哪一部分一分為二,我們很快就有了結論——就這麼辦吧!我們決定在同一時期製作兩部電影,要等過了一年以後再拍Part II一點道理也沒有。製作的格局越大,要讓所有必須參與製作這一部電影的人聚集在一起就越困難,同時進行拍攝這兩部電影才是有效率的做法。」

從梅爾(在本片中擁有了製作人的頭銜)、製作人加德福瑞和羅森彿列,以及康頓的意見之

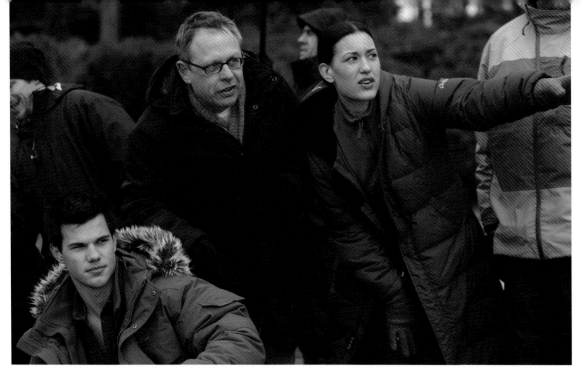

導演比爾‧康頓和
泰勒‧勞特勒與
茉莉亞‧瓊絲
在拍戲現場。

中導致了第一部電影中一個轉捩性的衝突。一開始羅森柏想要讓在Part II之中占有重要戲分的佛杜里在Part I裡隆重登場。這是她看到第二十七章，貝拉接到由佛杜里首領厄洛所送來的一個鑲滿寶石的盒子，裡面裝了一條珠寶項鍊做為結婚禮物時所激發的點子。「我的主意是要讓佛杜里的一員親自送這份禮物到福克斯，然後大家要怎麼隱瞞貝拉懷孕的事？在書中這一段並不是太重要；我只是在尋找一些在她懷孕期間能加深危險和威脅度的題材。

但比爾和製作人都說在這個節骨眼帶入佛杜里感覺很牽強，在書中（電影Part I的部分）真正的衝突應該是在於庫倫一族和狼人之間。雖然在書中的描寫並沒有發展到最糟的地步，但這是一個饒富興味的威脅，還導致雅各為了保護貝拉而脫離狼群。」結果就是在第一部電影之中，當狼群攻擊庫倫大宅，試圖消滅貝拉的寶寶時會有一場高潮迭起的大戰。

等時序到了二〇一〇年的六月，羅森柏已經快要完成兩本劇本的編寫。她花了一整個夏天的時間和導演密切合作，她用電視圈裡的行話戲稱他為「單人編劇室」。（編註：美國的影集在一般都是由一群編劇合力寫劇本，而編劇群在討論劇情發展的辦公室就被稱為編劇室。）

「在我看來，頂峰在選擇導演這方面做得非常好。和他們每一位合作的經驗都非常愉快，但和比爾合作的經驗，對身為作家的我卻是最豐收的一次。他是一位奧斯卡金像獎最佳編劇的得主，他知道自己在說什麼。有一度我甚至問他，

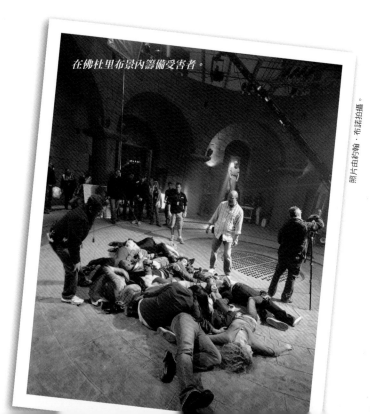

在佛杜里布景內籌備受害者。

照片由約翰‧布諾拍攝。

他願不願意捉刀，但是他拒絕了。他很清楚劇本必須是由我來寫，而他讓我的層次向上提升。他把焦點放在最關鍵的議題上——角色們的本身，情感的起伏，以及在一場戲中所傳達的感情。我們會一連開好幾個小時的會議，而他會修飾內容，把劇本的每一行字都審視過。

舉例來說，我們一再修改和狼群之間的戰爭，還有愛德華請求雅各去說服貝拉不要生小孩那一場微妙的戲。比爾放下一切旁務而把心神都專注在故事上面，因為身為一位作家又是導演，他知道沒有劇本，就沒有電影。」

「比爾放下一切旁務
而把心神都專注在故事上面，
因為身為一位作家又是導演，
他知道沒有劇本，
就沒有電影。」

每一個部門所需要面對的變數——要將《暮光之城》最後一個章節注入生命所需要的各項要素的加總——是非常龐大又充滿壓力的工作。

對於攝影總監吉勒莫·拿瓦羅來說，這一道方程式包含了架設攝影機、燈光控管、場景設計和構圖、動作，還必須要將這一切都融入電影裡的一個畫面之內。

對服裝設計麥可·威金森來說，他的方程式則是在拿瓦羅目不轉睛的攝影鏡頭下拍攝到的每一個人，在身上所穿著服飾的一針一線。而對視覺特效總監約翰·布諾來說，他所面對的是必須將真實與數位的畫面天衣無縫地結合在一起。

總括一句，這部電影本身就是一個終極的方程式。

當服裝設計師第一次與導演會面的時候，他發現他們兩人都同時對這一部小說在全球所受到

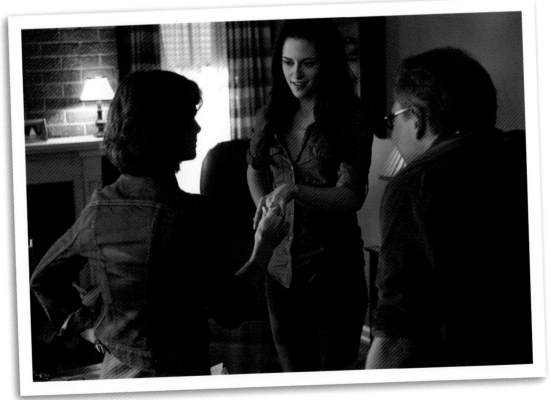

飾演貝拉母親芮妮的莎拉·克拉克，以及飾演貝拉的克莉絲汀·史都華正和導演比爾·康頓討論一幕戲。

「當你在製作一部格局如此龐大的電影時，和其他的部門擁有共識是一件很重要的事。我不僅是和導演密切合作，還有攝影總監、劇場設計、道具部門、髮型以及化妝部門。我們開了很多次的會議，分享了繪圖和參考用的照片。我們在第一天正式開拍之前確認我們都已經討論過所有的細節。我試著不要讓自己被這項任務的艱鉅程度、不同部門所集結起來的成效、最終會被捕捉在鏡頭之下呈現在你們面前的電影嚇倒。」

——麥可・威金森，服裝設計

貝拉在夢境的場景裡穿著另一件結婚禮服。

喜愛程度著迷——他們可以藉著這個盛況來「點燃」《暮光之城：破曉》的電影。

「我們想要為這系列電影帶來一些突破，」威金森解釋。「比爾・康頓和我都認為如果你能相信這些角色都能走在街上，卻還是保有了他們身為吸血鬼或是幻形者的身分，會讓電影更強而有力。我們對前作抱持著敬意並做了很多參考，在同時又希望以最有力以及最引人入勝的方式來說我們的故事。我們的方法就是研究為什麼觀眾會對這個系列有著如此強烈的迴響。我們的目的是要讓這些角色和故事情節活靈活現地在銀幕上呈現，並且對這些小說在全世界所引發的能源忠實的表現出來。」

「我們對前作抱持著敬意並做了很多參考，在同時又希望以最有力以及最引人入勝的方式來說我們的故事。」

這個系列的心臟就在於貝拉、愛德華以及雅各三人之間所產生的浪漫與情感上的張力。這個系列吸引比爾・康頓接下執導筒的最主要原因之一，就是帶領克莉絲汀・史都華度過貝拉在情感上的歷程。

「《暮光之城：破曉》和第一部電影是最佳的呼應，因為它在沒有像是佛杜里這一類外在壓力的影響之下成全了貝拉的故事。」康頓如此解釋著。「《暮光之城：破曉》Part II因為有從世界各地而來的吸血鬼，為了一場大戰而聚集在一起而有了壯烈的規模，但是在Part I則完全是關於貝拉的故事；這是關於她結了婚，懷了孕，以及生小孩的故事。」

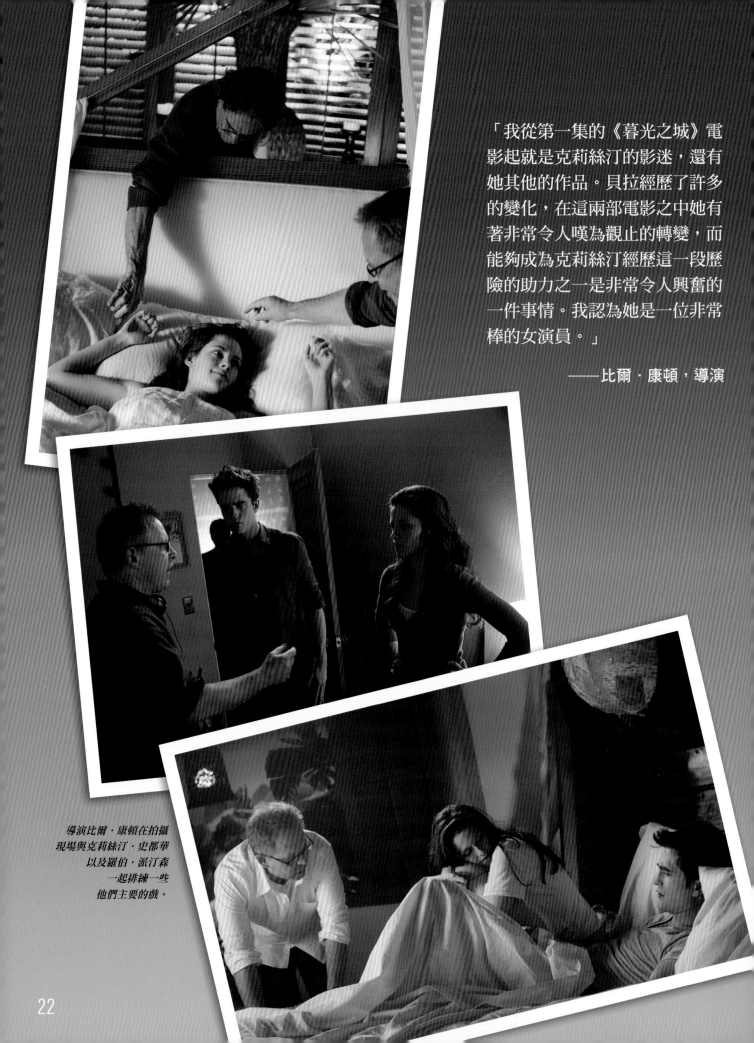

「我從第一集的《暮光之城》電影起就是克莉絲汀的影迷，還有她其他的作品。貝拉經歷了許多的變化，在這兩部電影之中她有著非常令人嘆為觀止的轉變，而能夠成為克莉絲汀經歷這一段歷險的助力之一是非常令人興奮的一件事情。我認為她是一位非常棒的女演員。」

—— 比爾·康頓，導演

導演比爾·康頓在拍攝現場與克莉絲汀·史都華以及羅伯·派汀森一起排練一些他們主要的戲。

正如同許多製作團隊裡的人所評論的，《暮光之城：破曉》在主題上與前作非常不同，如今貝拉和愛德華成了夫妻，必須面臨新的責任。雅各發現自己是天生的領導者，還是奎魯特狼群的狼王。雖然面臨被拒絕的痛苦，雅各加入了愛德華的行列，在貝拉因懷孕而身陷致命危機時陪伴在她身邊。在這一場混亂之中，一種類似友誼的情感——或者應該說是對彼此的尊敬——在一度對立的兩人之間成長。

「在《暮光之城：破曉》的電影裡，愛德華就和貝拉一樣，經歷了他自己的蛻變，」威金森說道：「他經歷了長大成人的過程，並且面對了更多身為成人的責任，成為人夫並且學習如何去做。到了第二部電影的最後，他會變得更認識自己並更成熟。想想這種說法對一個已經在這個地球上生存超過一個世紀的人還真奇怪！在視覺上，我們真的很希望他能有發展，在電影之中展現出他成熟發展的跡象。就和愛德華的成長一樣，雅各也面臨他自己的選擇。所以我們希望雅各穿著更成熟一點的衣服，少一點短袖的而更多一點棉絨長袖衣服。」

威金森在二〇一〇年的六月開始在洛杉磯著手進行《暮光之城：破曉》的工作，在那裡他為

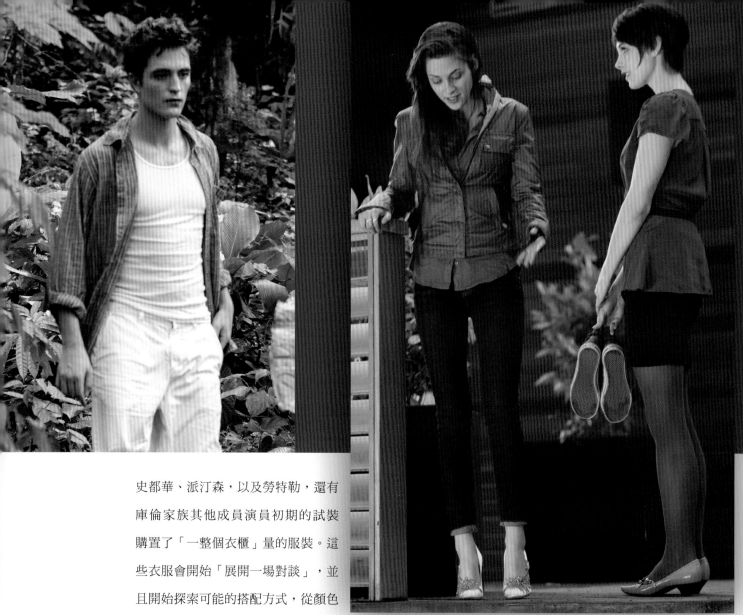

史都華、派汀森，以及勞特勒，還有
庫倫家族其他成員演員初期的試裝
購置了「一整個衣櫃」量的服裝。這
些衣服會開始「展開一場對談」，並
且開始探索可能的搭配方式，從顏色
一直到質料都是。光是貝拉的角色在
兩部電影加起來就有超過六十套的衣
服，而愛德華的治裝也緊跟在後，威金森如此估
計著。

「我想我熱愛我的工作的原因，就是因為我
對人類很著迷。」威金森解釋。

「我想一個服裝設計師就是受到了找出是
什麼樣的東西會讓人心動並且探索人們的心理所
吸引，服裝設計師的工作就是藉由選擇他們的服
裝給予角色視覺上的線索，幫助他們說故事並且
支撐主題。我從劇本開始並完全吸收它，我會做
研究並和導演討論場景，提供適合討論時的輔助

影像。然後我開始試裝並和演員一起探索一個角
色。我們使用的工具會是『剪影』，意思就是一
套戲服大致上給人的感覺，以及顏色和質料如何
幫助形容一個角色。最後則由我來決定最終的服
裝。然後我們會從頭製作，採購，或是租借再修
改。」

要完成演員們外貌最不可或缺的就是髮型和
化妝部門。隨著兩部電影同時進行拍攝，光是頭
髮造型的工作量就非常龐大，因此造型師瑞塔·
派里洛變成了一位總監督，負責讓主要演員適時
地面對鏡頭的拍攝。

前一頁，左起：羅伯·派汀森飾演愛德華；克莉絲汀·史都華飾演貝拉，和由艾希莉·葛林飾演的艾利絲一起試穿婚禮上的鞋子。下方：傑克森·羅斯朋飾演賈斯柏和葛林飾演的艾利絲·庫倫。右方：凱歐瓦·高登飾演安柏瑞·寇。

「髮型部門和導演、服裝設計、化妝部門、以及演員們一起為每一個角色打造外型，」派里洛說：「當所有的討論與準備工作結束後，光是主要演員的部分我們就準備了四十頂假髮和髮片。當第二小組的特技工作開始之後，我們得增加一整個團隊的工作人員，有的工作天會出現高達二十多位的髮型造型師以及七十五件髮片在拍片現場。我們必須成立一組『假髮清潔隊』，由馬蒂·沙斯所帶領，像是輪第二班似的要清潔、設置、並且整理好所有的假髮和髮片，讓它們在隔天上工前準備完畢。」

「當我被雇用的時候，導演希望所有的吸血鬼都能有不同的樣貌，讓他們看起來更自然更真實，」化妝部門的總監吉恩·布雷克說：「在《暮光之城》系列中的吸血鬼非常特別，因為他

們可以遊走在人類之間，並且適應最新潮流的文化，這就是為什麼我們採取低調一點的方式讓他們看起來更自然。讓人看起來蒼白是一項比我想像中更艱難的工作，尤其是男人。基本上來說，你必須創造出一個不太有形狀或輪廓的色調。這麼一來很容易就顯得太誇張不真實，所以我們所有的嘗試都是基於創造出一個比較新的樣貌，在同時又利用較少的化妝卻仍舊保有之前的完整性。我們使用一種以矽膠為基底的粉底，事實上是噴霧式的，但我們發現用刷子或是海綿上妝比較容易。它能展現出導演想要的那一種平滑、如石頭般泛白的質感。這種粉底同時在我們所預見的各種情況都可以持久不脫妝，像是下雨的時候。」

「我們採取低調一點的方式讓他們看起來更自然。」

電影的樣貌也同樣在洛杉磯開始進行，劇場設計理查・雪曼和藝術指導部門的總監羅琳・福萊明描繪出一些全新的布景概念，像是庫倫大宅的背面以及卡萊爾的書房。

「劇場設計必須負責把劇本轉換成實際的視覺場景，不管是藉由我們打造出來的布景，或是找到外景地，」雪曼解釋著。「我必須在導演想要的東西，我想要的東西，以及故事所需要的東西之間擔任銜接。我和很多的部門一起合作，但最主要的是和擔任搭建布景之建築團隊的藝術指導，以及負責裝飾室內布景的場景布置這兩個部門一起合作。」

數位科技則給了電影工作者一個更大的工具箱，而藝術指導部門不只負責為拍攝片場製作實體的模型，還有為了視覺排練時用的３Ｄ模型。他們的工作會決定一個片場的風貌，以及哪些還必須創造出來，並且將他們的需求告訴從電影攝影部門起一直到外景勘查隊等的各個部門。

「我把理查富含藝術感又高雅的場景分解成精確的設計藍圖，好讓他們可以開始建構，」福萊明說：「我必須確認我有所有的尺寸和資訊讓建築團隊可以動工。模型可以幫助我們瞭解格局和空間的分配，以及要用什麼方法去建造。我還試著將在這個布景之中會引發的情感融入模型之中。」

擔任場景布置部門負責人，來自於東岸的藝術家大衛・史喬辛爾承認《暮光之城》系列對他來說是一個全新的世界──他之前最近距離接觸這個世界的一次就是目睹在曼哈頓時代廣場的一

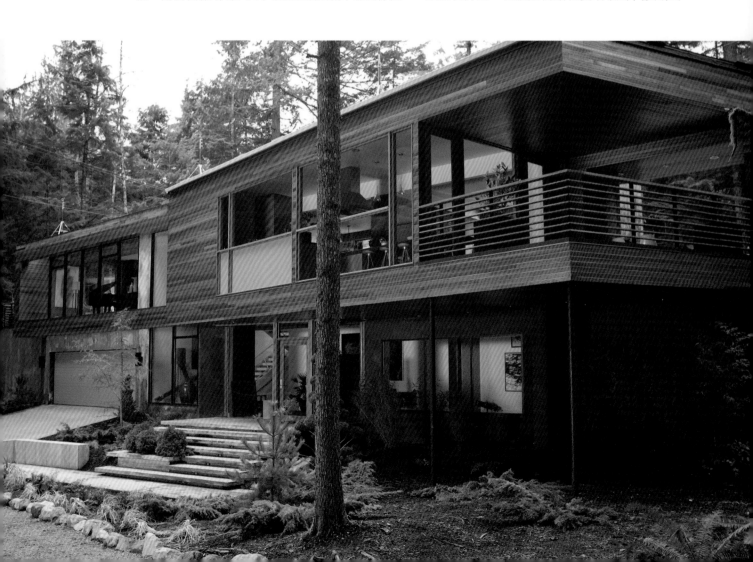

家戲院前，龐大的《暮光之城：蝕》首映日的排隊隊伍。

「我有點驚訝。『這是什麼啊？到底是發生什麼事？』沒想到，我竟然也成為了其中的一分子！但我們都對影迷們感到一份真正的責任感，不希望讓他們失望，尤其是婚禮。我們很認真的對待這一場戲。

身為場景布置，我就像是被交付予一張空白的油畫布。」史喬辛爾補充。

「我必須負責從地板到天花板的一切事物，從傢俱到桌上的書夾——每一樣出現在片場的東

「但我們都對影迷們感到一份真正的責任感，不希望讓他們失望，尤其是婚禮。」

西都必須成為真實的。我們花了很多心力在尋找任何一樣布置片場的物品。布置就是要做決定，而每一樣東西就是一個決定。這一部電影的特殊之處就在於它是個幻想的世界。特別是庫倫大宅就呈現出很多挑戰。在一般的片場，我們採用的一個竅門就是到處留下喝水的水杯或是咖啡杯，或者是把食物放進廚房——但這一群人根本不吃東西；他們有著不同的習性。我們必須不時強調這一點。」

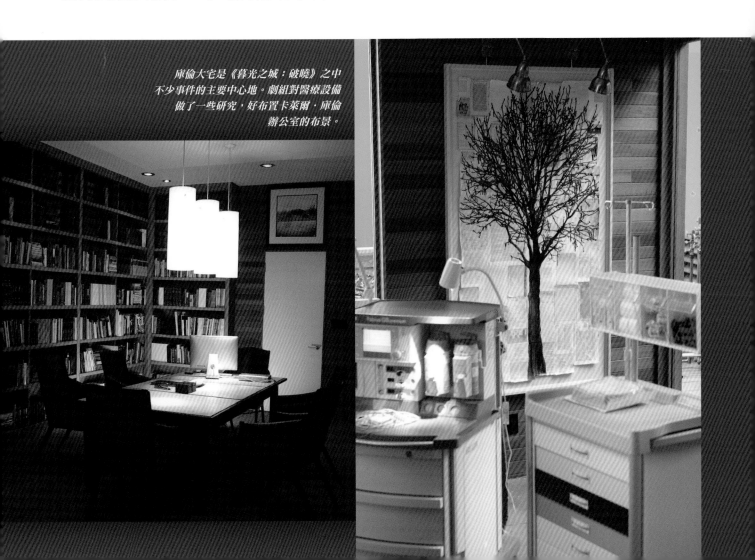

庫倫大宅是《暮光之城：破曉》之中不少事件的主要中心地。劇組對醫療設備做了一些研究，好布置卡萊爾・庫倫辦公室的布景。

攝影總監吉勒莫‧拿瓦羅一直避免參與續集系列的拍攝，一直到他遇見了邁克‧米格諾拉筆下超自然漫畫系列改編的《地獄怪客》系列導演喬勒蒙‧迪‧多羅。但是這個系列已經完成了三部電影，分別由三名不同的導演和兩名攝影總監所完成。

「這對我來說是一個非常有趣的提案，」拿瓦羅回憶著說：「我該拿這個已經用不同方式和手法詮釋的作品怎麼辦？我當時一直和自己辯論著，但我一和比爾‧康頓見了面，我就知道一個強而有力的合作關係是很有可能的。在《暮光之城：破曉》裡有著非常戲劇化的轉變；這個系列之中所有的一切都是為了醞釀這一刻而成，而且還有機會可以將它更往前推進。我們和劇場設計，服裝設計──所有必須合作負責視覺效果的相關的部門做了許多測試。我們的目標是要呈現一個強烈的視覺饗宴。」

拿瓦羅對呈現影像的興趣源自於在他十三歲的時候開始攝影，並且在他以墨西哥家中的衣櫃充當暗房沖洗相片開始。無師自通的他靠著從事新聞攝影和時尚攝影一切相關的工作為生，一直到他對影像的製作轉換成會動的影像。

「當你要捕捉所有一切所構成的最好影像時，光與畫面和所有的東西都必須在同一時刻起作用。有太多的選擇，有太多的機會讓你犯錯的機率遠比成功來得高。要釐清這一切的方程式包括了透過鏡頭光會是如何呈現出各種不同的樣貌，活動體的協調性，以及聚焦。這其中牽涉了很多的元素；如果你能拍攝到一個好鏡頭就是一個奇蹟。但對我來說這現在已成了我的本能。我可以看得到畫面，以及將它拼湊在一起的片段。」

一位電影攝影師事業的工具──燈光的架設，軌道和支架，各式攝影機，從手提式到看起來像是鋼鐵人會穿上的巨大穩定式攝影機──都必須為故事而貢獻其力。

「我不只是單單要拍出漂亮的畫面，」拿瓦羅宣稱。「最重要的焦點並不只是要創出畫面，而是試著找出電影所需要的視覺語言。每一部電影的視覺語言有著自己的文法和規則，那就是攝影機移動位置的原因，這麼一來可以確保和演員在正確敘述故事之間的關係，並且創造出故事的氣氛與樣貌。」

「說起第一部電影的『樣貌』，我希望能

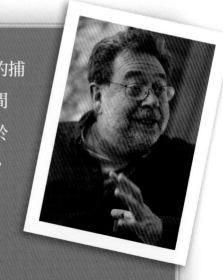

「我認為我自己是利用影像來說故事的人。在單純的捕捉通過鏡頭前的畫面，和透過鏡頭來創造出真實之間有著很大的差距。電影可以讓你創造出一個並不屬於你日常生活中的平行的現實。從零開始創造出現實，讓我很感興趣。要這麼做，你必須要完全掌控你自己的領域，並且不斷練習電影的語言。」

——吉勒莫‧拿瓦羅，攝影總監

劇場設計師
理查·雪曼與導演
比爾·康頓。

貝拉意識到事有蹊蹺。

做出一個從來沒人做過的類型，那就是浪漫傳奇劇，」康頓解釋道：「舉例來說，我們使用了非常特定的顏色，來表現貝拉情緒的狀態，在同時攝影機拍攝的手法，我會說，是非常逼真的。另外，和其他本書由貝拉的觀點敘述不一樣的地方，在《暮光之城：破曉》之中有很大一部分是由雅各的觀點來敘述的，所以我們希望能深入狼群體驗身為一匹狼的感覺。我們希望能深入瞭解這兩名角色，由裡到外去透視他們的故事。舉例來說，當貝拉明白自己懷孕的時候，攝影機會在她慢慢往下看並碰觸她的小腹時由她的身後開始；攝影機會繞過她，而她會看向鏡子，第一次以母親的身分這麼做。你就能深入瞭解她的內心。」

所有《暮光之城：破曉》裡各種不同類型的元素，將會在經常與康頓一起合作的剪輯師維吉尼亞·凱茲的數位剪輯室裡結合。儘管她的父親，席尼·凱茲是一位電影剪輯師（他的作品包括了一九七〇年的劇情片《狂婦日記》），她並沒有特別想繼承家業。

「我從來沒有想過我會當一名剪輯師；我甚至不知道那是在做什麼的。有一年夏天，我

左起：燈光師大衛·李，攝影總監吉勒莫·拿瓦羅，派汀森與史都華排練生產的過程。

29

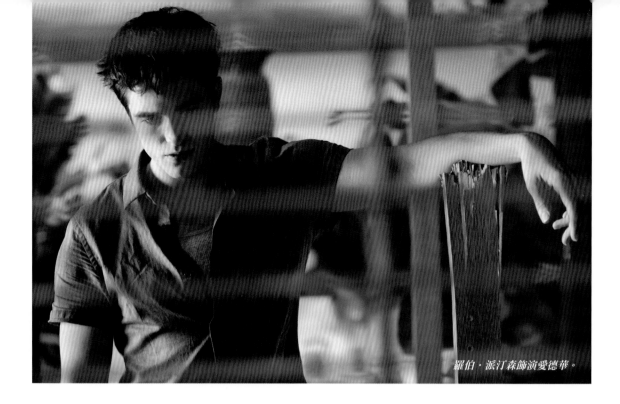
羅伯·派汀森飾演愛德華。

的父母決定不讓我和朋友一起到海邊去玩。我爸擁有自己的公司，而當時正為了監督好幾部電影在忙，所以我去幫他。兩個禮拜之後，我的父親開始交給我幾個場景剪輯，我當時只想這會是一個暑假打工的工作，結果我自此就再也沒有離開過。」

凱茲在她的工作領域中看到剪輯的過程從以光化學作用為媒介的賽璐珞底片，轉變成影片轉化成數位檔案並利用像是Avid這種「非線行剪輯法」剪輯機器的電腦時代。她最後一次用膠捲底片剪接的正是導演康頓在一九九五年上映的《腥風怒吼2》。

「我熱愛膠捲底片，但隨著越來越多的公司都採用Avid系統，我也只能跟進。在《腥風怒吼2》這部片裡有非常大量的膠捲底片讓我瞭解到數位剪輯的好處，我不需要等待某個片段交到我的手上，我不需要擔心會把底片弄碎——或是我的指頭，我學會用Avid之後，我再也不會回頭了。」

一位電影剪輯師的工作是要把電影儘可能

地用最清楚的方式呈現出來，」凱茲繼續解釋。「電影有它的節奏和步調。我的工作就是找到每一場戲之間的時機。

《暮光之城：破曉》很特別，因為我們在同一時間進行兩部電影的拍攝，這就代表了我必須在同一時間剪輯兩部電影。但是和比爾·康頓一起工作是身為剪輯師的夢想，他非常支持我又很寬厚大方，總是聽取他人的意見。我們一起合作了很多年，所以我們信任對方，這就是得到我們兩人都滿意結果的要訣。

當他在拍攝的過程之中，我會開始把電影剪接起來，並讓他在整個拍片期間都看得到剪接後的畫面，這麼一來他可以知道自己拍攝的成果如何。等到我們在後製時期一起坐在剪輯室裡時，他和我一樣清楚剪輯過後的電影是什麼模樣。我的助理們非常擅長幫我把分景劇本排好順序，並且時常都會把毛片交給我。不僅僅是實際拍攝的片段，還有很多視覺特效要考慮。」

繼導演之後，最先被聘用的工作人員之一就是視覺特效總監約翰‧布諾，他不久前才花了一年的時間待在紐西蘭的一個綠色螢幕攝影棚負責《阿凡達》的工作。在完成這一項浩大的任務之後，布諾非常期待「放輕鬆」的日子，但是他答應要和加德福瑞以及康頓在早餐的時間和他們討論《暮光之城：破曉》。

以挑戰極限出名的他，認為《暮光之城》系列的世界是設定在視覺特效的範圍裡，從吸血鬼不定時的發光到ＣＧ（電腦動畫）的狼。儘管如此，他還是讀了Part I的劇本，並且在貝拉懷孕部分的第三幕戲裡，他看到了一個可以挑戰極限的大好機會。

身為《Ｘ戰警：最後戰役》的視覺特效總監，布諾和羅拉視覺特效公司合作，而他們獨家的「數位皮膚移植」系統讓演員伊恩‧麥克連和派翠克‧史都華的臉消瘦了二十歲，而他想在貝拉懷孕時做同樣的效果，結合「老式」的化妝技巧和實體特效[6]。

「以貝拉的情況來說，你遇見了白馬王子，舉行了一場浪漫的皇室婚禮，你到了一座島上度了一個華麗壯觀的蜜月，你懷了孕……然後你就死了！」布諾驚嘆著說道。「我同意加入工作團隊，我甚至在攝影總監和劇場設計之前被聘用。我所做的第一件事就是從比爾那裡取得他劇本的註解，然後開始製作故事板和進行預視——即在拍攝前事先預想好要取的鏡頭。視覺特效和其他部門的工作息息相關，我喜歡和藝術指導部門一起合作，我也認為理查‧雪曼是最棒的好手之一。我同時也和攝影總監密切合作，而我們有非常棒的吉勒莫‧拿瓦羅。」

確信提畢特完全掌握了狼群，布諾邀來了Legacy Effects特效公司的約翰‧羅森葛蘭特來製作出貝拉在身體上衰弱惡化的特殊化妝道具和假人，而由羅拉特效來把她消瘦的外表推到極致。利用預視系統——一種畫素較低的電腦繪圖系統繪製出預設的戲——他們計畫貝拉身體衰退的模樣。

對於和這個通常違背常理的視覺特效世界不太熟悉的導演來說，布諾是最完美的資源。

「我把初生嬰兒般的比爾帶入這個世界！」布諾一邊笑著說：「他把焦點著重在角色身上，同時也是一位非常出色的作家與說故事家。但是對於克莉絲汀消瘦的鏡頭，他遇上了難題。我們有太多鏡頭需要用到特效，在《暮光之城：蝕》裡面大概有兩百五十個特效鏡頭；到了《暮光之城：破曉》，光是第一部電影，我們就有了七百五十到九百個之間的鏡頭。」

就如同它是小說系列裡最厚的一本，《暮光之城：破曉》也是電影系列之中製作最龐大的一部。

這就像是特技指導史考特‧艾蒂雅所比喻的：「一部大電影就像是一個滾下山坡的雪球——它只會越滾越大。」

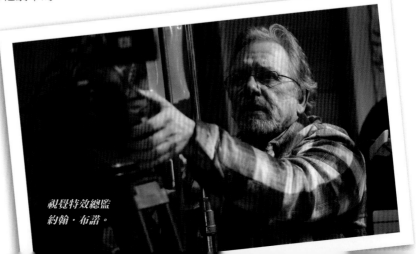

視覺特效總監約翰‧布諾。

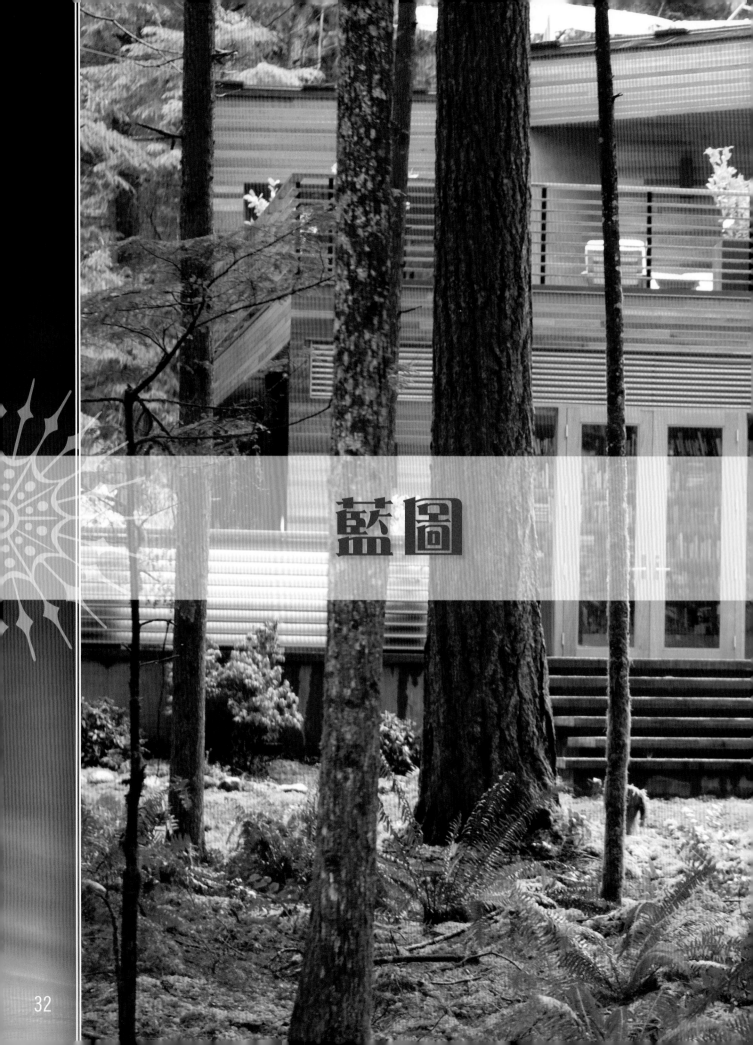

藍圖

庫倫大宅外觀。

「我一直在討論到底該把電影拍成一部還是兩部的乒乓球賽之中,置身事外好一會兒。一旦塵埃落定之後,我就能開始依照大家都同意的主要計畫進行藍圖的設計。這一份藍圖必須考慮到兩部電影的戲劇張力,還有很多細節必須要一一釐清,像是外景的部分要分開拍攝還是在同一定點全部拍完。我從核心團隊那裡得到清楚的答案之後,再設計可行的藍圖。」

——比爾.班奈曼,共同製作人暨空拍小組導演

同時拍攝兩部電影需要跨國際的電影製作,據比爾.班奈曼估計,其中包含了一個將近有兩千名工作人員的製作團隊。他是負責「將所有工具集合在一起」的人,他如此形容,這是他自《暮光之城:新月》起便擔任的工作。

班奈曼把「將所有物資集結起來」這項艱鉅的後勤物流工作稱之為「藍圖」。

早期在等待是否把《暮光之城:破曉》分成兩個部分拍攝討論定案之前,製作團隊知道他們旅程前方有好幾項任務:他們知道時間很緊迫;他們知道他們很可能要到國外拍攝;而他們的電影製作中心必須從自《暮光之城:新月》起就擔任工作基地的溫哥華轉移到路易斯安納州。

「轉移到路易斯安納的決定完全是出自於經濟利益上的考量——路易斯安納有個非常棒的退稅計畫。」製作人加德福瑞解釋。

「在過去的四到五年之間有很多電影都在此

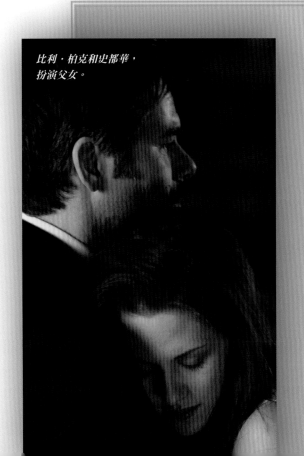

比利.柏克和史都華,
扮演父女。

「拍攝這一部電影使我聯想起拍《亂世佳人》一定也是這個樣子。你隨時都在處理你面前的戲劇問題,但在同時你也很希望能夠滿足讀過小說的人對電影的期待。克莉絲汀看待這一點尤其認真。她幾乎在折磨自己,希望能成為表現出她的角色眾多情感的媒體。克莉絲汀非常獨立,但我的角色就是做為第一個觀眾,第一對眼睛來幫助她和其他的演員,鼓勵他們去做任何可以幫助表演他們角色的事。」

——比爾.康頓,導演

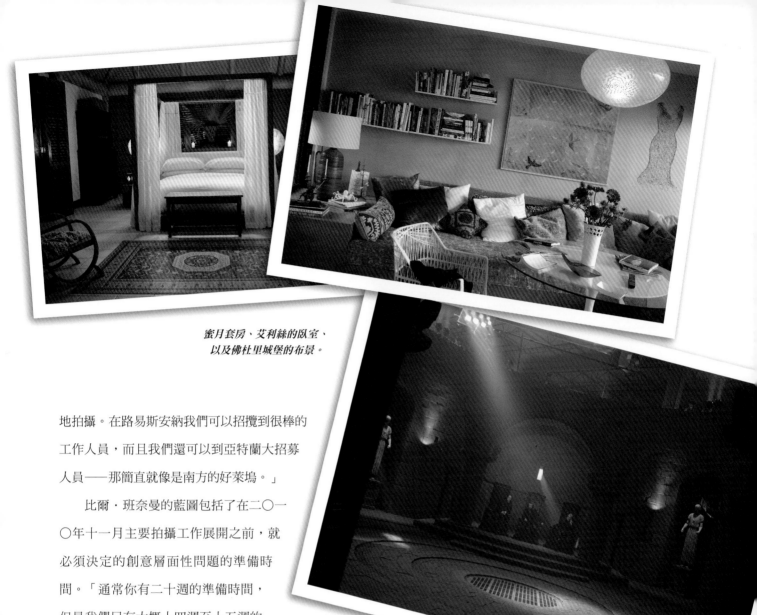

*蜜月套房、艾利絲的臥室、
以及佛杜里城堡的布景。*

地拍攝。在路易斯安納我們可以招攬到很棒的工作人員，而且我們還可以到亞特蘭大招募人員——那簡直就像是南方的好萊塢。」

比爾‧班奈曼的藍圖包括了在二〇一〇年十一月主要拍攝工作展開之前，就必須決定的創意層面性問題的準備時間。「通常你有二十週的準備時間，但是我們只有大概十四週至十五週的時間，而有很多問題必須得到解決，」班奈曼解釋。「我們必須要找出呈現戲劇張力所需要的各種元素。」

同時拍攝兩部電影的藍圖還包含了「同區拍攝」，意思是指在兩部電影裡不同的場景出現在同一地點時，為了提升最大效率而安排在同一時間拍攝。

「我還記得在幾天之內，克莉絲汀從剛結婚的貝拉變成懷孕的貝拉，這期間還必須不時在化妝上做重大的改變，」比爾‧康頓回憶著，「很方便的一點就是，在很早以前我就把兩本劇本都放入了我的iPad，所以感覺就像是我們在拍攝一齣長達兩百頁的劇本。這讓兩部電影之間是具有相關連性的這一點更具體化了。」

有了既定的上映日期，拍攝進度設定為一百天——每一部電影拍攝五十天。室內攝影棚的藍圖是取決於哪一項必須花費最多的時間來搭建，以及哪一項會是花最多拍攝時間在上面的布景，而那就是庫倫大宅。

「兩部電影裡大約有四分之三的場景都發生在庫倫大宅或是它的周圍。」藝術總監佛萊明說

「庫倫大宅是這一部電影系列的象徵
地標。影迷所不知的是，我們把庫倫
大宅在《暮光之城：蝕》裡面的布景
道具由溫哥華跨國搬運了過來。影迷
們很有可能和這些裝載著庫倫大宅，
準備前往巴吞魯日組裝的貨櫃車擦身
而過。」

——比爾・班奈曼，
共同製作人暨空拍小組導演

明。被班奈曼稱之為「多重方程式的室內藍圖」攝影棚拍攝工作，是以自《暮光之城：蝕》起就已經建造好的庫倫大宅為中心。這一個布景被設計成可以拆解、倉儲、並在下一部電影需要時重新組裝。

再進行庫倫大宅的搭建之前，規模較小的布景已先行完成，其中包括了貝拉房子的內觀、蜜月小屋、艾利絲的房間（貝拉在這裡為婚禮做準備），以及佛杜里的宮殿。這一些和其他的布景都在跨越過密西西比河與巴吞魯日對望的艾倫港一處工業倉庫裡搭建起來。

原本屋主並不希望出租這個地方——上一部在這裡拍攝的電影劇組在這裡「放了一把火。」班奈曼回憶著說，意思就是他們留下了大堆的髒亂和破壞。在說服屋主《暮光之城》系列的小組非常專業並對工作環境非常重視之後，劇組開始進行準備拍攝工作。

「我們把那個工業倉庫轉變成一個窮人家的攝影棚，」班奈曼說：「當你走進一個並非為拍片專門設計的空倉庫時，這個地方就成了一個建築工地，因為我們必須在頭頂搭建燈光照明設備，還得搬來所有的設備。兩個禮拜後屋主來探查，他很驚訝的發現我們把環境維持得很乾淨；他認為我們非常專業。等我們離開的時候，你絕對感受不到我們曾經來過這裡的痕跡。」

庫倫大宅在《暮光之城：蝕》裡的問題，班奈曼評論，是因為那是一個非常龐大的布景，其中包含了假想三層樓高房子中的兩層樓，在高度上超過了路易斯安納百分之九十的攝影棚和倉庫的高度限制。

在巴吞魯日裡，雖然新的賽爾特傳媒中心有一個夠大的的攝影棚，但是當時已被另一部大製

作電影《無敵戰艦》所占用。

他們所尋找的攝影棚還必須靠近落葉樹林，這樣才能代替占了第二部電影絕大部分場景的太平洋西北海岸森林。

班奈曼把焦點放在這一州最主要的三個城市：紐奧良、巴吞魯日，以及申里夫波特。負責場勘任務的人有時候會找到一片森林，但是附近沒有攝影棚的空間。紐奧良的龐恰特雷恩湖的北面有一座森林，但是製作團隊不能冒著這城市外圍防波堤可能潰堤的風險。

然後製作團隊的好運來了。

在一個偶然的時機裡，賽爾特傳媒中心位於巴吞魯日的一個主要攝影棚已經接近完工，而攝影棚的大小正好適合架設庫倫大宅。整個攝影棚在二〇一〇年的九月完工並可以使用，而兩週後製作團隊便由溫哥華運來器材開始架設布景。班奈曼還記得搬運的過程動用了六輛四十呎長的貨櫃車才裝得下所有的東西，其中包括了牆壁和地板，還有雪松的外牆、窗戶、門以及欄杆。

在小說的描述之中，這棟房子是位於原始林的深處，已有百年歷史的三層樓房。但是在電影第一集裡所呈現的是一處極具現代感建築物，有著玻璃落地窗和水泥牆，是一棟位於波特蘭一名耐吉公司高層真正的家。

在第一集裡，觀眾並沒有機會看到這棟房子太多的外觀——這棟房子是建造在一處山坡上，並非被森林所包圍。但是這棟房子的樣貌已經為後來的電影奠定了風格。

在《暮光之城：蝕》裡庫倫大宅占了主要的戲分，最顯著的便是做為福克斯高中畢業舞會的場所。製作人維克·加德福瑞當時想像了一處戶外的布景，但是《暮光之城：蝕》的電影美術設計保羅·奧斯特貝瑞提議要在室內重建波特蘭的房子。

在蒐集了需要的資料、照片，以及得到房子建築師的許可之後，兩層樓高的布景就在溫哥華一處兩萬平方英尺的攝影棚搭建起來，其中包括

> 「庫倫大宅根本就是一整個瘋狂。我想我們用盡所有可能的建造方式來建造這個布景。」

貝拉在兩層樓高的室內布景裡的庫倫家客廳休息。

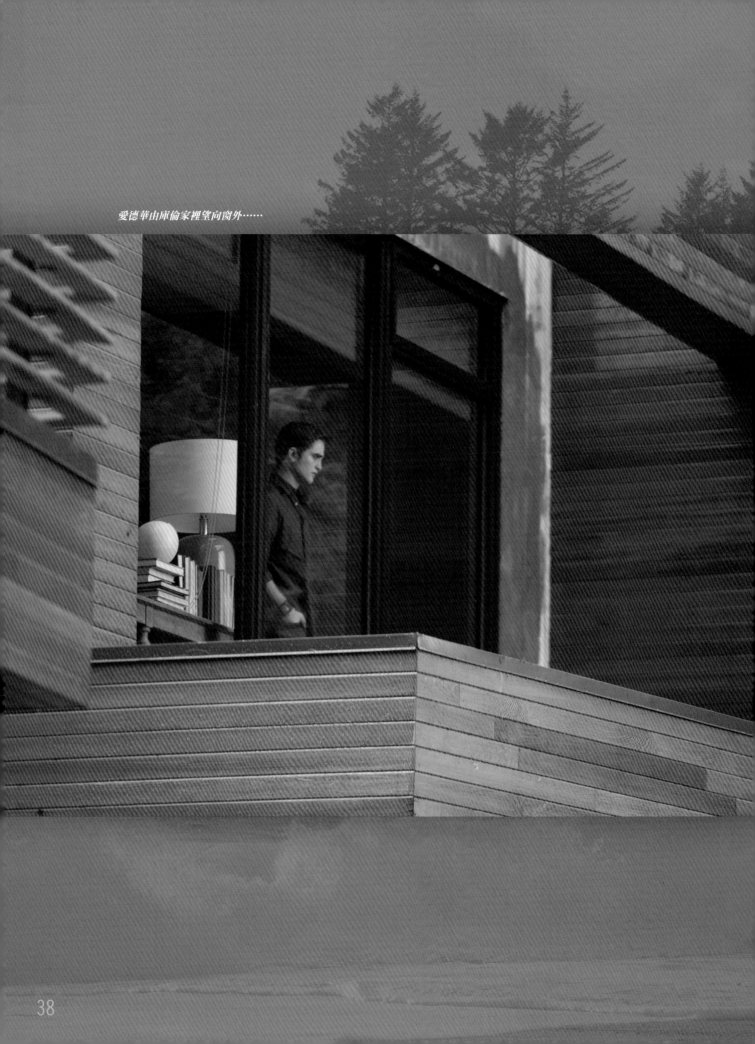

愛德華由庫倫家裡望向窗外……

「史蒂芬妮很棒。我對她感激不盡。她創造出這些角色，還有她到電影拍片現場拜訪這一些都非常棒，因為不管你什麼時候需要什麼，或是有什麼問題……我們說實話吧，這可能是到目前為止史上最複雜、最令人困惑的電影。所以能夠隨時走到她面前問任何問題真的是很棒的一件事……其實她還滿喜歡惡作劇的。她很有趣。所以和她在一起我玩得很開心，而我想每一個人都和她變得更親近了。」

——泰勒‧勞特勒，演員

……而雅各在門外守衛。

39

了室內空間、車道，還有綠色植物部門負責在四周營造出森林與植物的景觀[7]。

在《暮光之城：蝕》裡，庫倫大宅只有拍攝夜間場景，但是在《暮光之城：破曉》裡需要更多元化的表現，因為婚禮以及婚宴會在庫倫大宅的後院舉行，而這些場景都必須在白天拍攝。「在晚上有某些布景可以讓你比較有『作弊』的彈性，但是太陽可以真實的照射出一個布景的真面目。」班奈曼解釋道。

在《暮光之城：破曉》之中，庫倫大宅會重現兩次。一次是把《暮光之城：蝕》的室內布景重建在巴吞魯日的攝影棚內，另外一個則是距離溫哥華市郊一個半小時車程的一座森林裡，所搭建的全新兩層樓高房子。

「庫倫大宅根本就是一個瘋狂。我想我們用盡所有可能的建造方式來建造這個布景，」加德福瑞說：「這個經驗其實很好玩，因為每一個導演都能為這個房子帶來新的元素，一點一滴累積起來。在《暮光之城：破曉》裡我們看見艾利絲的臥房以及整個房子背面的外觀。簡單的說，庫

倫大宅隨時都在重新裝潢。」

外景的地點在距離史圭米希大約半個小時的地方，有著一條河流，完全呈現出梅爾在書中的描述（在《暮光之城：蝕》中我們所窺見的河流，是攝影棚中的特效之一，讓粉絲們直呼著要看更多）。

加德福瑞回憶起和勘景隊一起到史奎米希外環，試著想像一個超大的房子坐落於此地，還伴隨著一場閃耀的婚禮。勘景隊成員有康頓、班奈曼、雪曼，以及外景地經理亞伯拉罕·費雪、藝術指導監督傑瑞米·史丹布治，還有營建總監道格·哈德維克。

他們當下就決定他們不要把電影分成在外景地拍攝白天的婚禮，然後再到溫哥華攝影棚內拍攝夜間的婚宴。

「我們當時站在樹林裡，而且清楚知道一旦我們離開，六個月之內不會再回來，所以我們必須馬上作決定。」加德福瑞解釋。「我們大家都說，『好啊，就這麼辦吧。』我們決定不要把這個部分拆成片段，而是把整個婚宴搬到戶外拍

「在這部電影裡我們必須把婚禮布置在庫倫大宅的後院，有著一條河流做為背景。我們必須做全部的事，因為我們會在那裡拍攝好幾個月。最終我們必須找到一個現實生活裡存在的真實地點，一個和我們在房子外設計出的模樣吻合的地方，有著鄉村般的感覺，在後面還有一條河流做為背景。這就是為什麼我們選擇加拿大做為外景地，並且在攝影棚內的室內布景層層包上綠色螢幕的做法。」

——比爾·康頓，導演

「想想，這真的是很奇怪的一件事，我們在拍這部電影時，絕大多數的時間都
是看到她的情況越來越糟，然後還要更糟。看到她越來越憔悴又凋零的樣子是
滿震驚的事。這讓人非常沮喪不安，即使是在拍攝現場都是如此。」
——羅伯·派汀森，演員

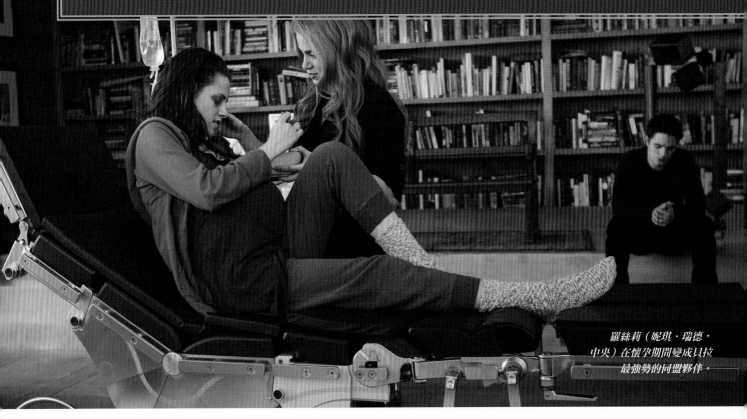

羅絲莉（妮琪·瑞德，
中央）在懷孕期間變成貝拉
最強勢的同盟夥伴。

攝。」

　　全外景的房子能讓我們首度看見房子、河流，以及樹林透過直升機高空攝影的畫面。首度出現的畫面還有房子的背面、卡萊爾位於一樓的書房，以及艾利絲在三樓的臥室。整個三樓的全貌也都會呈現在大家眼前——由約翰·布諾的部門利用電腦繪圖來延伸布景。

　　電影的魔法能將分隔數千里的兩個布景融合在一起。位於巴吞魯日的《暮光之城：蝕》布景被綠色的螢幕環繞，然後再利用數位科技將史圭米希外圍森林布景的整版插圖與其融合在一起（這個詞是取用於早期將靜態的照片印在玻璃板上，整版插圖則是指用來當背景的畫面）。

　　「在庫倫大宅的戲有很多場，從客廳到廚房，全都是由內朝窗外看，所以我們必須做到越

逼真越好，」藝術總監福萊明解釋。「現在視覺特效的技術相當好，我們決定用綠色螢幕，這麼一來所有你看到在攝影棚布景外面的森林就是實際上在外景地的森林。」

　　「拍攝的時候有很多反射和燈光設定的問題發生，所以我們決定把攝影棚內的玻璃拆掉，」約翰·布諾說：「同時進行拍攝的狀況變得非常瘋狂。沒有人真的知道庫倫大宅布景外的燈光應該要怎麼辦。現在下雨了，我們應該要把樹弄濕嗎？房子裡有多少燈光會投射在樹上？

　　後來決定為了避免出包，我會依據實際外景地的所有一切把外貌都融合在一起。　我一直很討厭『事後再修補』這種事情。但以這個情形來說，這是一個很好的解決方案。布景是搭建在巴吞魯日裡面的，所以我們可以隔著大概四十呎的

在片場排演
設定轉化的戲。

包括了利用房子深度的優勢以及打開二樓狹窄的走廊，提供一個在客廳與廚房之間更明顯的銜接空間。

雪曼的藝術部門——以及福萊明最主要的任務——就是要設計出房子的背面。藝術部門看了許多參考用的照片，以及和原本在波特蘭的那棟房子在設計上很相近的建築做為參考。做為基礎，藝術部門利用前幾部電影所使用過的３Ｄ電腦模型開始建造以波特蘭房子為基礎的模型。

「我利用SketchUp工作，它是一款建築設計的軟體，非常容易上手也很靈敏，」福萊明說：「做出來的圖像有一種素描的質感，就像一個藝術家在紙上繪畫的自然質感，卻是３Ｄ的。我認為大部分數位繪圖的問題就在於整個過程在各個階段的線條都過於整齊和完美。這種軟體捕捉了創作的初期過程，並且可以讓你在最後潤飾的過程裡做出更詳細的畫面。」

卡萊爾的書房在兩個布景裡都建造為房子背面新設計的一部分。因為大量的玻璃可以讓人同時看到裡面和外面的景象，兩個布景都有完整的室內以及室外的裝潢。

「因為兩間房子都是兩層樓高，所以我們必須把它搭建得像是一棟真正的房子，還必須注意結構上的準確度，這麼一來一樓才有辦法支撐二樓。」福萊明補充說明。

「我們知道我們必須要有容納卡萊爾書房的空間，所以我們把房子其中一塊空地挪出來。然後我們在房子的背面搭建了一些大的露臺懸浮在書房之上，但是我們保留了房子原本對角線的線條，還有很多玻

距離把它用綠色螢幕三百六十度環繞起來。在整個外景地的拍攝過程裡，不是下雨就是陰天；你很少見到太陽。我只要拿起相機就可以開始拍攝可能和房子光線配置吻合的背景整版插圖。然後攝影視覺特效總監馬克‧溫嘉特勒花了一個星期的時間拍攝整版插圖，然後才終於做出太陽的背景圖。」

羅琳‧福萊明估計兩個布景加起來的面積，粗略估算大概有九千兩百五十平方呎，「其中還包括了露天平臺。」

兩個庫倫大宅的布景都為了因應康頓故事以及攝影總監吉勒莫‧拿瓦羅的需求而做了調整。依照導演要求而整修過的部分，

「我們想讓
卡萊爾的書房
盡可能地保持
寬敞的空間。」

璃。如果你面對著房子的背面，背對著河流，你就可以看到卡萊爾的書房在左手邊，就在樓上酒吧和客廳外的大露臺的正下方。」

「我們想要讓卡萊爾的書房盡可能地保持寬敞的空間，」理查·雪曼補充說明。「我們在背景的部分利用由玻璃窗向外看到一片森林的感覺，達成了寬敞開放的效果。書房裡有一張沙發和壁爐，一張大書桌，以及很多由地板延伸到天花板的書架，以及一個類似會議室的空間。事實上貝拉是在壁爐前生小孩的。」

將藝術部門的精細設計圖化為實體的是位於路易斯安納的藍道·寇以及在加拿大的道格·哈德維克兩位工程監督。哈德維克位在史圭米希布景的建築工程始於二〇一〇年的九月底，分成兩個階段完成。

「一開始我們先清理場地，再開始建造主要的結構，然後等到十二月中旬天氣變壞的時候再

整個封起來，」福萊明回憶著。「我們在一月中旬時回去把室內的工作完成，再加上一些修飾的部分。這是一項挑戰，因為天氣很冷，而且那是個多雪的冬天。我聽說在他們預定開始拍攝的時

「同時進行兩部電影的拍攝，絕對是對一個人的創意精神最大的挑戰。但對我們全部的人來說，把它做好是很重要的一件事。這就是我們繼續的動力。拍攝的整個順序是團混亂。前一天拍婚禮，後一天就是貝拉要生半人半吸血鬼的小孩，再來就是艾思蜜把三明治帶到庫倫大宅的花園給狼人吃。你必須要保持最佳狀態才知道劇本的前後關聯。」

——麥可·威金森，服裝設計

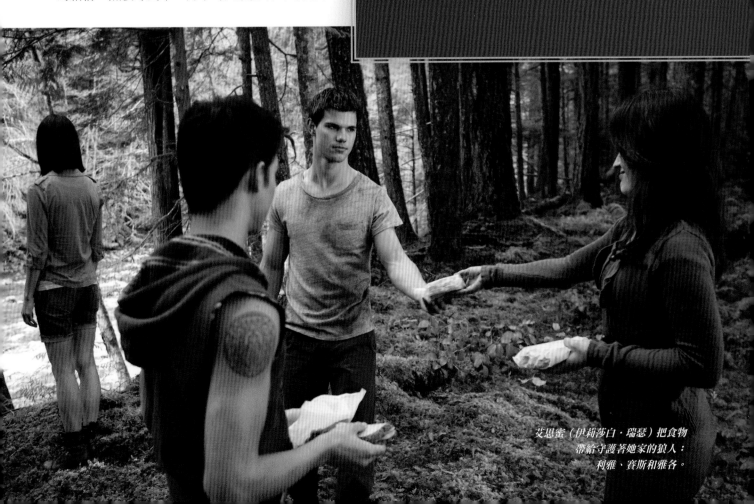

艾思蜜（伊莉莎白·瑞瑟）把食物
帶給守護著她家的狼人：
利雅、賽斯和雅各。

候，布景還埋在雪地好幾英尺之下，所以還必須搬來蒸汽機讓雪融化。」

事實上有五呎深的雪，理查·雪曼回憶道。「在庫倫大宅開拍前的一個星期來了一場驚人大風雪。那一天是星期一，而我們預計要在隔一週的星期二開拍。但是道格·哈德維克和我們在溫哥華的藝術總監傑瑞米·史丹布里治讓工作可以進行。

他們找來蒸汽機讓雪融化，還創造出用蕨蔓與綠葉交織而成的綠蔭。在一個星期之內，他們就讓布景看起來像是夏天。你永遠不會知道，不久前這地方還埋在五呎深的積雪之下。這真是太神奇了。」

當雪曼和福萊明在二〇一〇年七月的洛杉磯裡，花了數個星期的時間做了一些初步構思的工作時，藝術總監督特洛伊·賽斯摩爾已經前往巴吞魯日籌備設置藝術部門。最後福萊明被指派到那裡，而傑瑞米·史丹布里治則負責掌管在加拿大的業務。

除了一座３Ｄ虛擬的庫倫大宅模型，藝術部門還製作了兩座用珍珠板製成的模型（大一點的那一座有四乘二呎，小一點的那個則是二點五呎乘以一呎的大小）。隨著其他的部門一一抵達巴吞魯日，實體的模型提供了他們一個非常有價值的參考。

就在那一個忙碌的巴吞魯日夏日裡，導演和編劇完成了最終版本的劇本。約翰·布諾則早就開始忙碌工作，召集了一群多年來都和他合作的各個部門團隊，其中包括了視覺特效製作人羅賓·葛里芬；視覺特效指導朗·摩爾和蘇珊·慕拉里克；視覺特效第二小組總監泰瑞·溫道爾；以及拍攝深景視覺整版插圖的馬克·溫嘉特勒。

服裝設計師也從他在洛杉磯的「搜尋打獵」階段搬到路易斯安納，在鏡頭前測試最後的服裝搭配。拿瓦羅以及和他一起工作了十四年的團隊則開始設計視覺畫面。

場景布置大衛·史喬辛爾也在巴吞魯日設置了工作室，而同一時間另一位布景總監珍·布萊奇·古汀也在一月時開始帶領著加拿大方面婚禮和婚宴的場景布置任務。

布萊奇·古汀和另一位劇場設計師亨利·巴姆斯泰德同為克林·伊斯威特的《殺無赦》得到了奧斯卡金像獎的提名，對於布置一個在雨季裡的小徑深處的森林，有著非常豐富的經驗。

「很多設計師很擅長布置城市環境的布景，但我們身處在一個雨林裡，離溫哥華有一個半小時的車程，是非常原始又蠻荒的環境，」她說。「他們需要一個在這種狀況下能夠工作的人——那就是我啦！我很習慣在炎熱的天候或是零下三十度的環境工作。『遠離文明』的環境並不會嚇倒我。我來自於一個農莊家庭，但我同時也是一位城市女孩——在兩個世界裡都是最強的。製作團隊同時也在尋找一位擁有女性敏感感官的人，因為婚禮必須要像是個童話的世界般充滿了魔法。」

隨著製作團隊在巴吞魯日的準備工作告一段

落之後，為期四到五日的電影拍攝在巴西展開。然後第一小組則回到路易斯安納拍攝電影中占有絕大部分戲分的所有室內場景戲，拍攝的時程從十一月一直到二月中旬。之後花了一個星期的時間移動演員、劇組工作人員、設備，主要拍攝的行程又花了三十八天在卑詩省。到了最後，一百天的拍攝日期還必須加上一天拍攝蜜月的主要場景，然後整個系列的主要拍攝終於宣布劃上句點。

共同製作人比爾‧班奈曼回憶起拍攝婚禮的過程「還滿悽慘的」。雖然在梅爾的書中，婚禮是設定在八月（正確來說應該是八月十三日），劇組卻必須在下雪又下雨的天候中進行拍攝。「我們把婚禮的戲留到主要拍攝過程的最後是因為雨要到五月底才會停，但我們是在四月底殺青，」班奈曼說。「我們大部分的外景戲都需要沒下雨的狀態，但我們卻是身處在一個每天都下雨的地方。」

當然了，如果沒有颱風下雨天氣的故事可以講，那就不是個《暮光之城》系列的電影製作了。

惡劣的天候是無可避免的，因為拍片的地點必須符合陰雨綿延又昏暗的福克斯環境。但不僅僅是當地的天候造成影響，「我們在溫哥華島拍一幕出現在Part I的戲時，卻因為海嘯侵襲日本而必須撤退！」

儘管婚禮的戲被安排在最後才拍攝，但是它一直占據了製作團隊在整個主要拍攝過程中的心思。貝拉和愛德華的婚禮這一件重要大事，是整個《暮光之城：破曉》製作團隊──甚至是整個電影系列──一直以來努力的原因。

「我們從第一天工作開始，就不斷地思考著婚禮的事。」大衛‧史喬辛爾說明。「我們知道它的重要性──說實話，它把我們嚇壞了。這是一個很沉重的責任，因為粉絲們等待這個婚禮等了好多年，所以我們知道我們一定得做對。

從我一接到這份工作開始，我就不停地想著它。」

「婚禮必須像是個童話的世界般充滿了魔法。」

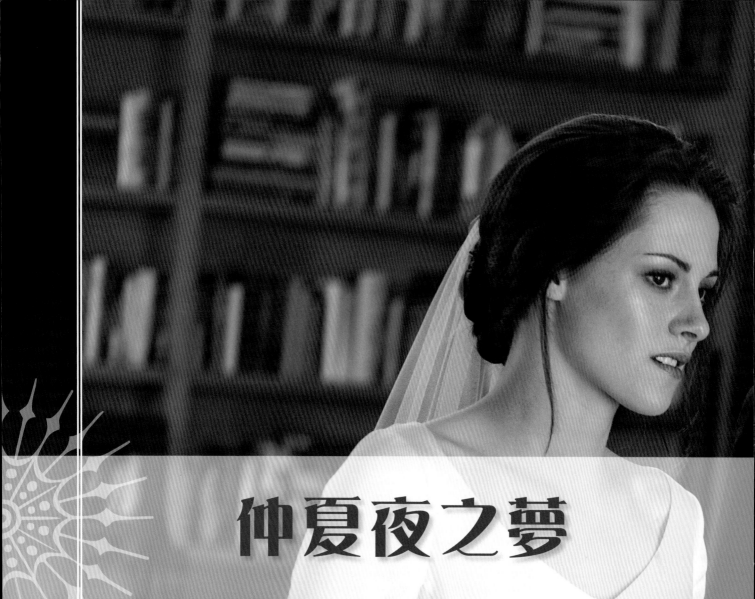

仲夏夜之夢

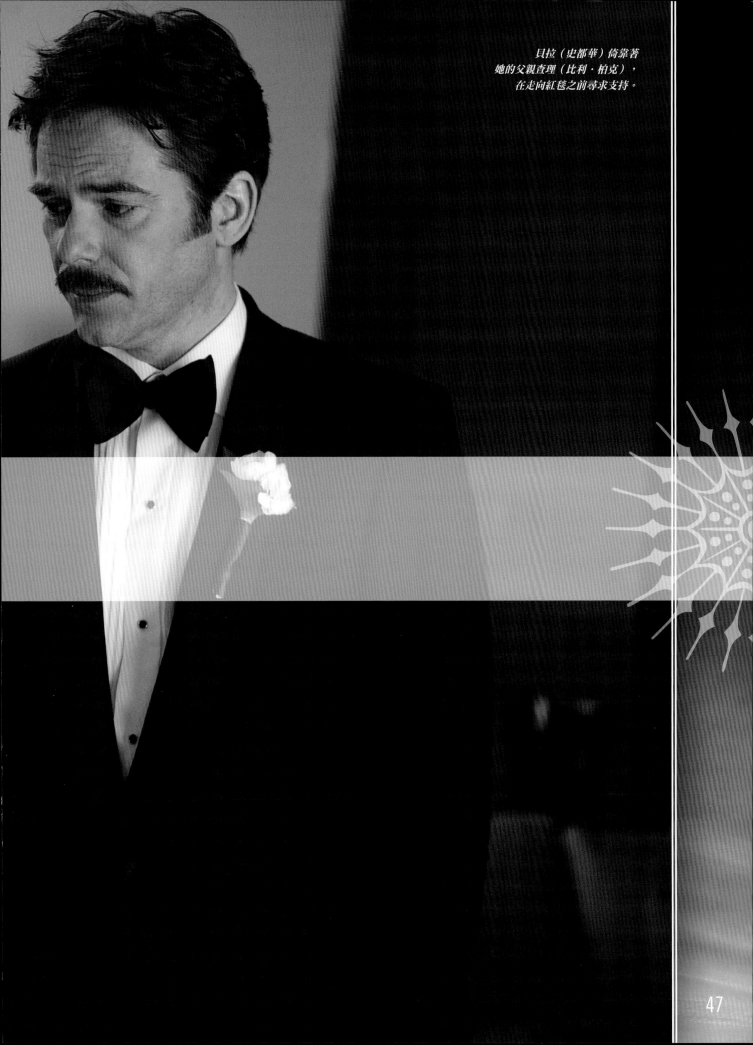

貝拉（史都華）倚靠著
她的父親查理（比利·柏克），
在走向紅毯之前尋求支持。

47

「這世上有數十億個婚禮，基本上都是以同樣的主題做為架構，有著寬敞的走道，白色的椅子，以及鮮花。而這個婚禮的點子是取自於森林最自然的元素。這使得我們想到了《仲夏夜之夢》這個主意。這麼一來，我們必須把所有的東西都用青苔覆蓋住，用彎曲的樹枝做為椅子，再覆蓋上鮮花和青苔，紅毯上鋪滿了白色的鮮花，覆蓋在青苔之上，有像是在下花瓣雨的紫藤花天棚，還有各種細緻的白色花朵融進深淺不一的森林裡。」

——理查・雪曼，劇場設計

暴 風雨不斷的奧林匹克雨林地區在《暮光之城》系列的世界裡是最不可或缺的一部分，它提供了庫倫家族和奎魯特狼人最安全的棲息地，但同時也為了伺機而動的流浪者吸血鬼提供了掩護——在翠綠的深處之中，寧靜與威脅同時存在。

「這一座森林，有著古老的樹木與蕨類，幾乎成了另一個角色，」場景布置珍・布萊奇・古汀說：「這座森林從電影第一集以來，在故事裡一直占了非常重要的一部分，並且提供了庫倫大宅一個美麗又神祕的場所。這森林有時候也可以非常嚇人，因為這裡雨下得非常多，所有的東西都被青苔這種寄生植物覆蓋。青苔會爬上樹，最後還會殺死它們——這在某種殘酷的層面來說這很美麗。」

這類典型的森林在歷史與恐怖故事、神話，還有童話故事之中一直是最

具代表性的設定——一個充滿危機，神祕，以及精采絕倫的冒險的地方。在莎士比亞的《仲夏夜之夢》裡，森林是仙子們與愛侶荷蜜亞和萊桑德之間的避難所，這充滿魔法的主題正是劇場設計師融入貝拉與愛德華婚禮的要素。

理查・雪曼苦苦思索著要如何才能完美呈現這一場盛事的方法，而多虧了一位時尚造型師朋友亞莉斯多塔・西卡的建議，才開啟了通往創意的大門。

「『既然他們要在森林裡結婚，』亞莉說：『你何不把它布置得就像是從森林裡長出來的，就像是天然的氣氛？』亞莉的建議讓我如釋重負。這就是我們計畫開始的起點。仲夏夜之夢的點子就是由此衍生而來。」

貝拉的母親
（由莎拉・克拉克飾演）
接到婚禮的喜帖。

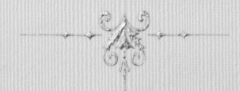

伊莎貝拉・瑪麗・史旺

與

愛德華・安東尼・梅森・庫倫

兩人一同與他們的家人

敬邀您出席參加

他們的結婚典禮

八月十三日　星期六

二〇一一年

傍晚五點整

華盛頓州福克斯市

烏卡芙特大道420號

幻境成真

電影在同時也會有仲夏夜夢魘的出現。在婚禮的前一晚，愛德華給了貝拉最後一次機會去瞭解變成吸血鬼可能會發生的錯綜複雜後果，而她深埋在內心深處的恐懼在劇組稱為「惡夢婚禮」的戲中化為她的夢境。在恐懼的最頂點，貝拉發現自己站在由她的家人和朋友血淋淋的屍體所堆疊而成的小山頂端，而屍體排放的形狀就像是個結婚蛋糕。這個點子最早是始於康頓和羅伯‧派汀森的一席談話，當時他正在深入瞭解愛德華在反抗卡萊爾「素食主義」吸血鬼教條階段所感受到的罪惡感和自我嫌惡心情。

「有一段時間，愛德華去探索獵殺人類和喝他們的血會是什麼樣的情況，」康頓說。「雖然他很小心仔細，只會獵殺那些殺害其他人類的人，有點像是一九三○年代的《嗜血判官》，他瞭解到自己終究是怪物，因為他正在殺害人類。所以他回到卡萊爾的身邊並且徹底遵行他的理念。我覺得在他們結婚前的最後一晚思索這個問題很有趣。這是他最後一個機會向貝拉說明白為什麼她必須謹慎的考慮，因為她很有可能會無法控制變成吸血鬼的自己，她很有可能會做出讓她在未來一百年都後悔的可怕事情。她作夢並且想像著，以貝拉自己的方式，看著她可能會做出的事……這是一個用視覺方式呈現精義的例子。」

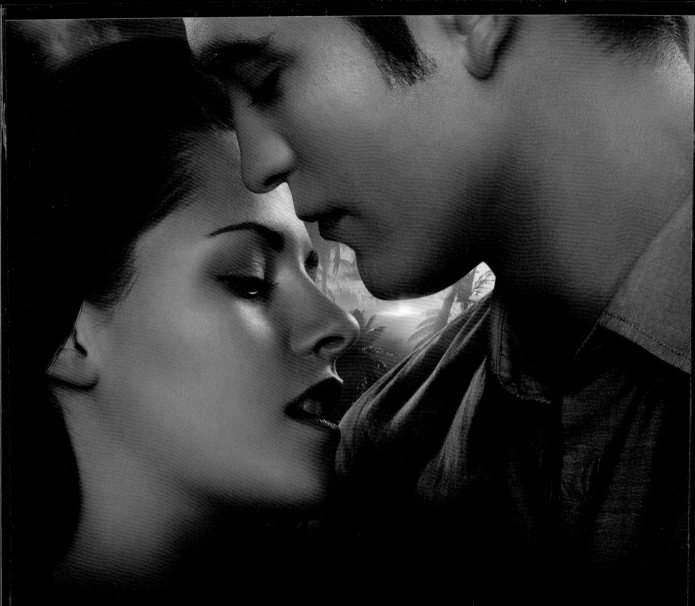

暮光 twilight 之城
breaking dawn 破曉

馬克·寇達·維茲
Mark Cotta Vaz

NOT FOR SALE

Motion Picture Artwork™ & © 2011 Summit Entertainment, LLC. All rights reserved. Cover design © 2011 Hachette Book Group, Inc.
暮光之城：破曉電影全方位導覽書Part I THE OFFICIAL ILLUSTRATED MOVIE COMPANION

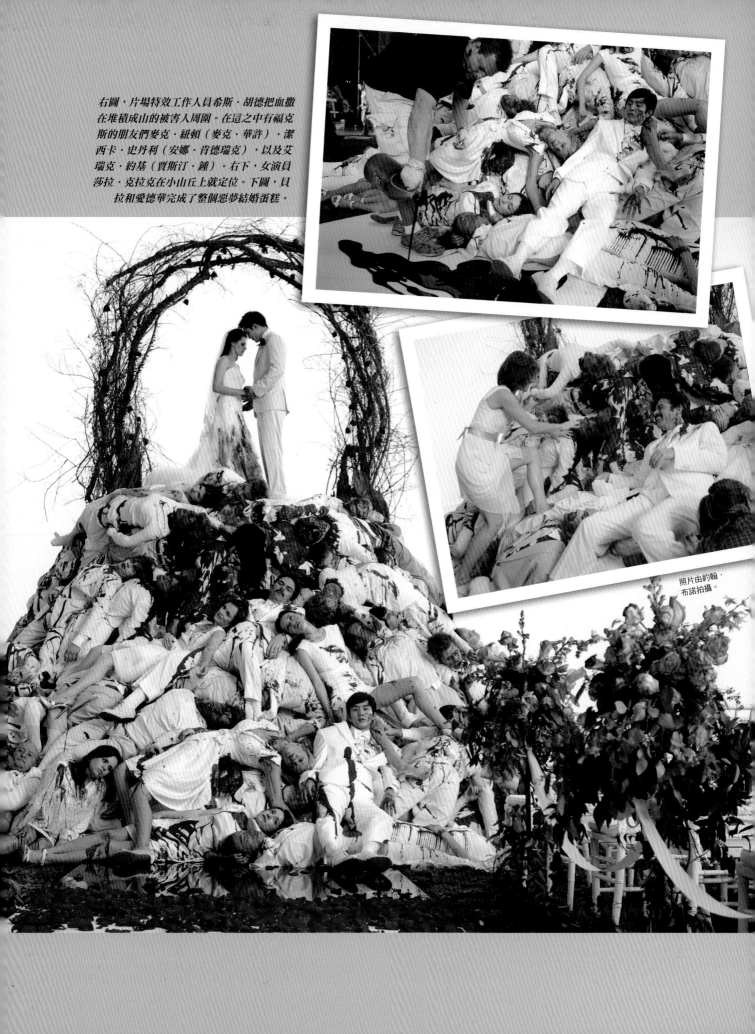

右圖，片場特效工作人員希斯・胡德把血撒在堆積成山的被害人周圍。在這之中有福克斯的朋友們麥克・紐頓（麥克・華許）、潔西卡・史丹利（安娜・肯德瑞克），以及艾瑞克・約基（賈斯汀・鍾）。右下，女演員莎拉・克拉克在小山丘上就定位。下圖，貝拉和愛德華完成了整個惡夢結婚蛋糕。

照片由約翰・布諾拍攝。

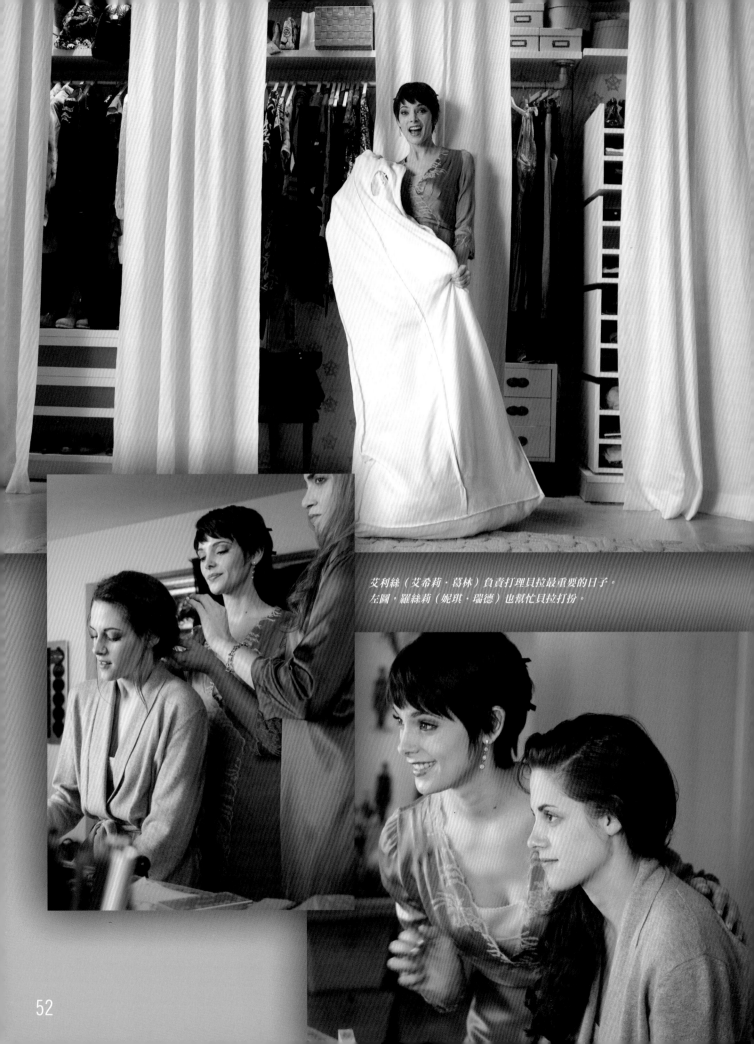

艾利絲（艾希莉·葛林）負責打理貝拉最重要的日子。
左圖，羅絲莉（妮琪·瑞德）也幫忙貝拉打扮。

在小說裡，艾利絲‧庫倫（由艾希莉‧葛林飾演）欣喜若狂地擔任起婚禮籌劃者，還設計了貝拉的結婚禮服。

「我們想要讓這一場婚禮貼近我們的世界，一個艾利絲會盡心為她未來的弟媳所設計出最高雅的婚禮。」威金森說：「在書中，貝拉完全不知道該如何籌劃一場婚禮；那真的不符合她的個性。而艾利絲當然是非常欣喜的接下了這一份工作，並且費了很多心思在上頭。庫倫家族喜愛自然之美，在樹林中央有一座祥和寧靜的花園——我們只是想要一個非常清新、浪漫又年輕的感覺。」

要呈現《仲夏夜之夢》精華的工作包括了製作婚禮中必須用到的，以樹枝和樹幹所組成的粗糙教堂座椅的原型。

這些座椅是藝術部門在巴呑魯日設計出來，並在加拿大完工的。來自於溫哥華的場景布置小組為了婚禮建造出以紫藤交織而成的天篷。

「理查想要讓它看起來像是在下花瓣雨。」珍‧布萊奇‧古汀說。

為求逼真而設計出的紫藤花藤蔓是由全美以及加拿大各地的絲緞花商店運送過來的高級絲緞製成——幾乎共有五百枝藤蔓，每一枝十八呎長，由六人組成的小組負責把所有的葉子除去只留下花朵。

鋼纜組架設好天篷，而珍‧布萊奇‧古汀的工作團隊則把他們的紫藤花藤蔓黏上去。

珍的兒子兼助理西恩‧布萊奇，以及場布組長湯馬斯‧沃克幫忙將占有六十乘以八十平方英尺的天篷覆蓋住整個場地。

「這些鋼纜對樹來說必須要非常強壯。」布萊奇‧古汀解釋。

「對那些必須爬上樹的工人來說是很危險的——如果颳起風的時候，他們正在架設的鋼纜會開始搖晃。準備這一場戲的壓力很大，但是成果看起來非常美麗又飄逸夢幻。看上去很像是屬於森林的一部分，連婚宴我們也繼續沿用這個場景。」

估計大約有十五到二十種樣式的晚間婚宴用的標準型桌子，以及鮮花和餐桌上的擺飾都被列入考慮的範圍。

「最後理查‧雪曼和我終於找到了讓兩人都滿意的東西，」史喬辛爾說：「我們利用現有的桌子創造出一個更細緻的模型，再加上鮮花和所有一切的元素，然後把它展示給比爾‧康頓看，以獲得他最後的認可。餐桌上的擺飾我們一直從插花擺設方面著手，但看起來總是過於正式。最後我們開始做變化，把花從花瓶裡拿出來並且把它們綁成一束。最後我們把覆蓋著青苔的插花用海綿疊成一座小山，再把花擺上去。我們的用意是希望這些花看起來就像是直接從森林的地上長出來的。」

晚間婚宴的天篷包括了成串的燈光，營造出聖誕節燈飾的氣氛，強調出在白天婚禮所使用的飄逸紫藤花。

「綠色植物部門用卡車運來很多青苔和巨大的蕨類，還在空白之處擺上樹，所以當我們開始

「我們想要把婚禮營造的像是由庫倫一家住的魔法森林裡長出來的情景。我們想要加一些神祕的氣息。這其實就是身為吸血鬼最棒的部分，那就是你一直住在充滿魔法的另一個世界裡。」

——比爾‧康頓，導演

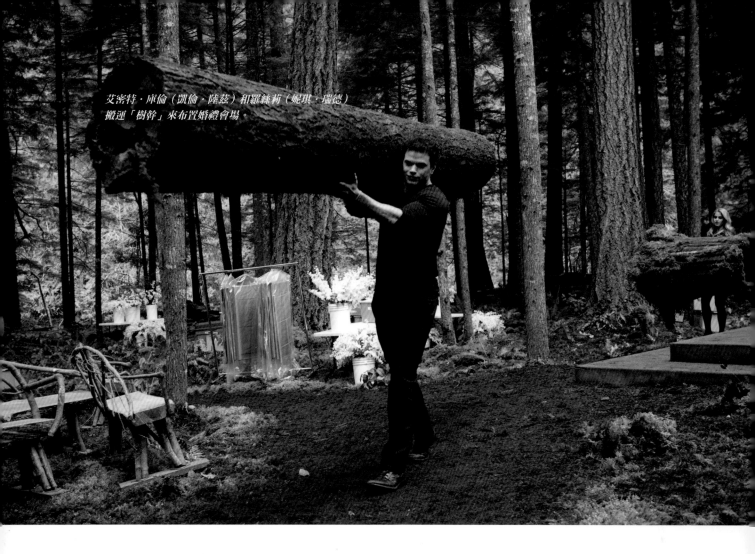

艾密特·庫倫（凱倫·陸茲）和羅絲莉（妮琪·瑞德）
搬運「樹幹」來布置婚禮會場。

布置的時候真的很夢幻。」布萊奇·古汀補充。

「這幫助了身為場景布置的人為環境多添加色彩。除了原木的板凳和懸掛的紫藤蔓，白色的花朵更加在蕨類和青苔之間。這完全變成了我們對綠色與白色的研究，非常具有仲夏夜之夢的氣息。」

設計婚禮與婚宴的重擔是一道大家都必須解決的方程式，由劇作家羅森柏率先開始。

「我想要讓這個婚禮成為一個超大的活動。在書中有很多的描述，我也試著盡可能的融入所有的內容，但是必須捨棄對話。最重要的是結婚典禮，除了愛德華和貝拉站在神壇前的那個時刻之外，對話並不是太重要。雅各也是其中一部分，另外還有非常重要的一項任務就是介紹德納利的姊妹們，在書中她們和庫倫家族淵源已久，

還有著很豐富的背景歷史故事。要在婚禮中把這些全部表現出來是很困難的事。」

「這一場婚禮還有其他的任務必須完成；在一天半之內我們要做的事太多了。」

吉勒莫·拿瓦羅針對緊湊的拍攝時程表做出了這樣的評論。

「其中的一項任務就是不能有太多的陽光因為吸血鬼會在太陽光底下發光。在婚禮進行的時候，人類和吸血鬼必須共存，所以我空運了一堆超大的遮光板來覆蓋整個拍片現場。這場戲裡還有很多動人時刻，像是貝拉和她的父親在婚禮舉行之前會面……還有一些鏡頭你可以看到整個空間的設計和周遭的布景。在同時還有貝拉走向正等待著她的愛德華時激盪出的電流。我們拍攝了一幕只有他們兩人單獨在一起，和觀禮賓客以及

「我第一次和理查·雪曼會面的時候，他真的把回歸自然的《仲夏夜之夢》的布置婚禮點子思索得很透徹。過了十個月之後，劇場美術設計還是遵照著這個中心思想來進行。這個純樸大自然裡的每一件物品都令人驚豔，是一項不凡的成就。感覺就像是《暮光之城》裡的世界。」

——維克·加德福瑞，製作人

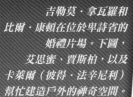

吉勒莫·拿瓦羅和比爾·康頓在位於卑詩省的婚禮片場。下圖，艾思蜜、賈斯柏，以及卡萊爾（彼得·法辛尼利）幫忙建造戶外的神奇空間。

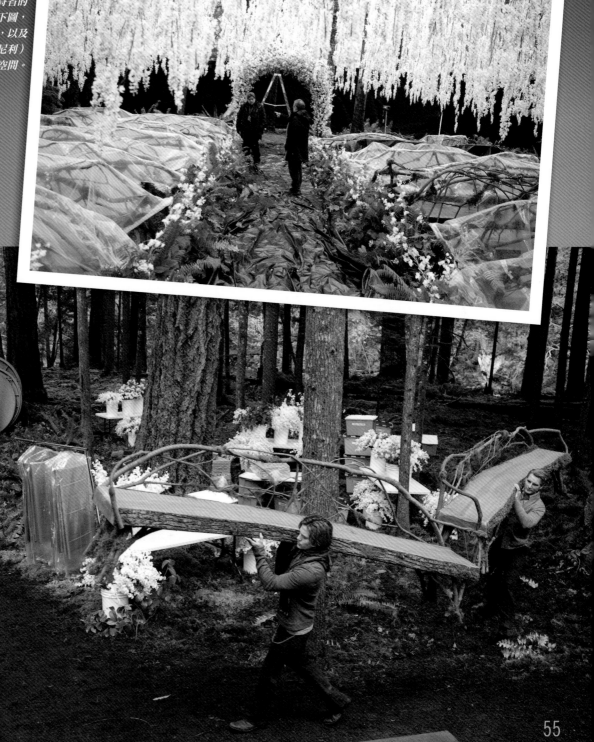

宴會都分開的戲。」

拍攝婚禮和婚宴時無法避免的一件事，就是整個過程都必須保持高度的警備。

「我從來沒有預期會遇到像這部電影裡這種程度的警戒。」

珍·布萊奇·古汀說：「當我們在拍戲的時候，是處於高度警戒的狀態。我們隨時都要帶著通行證，同時必須繳出所有的電話和相機；我們還必須簽署保密協定。」

負責警備事宜的班奈曼解釋「極機密警戒協議」對於保護最後一部電影的完整性是非常重要的。

所有的元素都是必須保密的──貝拉的婚紗、愛德華的西裝、賓客的服裝、婚禮的誓言、場地的布置，還有結婚蛋糕。

雖然拍攝婚禮戲的日期並沒有公布，並且是在一個偏遠的外景地拍攝，班奈曼估計這場盛事的消息會在二十四至三十六個小時之內就「迅速感染」。

暮光迷看到飾演貝拉人類同學的演員們由洛杉磯機場離開或是抵達溫哥華──在書中，這些角色只有在婚禮出現──所以不難把線索串連起來。消息藉由簡訊傳出去的速度根本就像是野火燎原。

「他們知道這些演員就是為了婚禮而來的；這是唯一露餡的原因。」班奈曼分析。

「這根本就像是個名人的婚禮，每一個人都想軋一腳。我們必須隨時都保護著大約二十畝的範圍才能確保沒有任何婚禮的畫面像病毒一樣迅

拍攝婚禮和婚宴時
無法避免的一件事，就是
整個過程都必須保持
高度的警備。

速洩漏出去。我們必須把窺伺的眼睛擋在外面，把相機擋在外面，把電子儀器也擋在外面。我們有警衛在現場，確實保存看電影的經驗會是在創造者的本意之下最神奇也最美妙的。我們花了三部電影才做到這一點，而比爾·康頓花了很多的心思在每一個畫面上。如果這一點被破壞了，那將會是很遺憾的一件事，因為一張照片或是一絲絲訊息被洩漏出來而失去了震撼力。比爾對這件事情非常敏感。」

就像是要迎合如童話世界的氣氛般，雨一直下到拍攝婚禮的那一天，然後在突然之間雨停了，雲霧散去，太陽露出臉來。陽光持續普照了兩天，這正是拍攝婚禮所需要的時間。但是當重頭戲來了的時候，劇組所擔心的事情發生了。

「我們聽說有人提出一百萬美元的懸賞，要求婚紗的照片。」約翰·布諾回憶著。

「在我們拍攝婚禮那一天，克莉絲汀穿著婚紗走出來──非常美麗──然後有一架直升機飛了過來，還有個人倒吊在上面！我們可以聽見它飛過來的聲音，然後有人大喊，『把婚紗蓋住！』隨即就有五名壯漢拿著雨傘跳到可憐的克莉絲汀面前確保沒有人能看得見衣服。」

班奈曼回憶起那一輛直升機一直把高度保持在航空法規定的基本高度，他很確定在紫藤花的天篷之下什麼都看不見。當他後來坐上直升機要進行庫倫大宅和森林的空拍鏡頭時，他的推測得到了證實。

「你什麼都看不見；我們布景的植物和人員

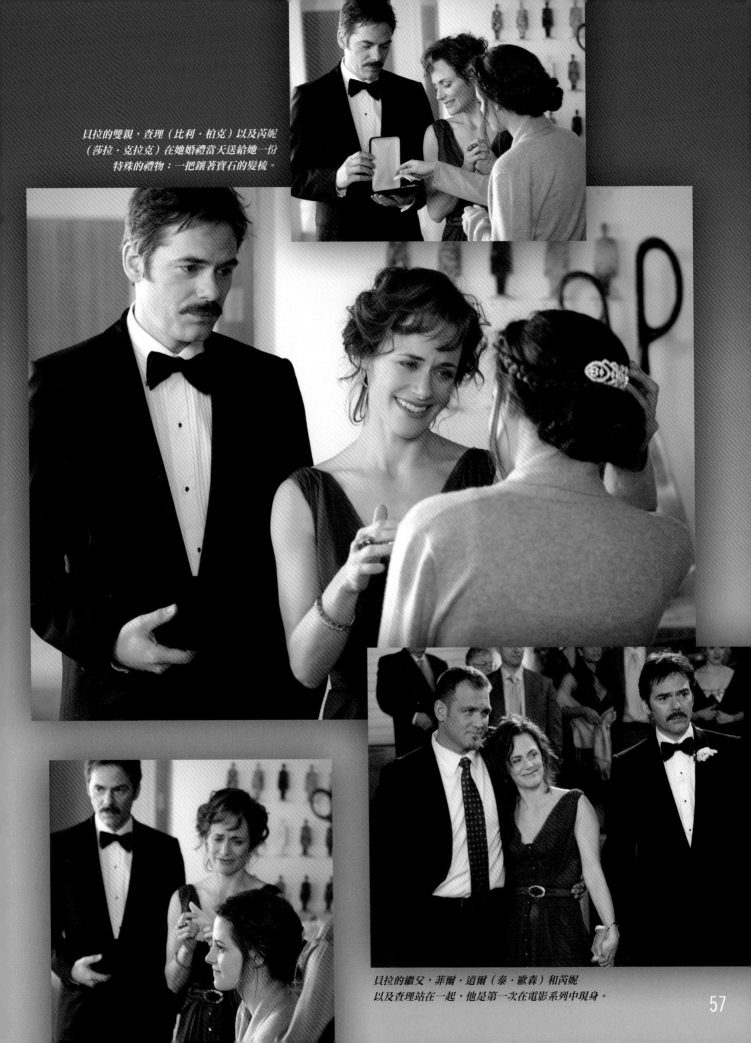

貝拉的雙親，查理（比利·柏克）以及芮妮
（莎拉·克拉克）在她婚禮當天送給她一份
特殊的禮物：一把鑲著寶石的髮梳。

貝拉的繼父，菲爾·道爾（泰·歐森）和芮妮
以及查理站在一起，他是第一次在電影系列中現身。

「在設計婚禮的時候，我試著從從艾利絲的角度來思考她的靈感來源與影響，既然她已經見證過一百多年以來的流行時尚與文化可以做為參考。艾希莉（葛林）和我都很喜歡艾利絲是那種富含懷舊情感、優雅經典電影影迷的主意。我們參考很多琴吉・羅傑斯所穿的洋裝，並把現代感的元素融於其中。自此我開始設計草圖。至於艾利絲本身，我和艾希莉都愛上一件帶著一九三〇年代風格，有著珠光亮片和鴕鳥羽毛做為裙襬的飄逸短洋裝——在舞池之中移動時這件衣服一定會非常漂亮。」

——麥可・威金森，服裝設計

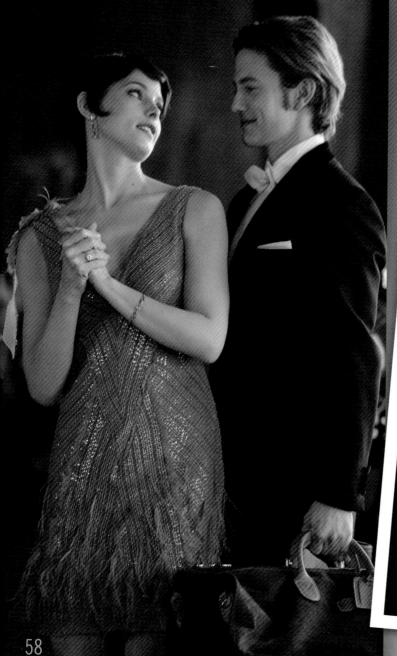

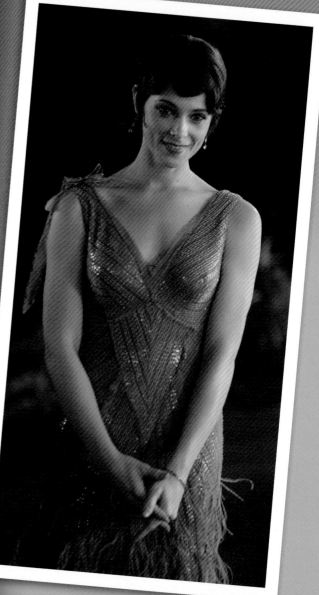

艾利絲（葛林）展現出她充滿復古風情的時尚。

把片場保護得很好。房子本身看起來是很明顯，但是我們一直都待在深林之中的樹蔭底下。」

最後，直升機終於走了，而婚禮繼續進行。比爾‧康頓形容貝拉走過紅毯的過程。

「我們由貝拉的角度呈現，由這個意志非常堅強，但在同時很矛盾的，又很緊張的人的角度來看這件事，她像是要行刑般的走過人群，非常不想成為焦點中心。但愛德華就在那裡，等待著，是你對他的愛與信任讓你走到這一步。這一場戲是我們沉浸式拍攝的最佳例子。這並不像最近在電視上看到的皇室婚禮——感覺像是你在現場和他們一起。」

在初期的大綱以及編寫劇本的階段，導演想要避免「大量的敘事手法」——像是介紹德納利姊妹的橋段，特別是艾琳娜（由瑪姬‧葛瑞斯飾演）的整個故事會在第二集裡有所交代。

「她們必須
一出場就
美豔動人。」

「在早期第二集的草稿裡我們必須解釋她們整個背景故事，而這樣看起來有點奇怪。」康頓回憶著說。

「如果把她們帶進婚禮，我們可以由她們的行為觀察她們，而不需要在電影第二部分回憶的片段裡解釋所有的事情。」

在小說裡，德納利姊妹們轉變成「素食主義」吸血鬼之前，她們是魅惑的女妖，她們情慾的征服通常會以流血事件做為結尾。髮型、化妝，和服裝部門都一起為艾琳娜，凱特，以及譚雅這些角色設計造型。

「她們必須一出場就美豔動人，」麥可‧威金森說：「這是我和比爾的堅持，雖然她們超然的美貌絕對會讓人停下腳步多看兩眼，你還是

得讓人相信這些人可以走入我們熟悉的人類社會之中而不會上了新聞頭條！藉著挑選服裝的輪廓線、頸線和布料，我確保她們身為一個團隊看起來非常完美，但在同時也展現出她們不同的個性。」

「依照德納利姊妹的個性，她們有著非常顯著的外貌。」髮型設計師瑞塔‧派里洛說明。「在書裡，凱特的頭髮被形容為像是玉米鬚般，所以我們馬上試著在凱西‧拉博的頭髮上使用直髮用的產品，還用直髮器來保持絲緞般的質感。由麥安娜‧布雲所飾演的譚雅則在婚禮以性感的『女神』造型出現，而之後我們則讓她有著更鬆散波浪的髮型，這適合她強悍的個性。而以艾琳娜來說，瑪姬‧葛瑞斯的髮型較為柔和，但是在Part I裡，她還是有把頭髮放下來。三名金髮女子在一起的時候看來完美無瑕，但是每一個角色的造型還是有獨特之處。」

「化妝部門很努力的在人類和吸血鬼之間營造出協調感。」化妝部門的總監吉恩‧布雷克補充說明。

「我們想營造出的氣氛就是『年輕又浪漫』，所以我們盡可能做到這一點。」

在另一場主要的戲裡，雅各有了和貝拉單獨在一起的片刻寧靜時光，並且震驚於她想要有一個「真正的」蜜月。

「我們有了三部愛德華和雅各之間對立的電影，還有雅各的嫉妒與其他的。」

羅森伯說：「讓雅各又因為愛德華和貝拉的關係而再度爆發怒火，我們擔心這會開始讓人覺得在炒冷飯。我們想要把在婚禮中的這一場戲以

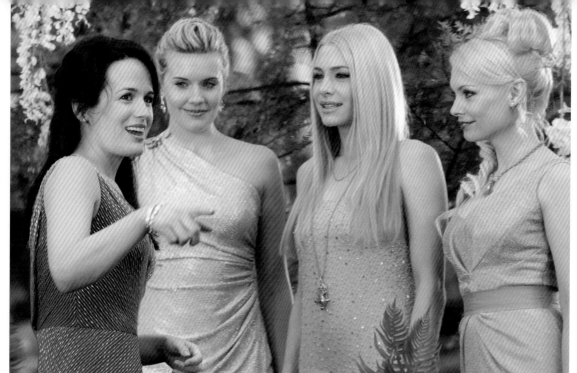

艾思蜜（瑞瑟）和德納利姊妹們聊天，左起：艾琳娜（瑪姬·葛瑞斯），凱特（凱西·拉博），以及譚雅（麥安娜·布雲）。

更提升故事與他們關係的方式處理。基本上我們把雅各爆發憤怒的程度降低了些。這一場戲的重點是讓觀眾瞭解，並且提醒貝拉，她所冀求的東西會要了她的命。」

在拍攝婚宴的時候，雨回來了。

「把婚宴設定在森林裡的這個點子既美麗又自然。」拿瓦羅說道。

「我們想要讓所有的東西看起來就屬於這個地方，是一個自然的場所，而非布景。問題就是必須和雨奮戰。我們必須要有框架和布幔來阻擋雨水；我們必須把演員們在室內室外之間調來調去，還必須倒掉多餘的水。」

「我們架設好了遮雨的棚子，但是在拍攝那兩個晚上，雨下得很大，不一會兒雨就會從遮雨篷上像瀑布一樣流下來。」

珍·布萊奇·古汀回憶著說：「這對演員們來說非常辛苦——你可以看得見他們呼吸時的白煙，天氣真的很冷。第一天晚上拍攝結束後，我的小組必須把所有在桌子上的裝飾和餐巾取下，然後拿到史奎米西一處工業用的洗衣店清潔。然後隔天我們還必須回去重新布置。當我們在布置的時候，我們還得將所有的桌子蓋上防水布，以保持乾燥。等到他們要開拍的時候再拿掉，因為雨下了一整天。」

「在婚宴上，水和泥巴都深及腳踝。」雪曼回憶道。

「天氣一直和我們作對。但在婚禮儀式時太陽出來了。我們讓克莉絲汀從房子走到婚禮會場，然後步上紅毯。一切都很完美。」

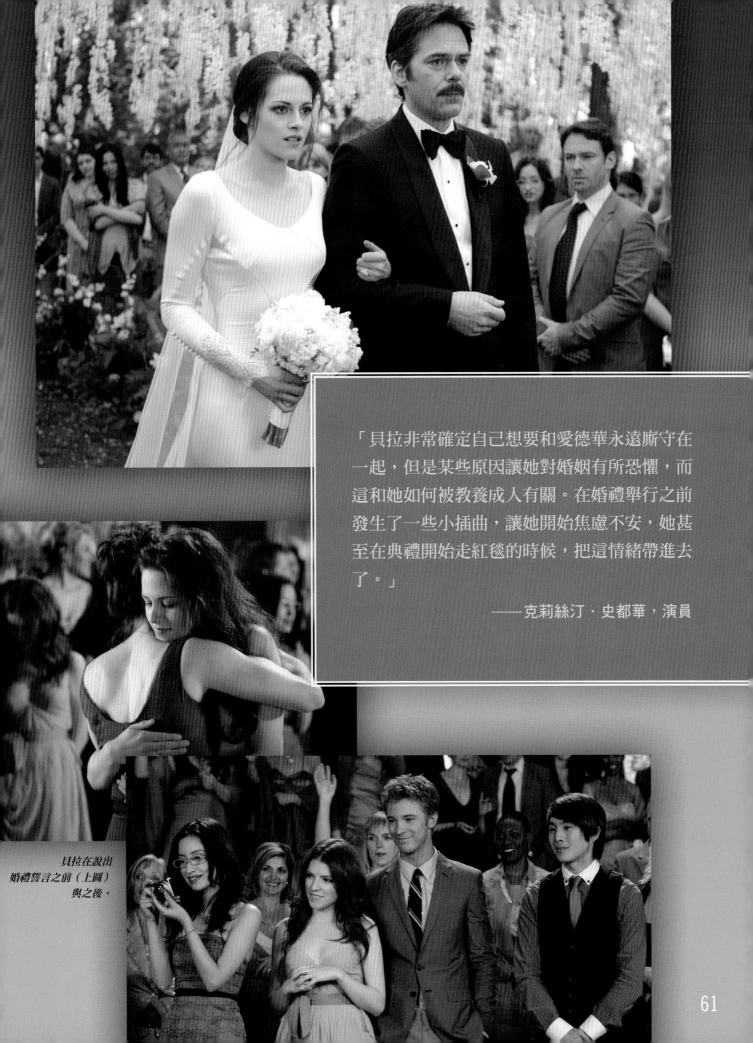

「貝拉非常確定自己想要和愛德華永遠廝守在一起，但是某些原因讓她對婚姻有所恐懼，而這和她如何被教養成人有關。在婚禮舉行之前發生了一些小插曲，讓她開始焦慮不安，她甚至在典禮開始走紅毯的時候，把這情緒帶進去了。」

——克莉絲汀・史都華，演員

貝拉在說出
婚禮聲言之前（上圖）
與之後。

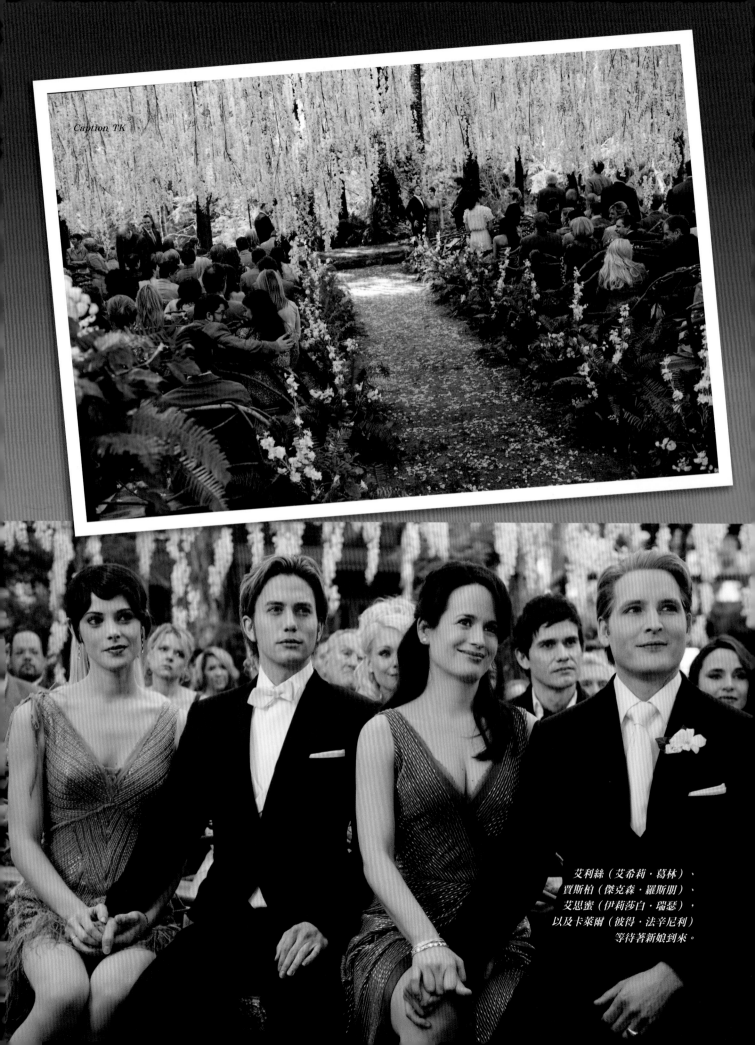

Caption TK

艾利絲（艾希莉・葛林）、
賈斯柏（傑克森・羅斯朋）、
艾思蜜（伊莉莎白・瑞瑟），
以及卡萊爾（彼得・法辛尼利）
等待著新娘到來。

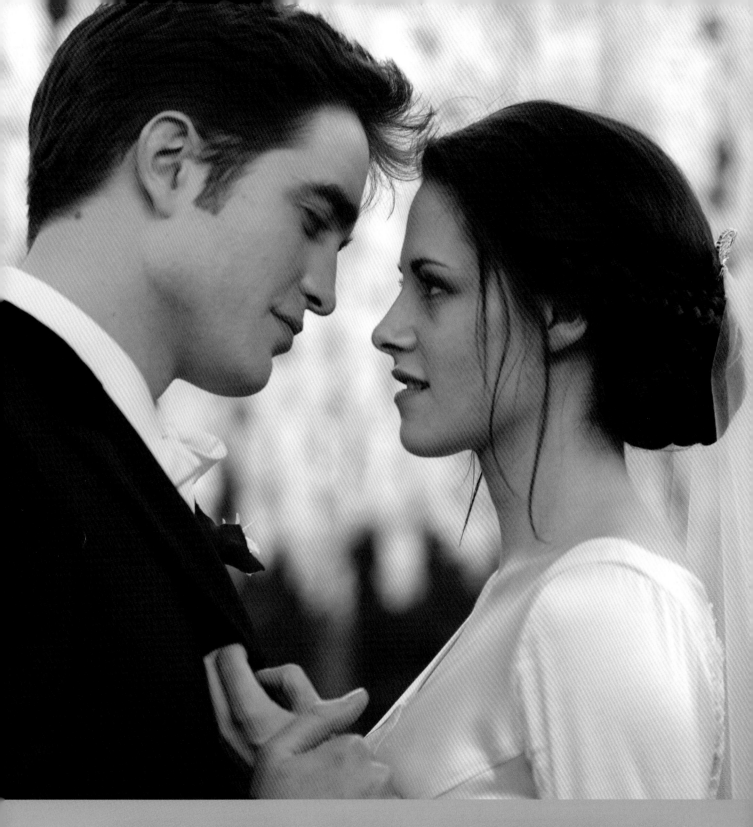

「克莉絲汀走上紅毯的時候,真的非常感人。當貝拉看著愛德華的雙眼,你可以發現這三年來的電影製作和故事架構,都是為了這幕沒有任何一句話的戲而生。當影迷們看到這一幕的時候,他們會瞭解到貝拉和愛德華之間的關係是有多麼的真實,有多麼的忠貞,而成為見證人的一部分是多麼令人振奮。」

——比爾‧班奈曼,共同製作人暨空拍小組導演

貝拉與愛德華

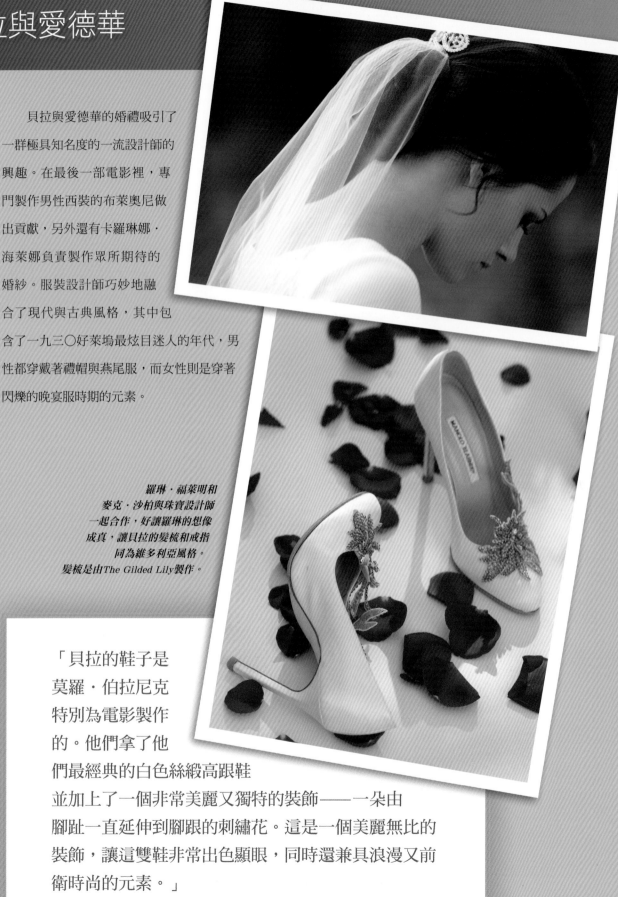

貝拉與愛德華的婚禮吸引了一群極具知名度的一流設計師的興趣。在最後一部電影裡，專門製作男性西裝的布萊奧尼做出貢獻，另外還有卡羅琳娜·海萊娜負責製作眾所期待的婚紗。服裝設計師巧妙地融合了現代與古典風格，其中包含了一九三〇好萊塢最炫目迷人的年代，男性都穿戴著禮帽與燕尾服，而女性則是穿著閃爍的晚宴服時期的元素。

羅琳·福萊明和
麥克·沙柏與珠寶設計師
一起合作，好讓羅琳的想像
成真，讓貝拉的髮梳和戒指
同為維多利亞風格。
髮梳是由The Gilded Lily製作。

「貝拉的鞋子是莫羅·伯拉尼克特別為電影製作的。他們拿了他們最經典的白色絲緞高跟鞋並加上了一個非常美麗又獨特的裝飾——一朵由腳趾一直延伸到腳跟的刺繡花。這是一個美麗無比的裝飾，讓這雙鞋非常出色顯眼，同時還兼具浪漫又前衛時尚的元素。」

——麥可·威金森，服裝設計

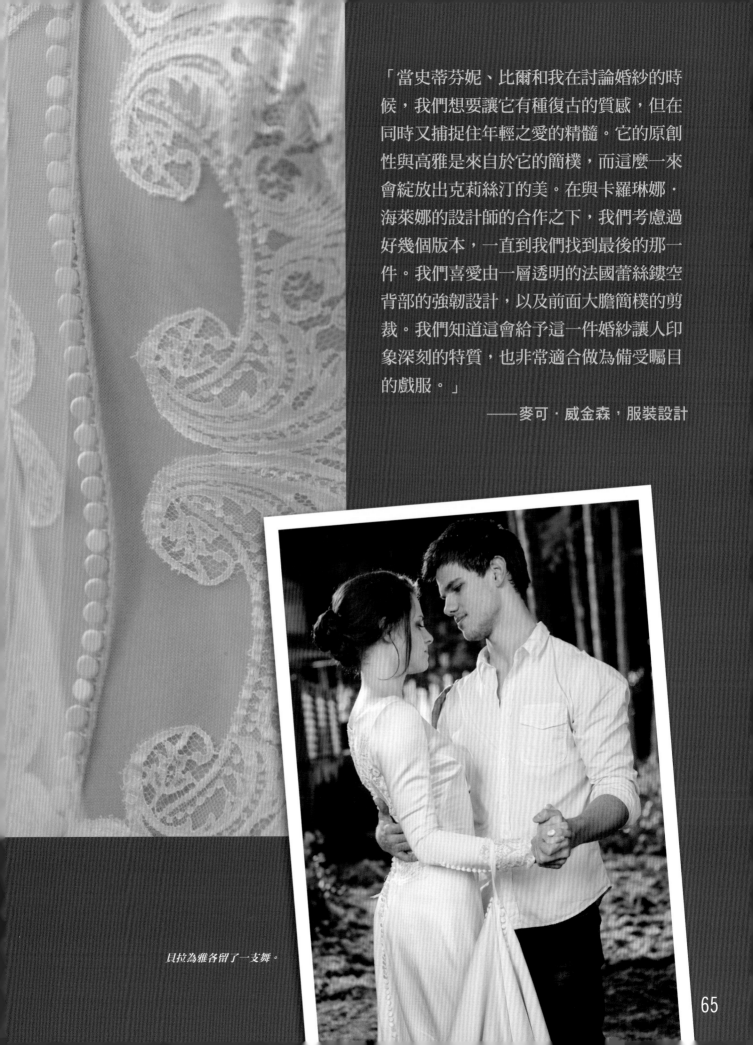

「當史蒂芬妮、比爾和我在討論婚紗的時候，我們想要讓它有種復古的質感，但在同時又捕捉住年輕之愛的精髓。它的原創性與高雅是來自於它的簡樸，而這麼一來會綻放出克莉絲汀的美。在與卡羅琳娜·海萊娜的設計師的合作之下，我們考慮過好幾個版本，一直到我們找到最後的那一件。我們喜愛由一層透明的法國蕾絲鏤空背部的強韌設計，以及前面大膽簡樸的剪裁。我們知道這會給予這一件婚紗讓人印象深刻的特質，也非常適合做為備受矚目的戲服。」

——麥可·威金森，服裝設計

貝拉為雅各留了一支舞。

「那一件婚紗非常獨特，細緻蜿蜒的縫線展露在正面，腰間還縫上了平行的鑲片，無數個被絲緞包覆著的小小鈕扣點綴在背後的中央與袖口，還有成喇叭狀的下襬。這些所有的細節都讓人聯想起愛德華時代的沙漏型禮服。但在同時，以柔軟的絲緞剪裁而成的斜紋布，在底下沒有支架內裡，都讓這件禮服更增添了現代感與清新的氣息。V型的領口看起來端莊嫻靜，袖子很長，裙襬直到地面，但雙層薄絲緞展現了克莉絲汀姣好的身段。這一件作品完美的結合了古典與摩登。」

——麥可・威金森，
服裝設計

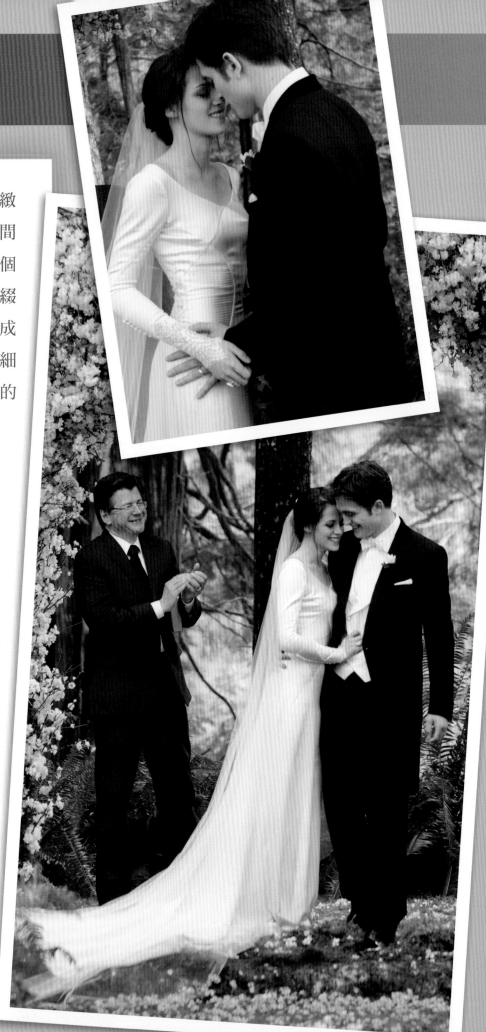

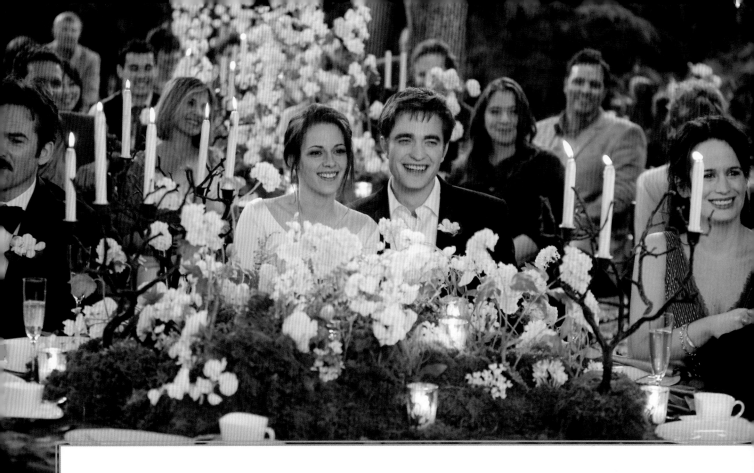

「布萊奧尼是一家義大利舉足珍貴的服飾品牌，在數十年來幫全世界慧眼獨具的紳士剪裁製作美麗的西裝——我們認為他們是訂製男士的結婚禮服最佳的合作人選。我花了很多的時間構思並且描繪我的點子，我知道我想要的西裝必須要具有古典優雅的細節卻又在同時兼具摩登與年輕感。我把我的草稿和一些偏好的時代風格資訊寄到布萊奧尼位於米蘭的工作室。他們送回來的是一套完美無瑕的西裝，穿在我們演員身上無懈可擊。」

——麥可・威金森，服裝設計

與《暮光之城：破曉》的作者
史蒂芬妮‧梅爾的問答集

在電影的拍攝現場走動，看到妳想像中的世界化為真實的感覺是如何的？

史蒂芬妮‧梅爾：老實說感覺非常不真實，特別是當所有的一切都非常貼近我的想像的時候。在拍《暮光之城：破曉》的時候，我們第一次在森林裡搭建了庫倫大宅；在此之前，它只是攝影棚的一個布景。四周的環境是如此美麗，特別是那一條河流和我腦海裡想像中的非常相近。站在河邊還有庫倫的房子在我身後的感覺很奇怪，像是一場隨時會醒來的夢境。

電影系列在改編上都盡量地忠於原著小說，而妳也參與了每一部電影的製作。和寫作的藝術相比較之下，有什麼是妳從電影這個媒體學習到的？

梅爾：拍攝電影最重要的是妥協。會有成本上的考量限制，物理規則的限制，還有時間的限制。你可能會在紐奧良市中心拍攝倫敦街景，或是在巴吞魯日的一個公園裡拍攝巴黎。演員們並不是真的有超能力，所以你必須要盡可能非常有說服力的去假裝。一幕戲會有很多種不同版本，所以電影最後的版本會是所有鏡頭的合成體；它永遠不會只是一個人的想像。

　　寫作和這個過程相比簡單多了。一切都是靠你的想像力，所以創作的過程並不需要任何妥協。你可以很輕易的讓人飛起來，或是做任何其他你喜歡的事物，卻不必擔心成本或是物理的限制。寫作是一個安靜又集中心神，只有單一一個視野的過程。對我個人

而言，這是更純粹的創作，而我覺得這更令人滿足。但創造一部電影有另一種獨特的滿足感，另一種樂趣。這兩樣都是我很享受的經驗。

把《暮光之城：破曉》分成兩部電影，是否是一個很重要的決定？最後是什麼原因說服妳決定應該要拍成兩部？

梅爾：我對到底應該拍一部還是兩部這件事一直都是採取開放的心態，只要能把故事說好就好。不管怎麼做都會有好處和壞處。瑪莉莎寫出了劇本大綱，結果看起來非常非常的長——根本就是兩部電影的長度。而且還有很多故事情節需要涵蓋在其中。瑪莉莎認為她可以利用這些元素寫出兩本獨立又扎實的劇本，而我支持她的看法。在看完第一部電影之後，我很高興我們決定這麼做。《暮光之城：破曉》Part I感覺非常豐富又充滿了懸疑。

妳在電影裡客串演出婚禮，看著貝拉終於走上紅毯。在《暮光之城》系列如此重要的轉捩點看著妳的角色們成真，妳的心情是怎麼樣的？

梅爾：這遠比我想像的還要令人激動。我們一直到快接近漫長拍攝時程的尾聲才開始拍攝婚禮的戲，在當時我根本沒有去想到這件事所代表最後結束的意義；我只是過一天算一天。在早期開拍的時候，比爾‧康頓告訴我們他想要讓一開始就參與第一部電影製作的

史蒂芬妮・梅爾在維克・加德福瑞、
瑪莉莎・羅森柏，以及比爾・班奈曼的
陪同下出席了婚禮。

人（我、瑪莉莎・羅森柏、維克・加
德福瑞和比爾・班奈曼）出現在貝拉
的婚禮上。我以為他是在開玩笑。但
在當時，過了好幾個月之後，拍攝的時間接近了，而
服裝設計師麥可・威金森開始問我要穿什麼衣服。事
實上，當個臨時演員代表有兩天非常漫長的時間，在
寒冷的天氣裡穿著夏天的薄衣服，還坐在溼冷的板凳
上。我很慶幸我能和認識很久的老朋友們坐在一起，
所以我們可以擠在一起取暖，還替我們的角色們想了
一些很白痴的故事好殺時間。（維克把他的角色取名
為史加帝・麥克力──他是查理・史旺手下的警官之
一。我是他的老婆史蒂芬妮・麥克力──我的名字在
第一集《暮光之城》的餐廳裡已經出現過了──然後
我們的感情不好，因為史加帝愛上了查理。比爾和瑪
莉莎也是一對夫妻：從洛杉磯來看瑪莉莎在大學時代
的室友──身為新娘母親的芮妮──的有錢人。所以
我並沒有在想著我筆下角色貝拉的重要時刻，一直到
克莉絲汀真正走上紅毯，穿著婚紗美得不可方物的那
一剎那，她看起來真的很緊張。當她在比利・柏克帶
領下走過紅毯時，她看了我一眼，而就是在這個片刻
我突然領悟到：我們正在結束這一切，而貝拉和愛德
華不再會是我日常生活的一部分了。這有一點感傷，
但在同時看著她走向前又是那麼的令人歡欣鼓舞。我
為克莉絲汀感到非常地驕傲。她花了非常多的心血和
熱情在貝拉這個角色上，而坐在史旺家族那一邊的座
位上在她最重要的時刻支持著她是一種很美妙的經
驗。事實上，我哭了一點點。這是我在所有拍片的過

程之中最喜愛的片刻。

《暮光之城：破曉》的小說並沒有真正的劃下句點，
因為故事有一點偏離了主要的角色們。妳曾想過結為
夫妻的愛德華和貝拉在未來可能會面臨的遭遇嗎？妳
可以想像自己某一天又重新回到這個系列，並繼續把
故事說下去嗎？

梅爾：當我在寫《暮光之城》系列的時候，我無時無
刻都在想著我的角色們和他們可能發生的事。我有很
多的故事方案足以填滿他們下一個世紀的生活。我希
望有一天我能將這些故事寫下來。但就算我真的做
了，也不會是在近期之內。說實話，我對吸血鬼的靈
感有一點點燃燒殆盡了。當我在寫《暮光之城：破
曉》的時候，我可以感覺到我自己需要抽離這些角色
一段時間，而且我並不確定自己可以再重回到他們身
上。我決定要把故事以快樂的結局劃下句點，如此一
來讀者才不會永無止境地被懸在半空中。但我又沒辦
法把故事以一種沒有退路的方式結束，只是以防某一
天我又會想回去。

蜜月

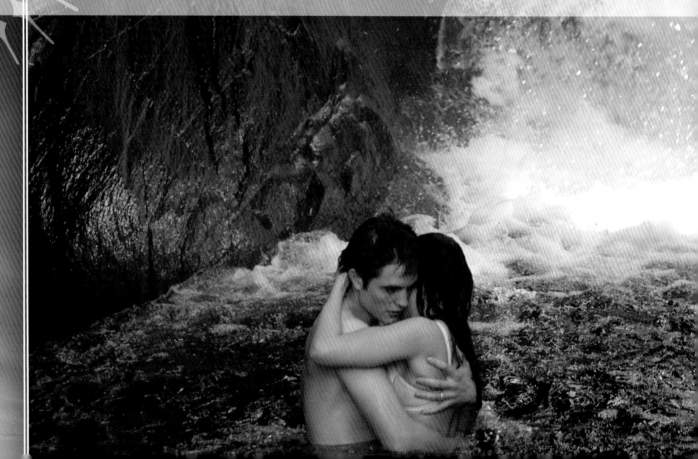

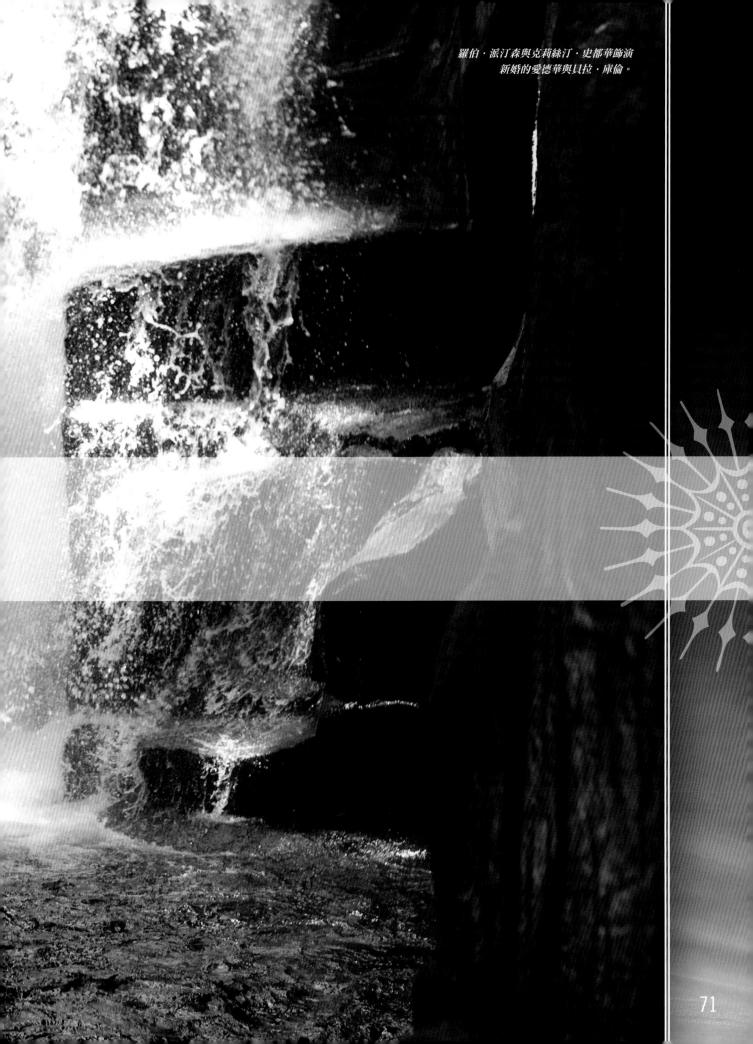

羅伯·派汀森與克莉絲汀·史都華飾演
新婚的愛德華與貝拉·庫倫。

「最重要的是要試著捕捉住貝拉和愛德華之間的愛，以及他們邁向最終不可避免的旅程的過程，那就是她最後會變成吸血鬼並且和愛德華永遠廝守在一起。以視覺風格的層面來說，所有的畫面都是以一種感性、慵懶的步調呈現；真的非常美麗——並沒有太多手動攝影機所造成的混亂。」

——維克·加德福瑞，製作人

在《暮光之城：破曉》的小說裡，愛德華很久以前就學會控制他自己對貝拉鮮血的渴望。隨著他們大喜之日漸漸地接近，他可以親吻她的脣，她的喉嚨，而不必擔心會失去控制，雖然他還是會感受到慾望的刺痛。「他宣稱他早就克服我的血液所帶給他的誘惑，失去我的念頭完全治癒了他對我的血的渴望，」小說裡的貝拉在婚禮的前一個晚上如此回憶著。「但我知道，我血液的氣味，仍令他感到痛苦——就像是吸入火焰一般，不斷地燃燒著他的喉嚨。」[8]

在與對方許下承諾，立下誓言之後，他們終於可以自由地將自己交付給對方。在電影裡，貝拉所有的喜悅、恐懼以及渴望，都在開啟他們的旅程前往愛德華所安排的神祕蜜月旅行之地的搭車旅途中結合在一起。隨著貝拉看著幽暗的森林飛逝而去，樹叢中的一處平原漸漸地揭開了一座變得越來越大的雕像——巨大的Cristo Redentor，就是位於里約熱內盧的基督像。

「貝拉和愛德華正在前往蜜月的途中，並且漸漸熟悉成為結婚夫妻的親密感，她完全不知道自己究竟要到哪裡去，」班奈曼解釋。「比爾·康頓想要把地理環境的重新架構，藉由這種拍攝手法濃縮在一起。所以我們必須在基督像的周圍做非常複雜的移動攝影才有辦法把它和貝拉坐在車子裡的畫面結合在一起。」

為了拍攝這一幕背景版圖，班奈曼與一名巴西飛行員坐上了一架輕型AStar B2直升機。為了操

他們在綠色螢幕前拍攝乘車的片段。

暮光之城：破曉電影全方位導覽書 PART 1

72

作這個鏡頭的角度，他甚至無法帶著通常掌控攝影機的操作員——在承載兩名人員與七百磅重的攝影機之後，直升機已經到達極限。他們同時還必須維持最基本的載油量讓機身夠輕，足以對抗風阻和取得他們所需的角度——這一座雕像高達一百三十英尺，並且座落於一處標高超過兩千英尺的山丘頂端。拍攝的設備包括了基本帶有迴轉系統攝影機的空氣動力球，並由駕駛艙內的儀表板上連接電線控制，如此一來操作員可以進行和陸地拍攝時一樣的移動鏡頭全景或是近景拍攝，但同時還可以旋轉相機。

拍攝的當天，密布的雲層威脅要覆蓋整個雕像。「我需要最完美的天氣來進行空拍，」班奈曼解釋，「但在拍攝《暮光之城》時的天氣一向需要靠運氣；我們總是需要在尚能接受的天氣和糟糕透了的天氣之中尋求平衡。我們需要陰天的雲層，但是當雲層過低時你無法飛行——狀況會變得太過危險。如果雕像被雲霧蓋住，我們就沒辦法取得想要的鏡頭。我們搭渡輪在中午的時候到達里約，然後等到我們在下午三點開始進行白天的排演時，雲層剛好在雕像頭上。我們在日落時分的魔幻時刻（編註：攝影用語，通常指太陽下山前一小時左右的時間，光線較柔和，可以達到特殊效果，又稱之為『黃金時刻』。）出發。我們開始拍攝並得到我們想要的鏡頭！我回頭到里約市中心拍攝更多鏡頭。二十分鐘過後，我轉頭看向雕像，它已經完全被雲層覆蓋。天氣和電影之神在那天對我們微笑了。」

在巴西的拍攝為主要攝影工作揭開了序幕。就如同書中所描述的，演員們會登上停泊在里約碼頭的快艇，航向庫倫家族以女家長之名命名的私人島嶼艾思蜜島。

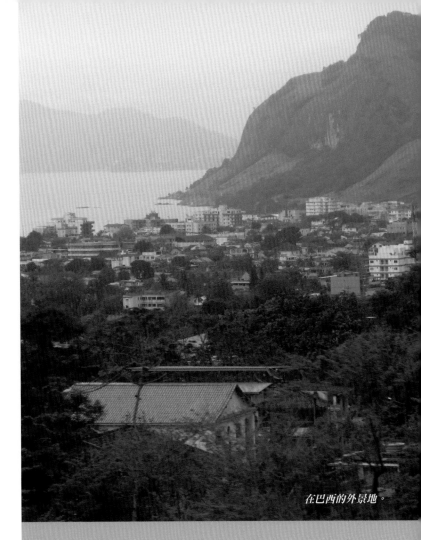

在巴西的外景地。

「我身為一位空拍導演的職責，就是要找出故事之中的細微差異並且提供導演不同的意見。他也許會想要一個飛越過屋頂的流暢畫面，而非訴說著全然不同意境的直線下降動作。要拍攝定場鏡頭很簡單，但是它的挑戰就在於你要如何把它提升到下一個境界來創造出一個神奇的環境。我會利用構圖與流暢的掌控鏡頭來達到這個效果，找出一個像吸血鬼般浪漫的方法——就像是隨風起舞的落葉。我利用這個比喻解釋給我的飛行師聽。這不是關於一個制式化的動作讓你從定點A拍到定點B。你反應情境來設計畫面。」

——比爾·班奈曼，
共同製作人暨空拍小組導演

愛德華和貝拉
乘著快艇，
航向他們度蜜
月的
隱密場所。

這一場浪漫的夜間渡船之旅是在里約海邊的帕拉地拍攝，有一個具有天然風洞的海峽景觀被包含在空拍鏡頭之中。抵達島嶼的拍攝作業是標準的「偷天換日」手法。

「在夜間要把整片海洋都打上燈光是不可能的事，所以我們在白天光線昏暗的時候進行拍攝，」班奈曼說：「我把反射在水面上的陽光當成月光，這是另一種標準的作弊手法。

「自從我在《暮光之城：新月》加入製作團隊以來，所有的空拍鏡頭都是我負責的。」班奈曼說明。

「我替很多節目拍攝空拍鏡頭；這是我的熱情之一。我負責督導空拍所有必須顧慮的層面，完成任何攝影機支架無法完成的鏡頭，無論是追逐一艘船，一輛保時捷，還是一輛摩托車，或是拍攝日出與日落的鏡頭。在空中需要顧慮到很多不同的元素，包括故事敘述的重點或是與地面攝影的元素相結合。其中一個例子就是當兩名主角

航向艾思蜜島的時候，在開放的水域拍攝兩名替身開著快艇前進。你需要考慮的事情非常多。當你看到兩位演員離開里約熱內盧的碼頭，然後呢？他們怎樣抵達小島的？多快？還是花了多久時間？」

在前製作業時期，貝拉和愛德華度蜜月的小島和房子引起了不小的爭議。最後大家決定要在巴西拍攝外景，並將外景地的建築物風格形式與巴吞魯日的攝影棚內的布景相結合。就在主要攝影工作開始之前，尋找屬於劇組的艾思蜜島的工作在里約外海展開。

「尋找海邊的房子根本就是惡夢一場。」理查·雪曼回憶著說，他在巴西召集了一組藝術部門人馬。他們所面臨的挑戰之一就是巴西的現實層面。

「我們放棄很多很棒的點子，因為一旦你抵達巴西，你就會發現海邊的社區根本不像漢普敦或馬里布一樣有著豪華的濱海別墅。所有的一切都非常低調。就算是有錢人的海邊房子都是開放式的，有著茅草蓋的屋頂和梁柱，加上露天的廚

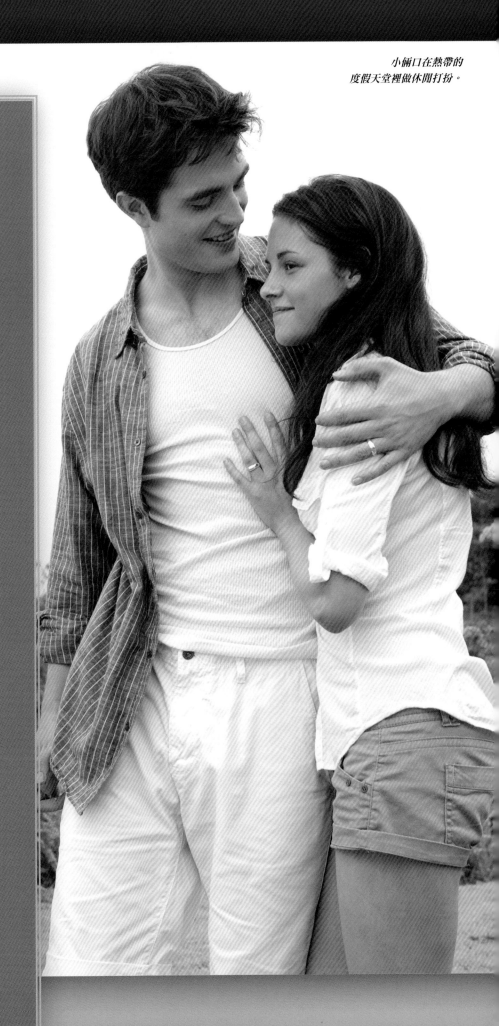

小倆口在熱帶的
度假天堂裡做休閒打扮。

「比爾和我都很興奮蜜月
有著美國經典暑假的氣
息,就像是甘迺迪和賈姬
到瑪莎的葡萄園那樣。我
們想要讓它散發著清新、
浪漫又年輕的氣息,觀眾
一定會很高興貝拉終於擺
脫了她的絨布襯衫而穿上
艾利絲為她挑選的衣服。
貝拉在此與自己新的一面
掙扎,不太認為自己適合
艾利絲所挑選出抵達里約
時所穿的淑女裝扮;或是
令人害怕的絲質內衣;或
是一套很可愛甜美的白色
比基尼。隨著假期漸漸延
伸,我們在探索貝拉是如
何開始放輕鬆並且加上她
的個人風格的時候,有了
很多樂趣。她穿了一些愛
德華的襯衫,並且開始把
所有衣服搭配起來,這也
許不是艾利絲所想要的結
果,但是卻更自然,更貼
近貝拉的風格。」

——麥可·威金森,
服裝設計

房，還有被蚊帳蓋住的美麗大床。」

在小說裡描述的是一處與世孤立的浪漫小島，但是巴西的海岸線布滿了上千百個緊緊相連的小島。

「與世孤立的小島在這裡根本不存在。」雪曼解釋。

「在巴西同時還有很多的政治問題。我們找到了一間非常漂亮的房子可以利用，但後來卻發現屋主和政府之間有紛爭，因為房子是違章建築，還被列入預備爆破的建築名單上。我必須坐上飛機親自到里約去找一棟新房子。」

接下來有一個月的時間，雪曼和他的巴西藝術部門登上一艘大船在海岸線航行，尋找一個位於一座島上最適當的房子。劇場設計師熱心好客的接待員帶領他探索了各種不同廣大範圍的體驗，從里約地底下熱鬧繽紛的爵士樂酒吧，到一次他們必須由大船改搭小船，載著他們到了一個礁石嶙峋小島上的餐廳，由侍者端出油煙還在烤爐上吱吱作響的魚做為結尾，這是一頓令人難以忘懷的午餐。

工作的日子充滿了陽光、航海，以及偏僻小島上熱帶植物與茂密叢林交織的景象。「到了第三天的時候，我問我自己：『真的是有人付我錢做這個嗎？』這根本就像是在度假，」雪曼笑著說。

探險隊終於找到了他們想要的東西：一座小島上有著一棟由五到六個小島點綴在後的水中房

接下來有一個月的時間，雪曼和他的巴西藝術部門登上一艘大船在海岸線航行，尋找一間位於一座島上最適當的房子。

子（在後製剛開始的時候，雪曼解釋原本的計畫是要利用數位技術把其他的小島移除，好凸顯他們的艾思蜜島）。雖然這個地方看來非常理想，但還是有問題存在。

「我們喜歡這裡的地點和房子的室內裝潢，但是外觀看起來不太優，」雪曼解釋。「它位在一處長滿草的小山丘上，所以我們必須營造出一個海灘。我們的房子雖然有屋頂和牆壁，但是還是有一些開放的區域。房子的門不是滑動式的，而是用樞軸擺盪打開的。屋後牆壁直接通往森林，而前面的牆則是直接打通通往海邊，所以基本上你根本是坐在沙灘上，四周空空如也。這就是當地人的生活方式。」

雪曼和他的巴西團隊花了三個禮拜的時間打理房子準備迎接康頓、拿瓦羅，以及其他第一小組的工作人員到達。

「有一天，我們在工作的時候，一名警察乘著一艘船來通知我們：『我們只是想要讓你們知道，今天大概三點的時候會有一場大爆炸——我們要把隔壁的房子爆破。』我們看不見那一棟房子，因為它在下一個入口，但是時間到了三點左右時——碰！——他們把隔壁的房子炸掉了！我們的房子開始搖晃；我們還看見好幾道黑煙往上衝。然後森林開始起火燃燒，緊接著救火隊必須出動把火滅掉，這樣我們的房子才不會燒掉。所以，這就是我們面臨現實的時刻。」

在整個勘景與準備外景地的期間，雪曼和他的巴西團隊很喜歡當地美好的氣候。終於，康頓

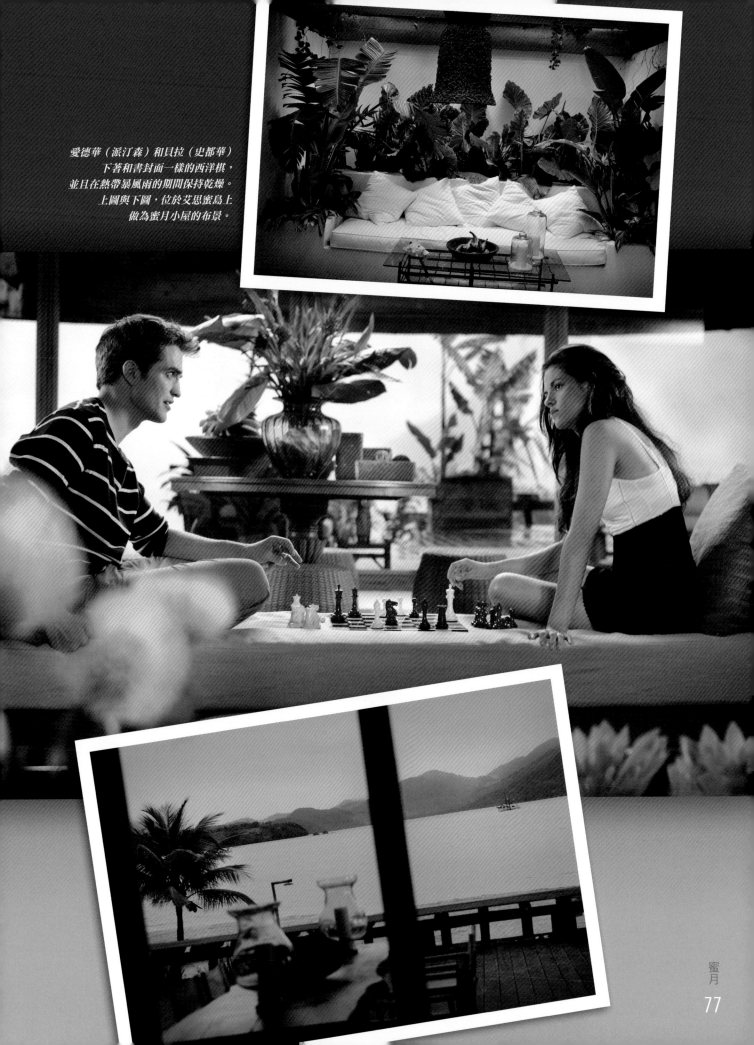

愛德華（派汀森）和貝拉（史都華）
下著和書封面一樣的西洋棋，
並且在熱帶暴風雨的期間保持乾燥。
上圖與下圖，位於艾思蜜島上
做為蜜月小屋的布景。

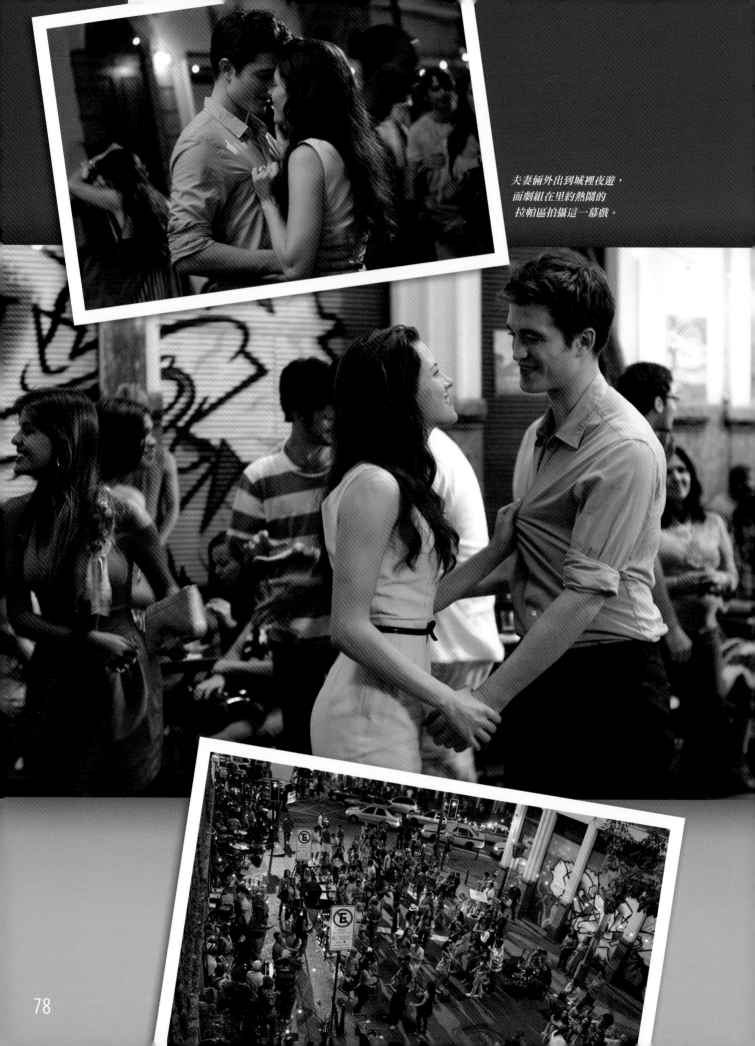

夫妻倆外出到城裡夜遊，
而劇組在里約熱鬧的
拉帕區拍攝這一幕戲。

和整個團隊的人抵達了，塗抹上厚厚的防晒乳，並且準備好要開拍。在一場貝拉和愛德華走在里約街上的戲裡，雪曼建議康頓他們應該避開觀光區而在一處年輕人真正喜歡聚集的酷地區：里約的拉帕區拍攝。那是第一天開鏡，雪曼如此回憶著。

就像往常一樣，這對《暮光之城》戀人在當地吸引了很多人的注意。

「我們已經有前幾部電影的經驗，可以習慣在外景地拍攝時影迷們會引發的動亂。」威金森解釋。「在巴西的時候，情況卻有一點失控。當羅伯和克莉絲汀抵達他們下榻的飯店時，外面聚集了一大群人，而我們在里約拍攝從碼頭搭船出發到小島的戲時，有數百人的群眾圍觀。」

到了第二天，工作小組拍攝一場在瀑布的戲。到了第三天，雪曼回憶著，第一小組轉移陣地到蜜月小島的時候，天氣卻開始轉壞。

「突然之間，天氣就變成暴風雨了。實際上根本就是颶風來襲，颳大風又烏雲密布還下著傾盆大雨。我離開了因為我必須回去，但是他們不能離開那座小島……演員和劇組必須在島上的房子過夜，沒有食物也沒有水；他們還必須睡在地板上。」

「基本上，我們剛好在季風季節的中間時節到達這個地方，」康頓回憶著說。「我們的運氣一直很不好；天氣一直沒有大放晴。」

理查·雪曼認為這是錯失良機——因為暴風雨和陰霾的天空，第一小組並沒有機會拍攝到蔚

藍的島嶼海水，或是島上的乳白色沙灘。但導演還是滿足於他們達到了此行的目的——除了貝拉和愛德華第一次做愛時，在月光下游泳那一場主要的戲。

第一小組會在拍攝時程的最後段再彌補這一點；在同時，回到巴吞魯日之後還是有很多關於蜜月的準備工作要進行。

室內布景的搭建從蜜月小屋開始，這又會是另一個充滿綠色螢幕的布景，再與由泰瑞·溫道爾所率領的視覺特效團隊在外景地所拍攝到的背景版畫相結合。

婚姻之床是一張古典的四個床柱罩著布幔的大床。它和場景布置大衛·史喬辛爾對電影的基本設計概念相互呼應，那就是：「在復古形式中融合現代元素。」

「有著四根床柱的床在基本上是非常具有維多利亞時代的風格，但還是有現代感的四根床柱的床，而這就是我們所採用的。」史喬辛爾補充。「那是一張很簡單的柚木床。到最後，我們看過大概二十多張不同的床才決定要用現在的這一個款式。」

劇組共購買了兩張柚木床。其中一張被設計和改裝過，用來呈現夫妻倆第一次經驗過後的景象。

「蜜月旅行是他們第一次發生性關係，而我們必須想出如何表現出床損壞的方法，還有從扯破的枕頭中飄出的羽毛，都是一些瘋狂的東西。」藝術總監福萊明說。

「找到最適當的床，還有找出怎樣把各部位拆解卻不會害演員們受傷，是理查，大衛，導演

就像往常一樣，
這對《暮光之城》戀人
在當地吸引了
很多人的注意。

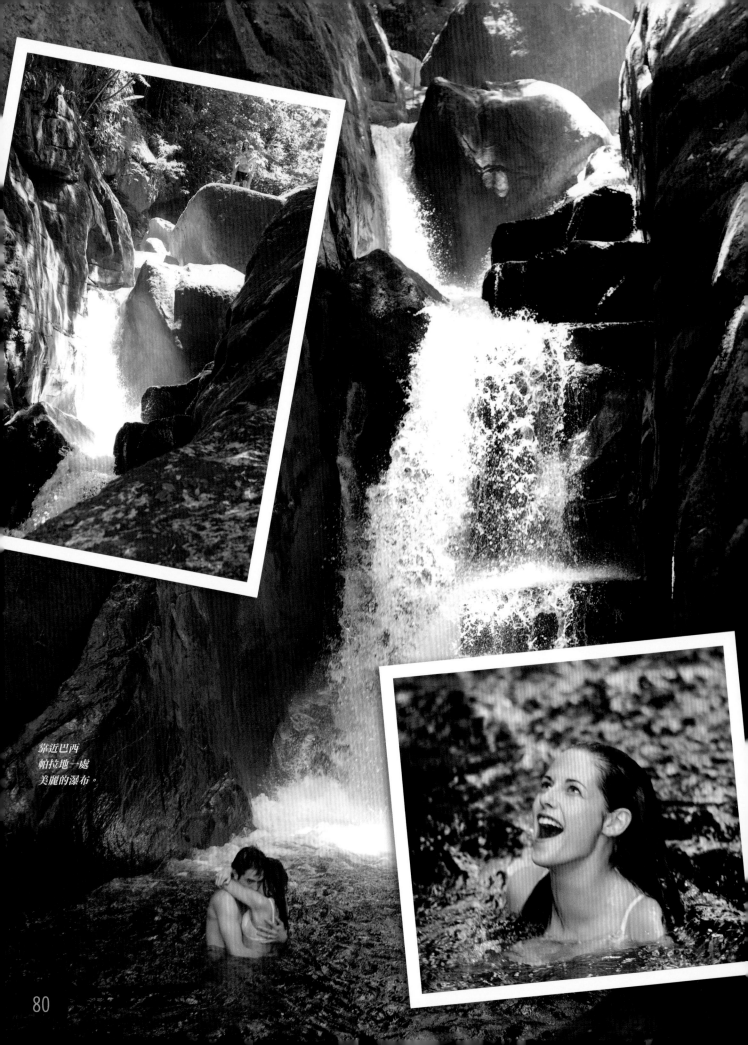

靠近巴西
帕拉地一處
美麗的瀑布。

和我之間分工合作的結果。這就是我工作有趣的地方——必須想出解決這一類小問題的方法。」

在藝術部門的指導下，由艾利克斯・博迪所帶領的特效團隊在其中一張床裝設了可以分離成各個小部分，卻不會危害到演員們的機關。

「基本上這是編排動作。」福萊明評論。「最頂端的支架會碎裂成好幾片，蓬罩的布幔被撕裂，其中一根床柱斷裂，床板裂成兩半，因為愛德華緊緊的抓著它並試著不要讓他的吸血鬼力量傷害到她——女性觀眾一定會為之瘋狂！」

在小說裡，愛德華最大的恐懼在他隔天看到貝拉身上的瘀青時成真了。但是他們的結合更帶來意想不到的後果，讓愛德華震驚到幾乎進入了完全失神的狀態。

「史蒂芬妮很微妙的在她的神話設定中解釋了貝拉懷孕的原理，但是你就是跟隨著故事看下去。」羅森柏評論著。

「每隔一段時間，我就會到網路上去看一個粉絲架設的網站，然後有人就會評論關於愛德華的某些事情為『這是事實』。事實？他是個虛構的人物！但是大家對吸血鬼的神話是如此的深信不疑。那麼，如果吸血鬼可以存在，那吸血鬼精子為什麼不行？」

這個令人震驚的發現讓貝拉和愛德華急忙趕回家，也連帶引發了接下來的故事。

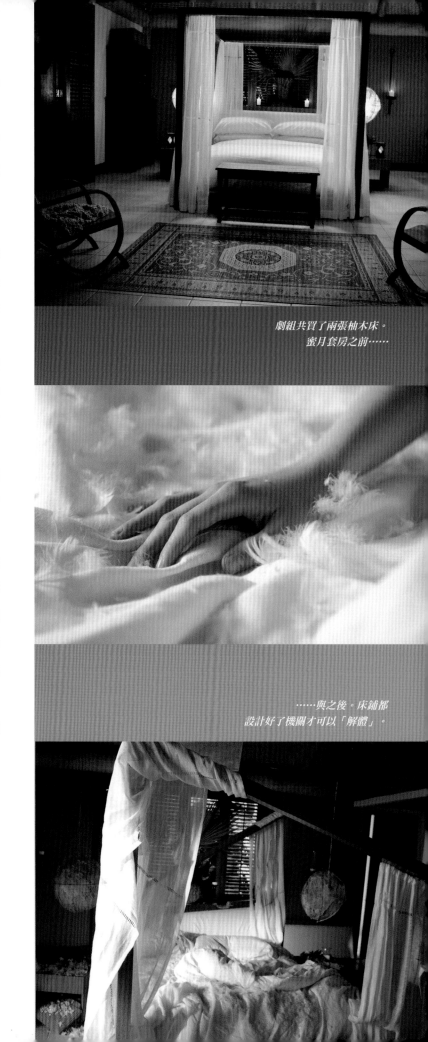

劇組共買了兩張柚木床。
蜜月套房之前……

……與之後。床鋪都
設計好了機關才可以「解體」。

「我想你永遠都不會去懷疑
愛德華和貝拉是否會永遠在
一起，這從來就不是問題的癥
結。對我來說，這應該是個要
跟大家強力灌輸的觀念。」
　　　——克莉絲汀·史都華，演員

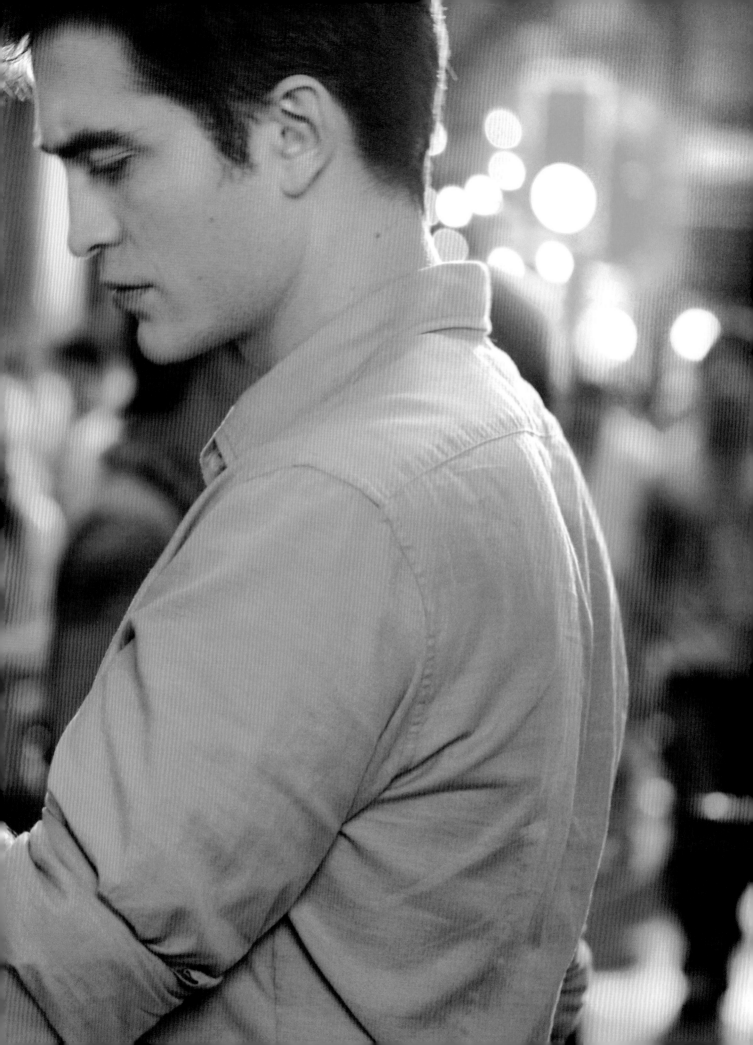

「蜜月是一段非常感性的部分，而且還是集合所有書的最高潮。它還是衝突變得更加複雜的時刻，有著一般婚姻會面臨的所有成人議題，像是性或是家人。所以把蜜月更進化提升是很重要的一件事。我們先從緊張的情緒開始。然後是她想要他，他卻為了害怕傷到她而不要她，導致她開始引誘他，而他從一開始的抗拒到終於屈服。要貝拉採取引誘人的角色是有一點尷尬的，但那一場戲是關於她取得掌控權，以及他們共享的歡樂。」

——瑪莉莎・羅森柏，編劇

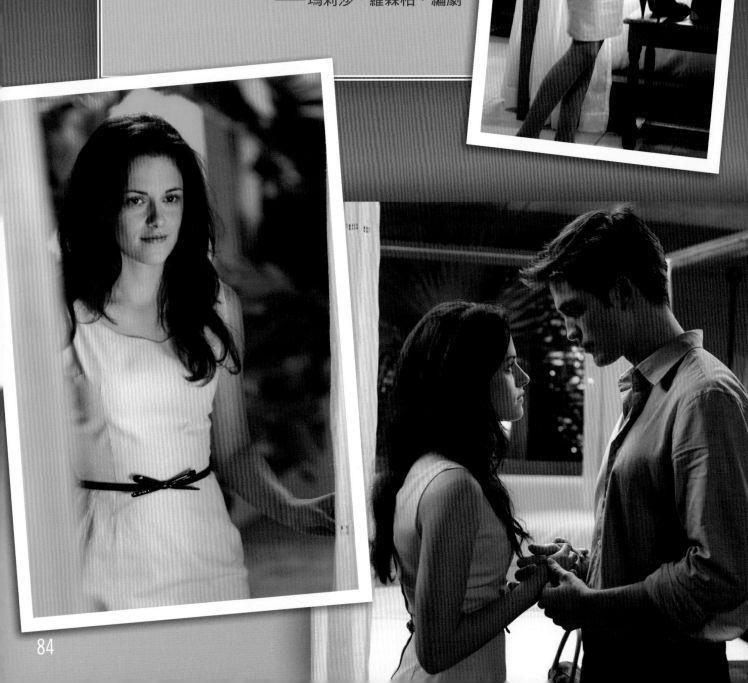

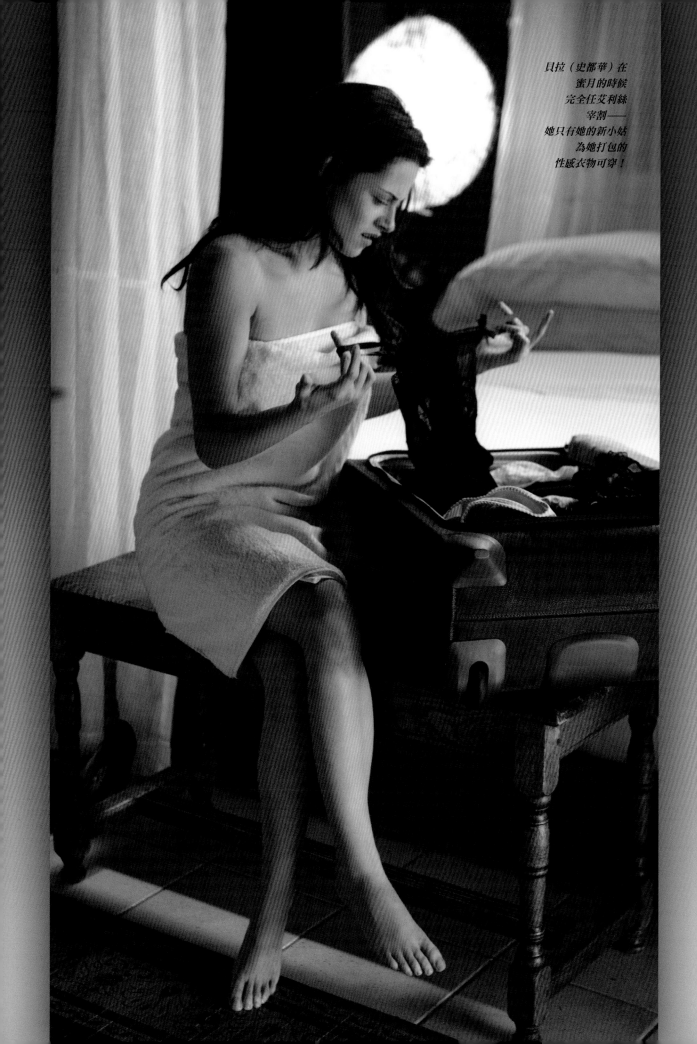

貝拉（史都華）在
蜜月的時候
完全任艾利絲
宰割——
她只有她的新小姑
為她打包的
性感衣物可穿！

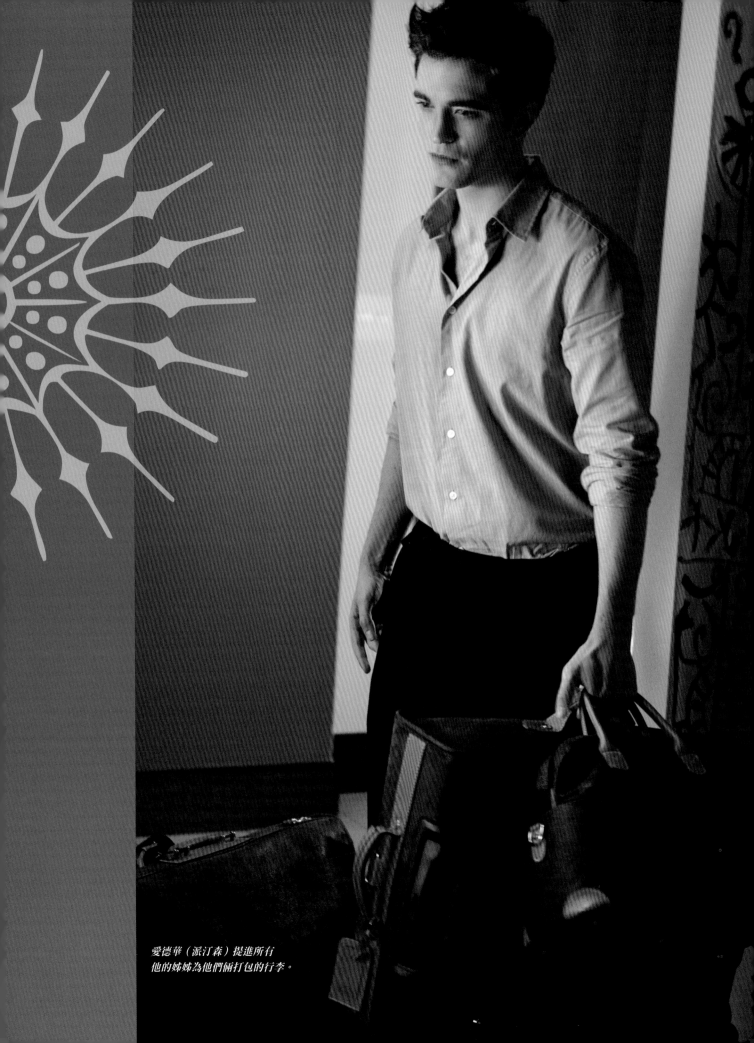

愛德華（派汀森）提進所有
他的姊姊為他們倆打包的行李。

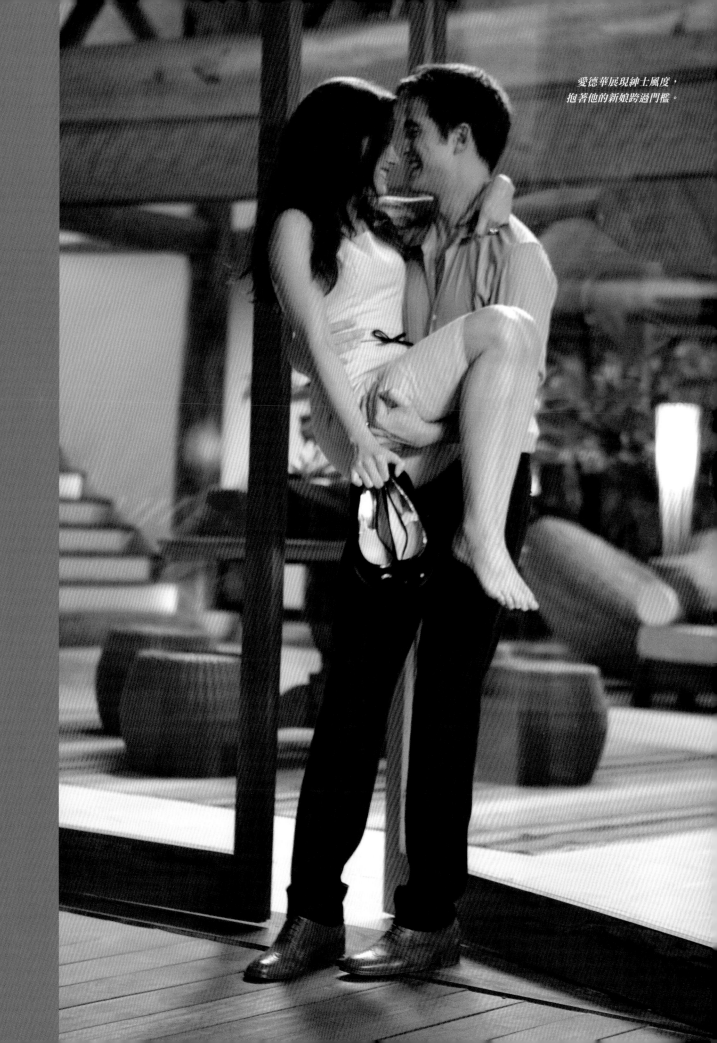

愛德華展現紳士風度，
抱著他的新娘跨過門檻。

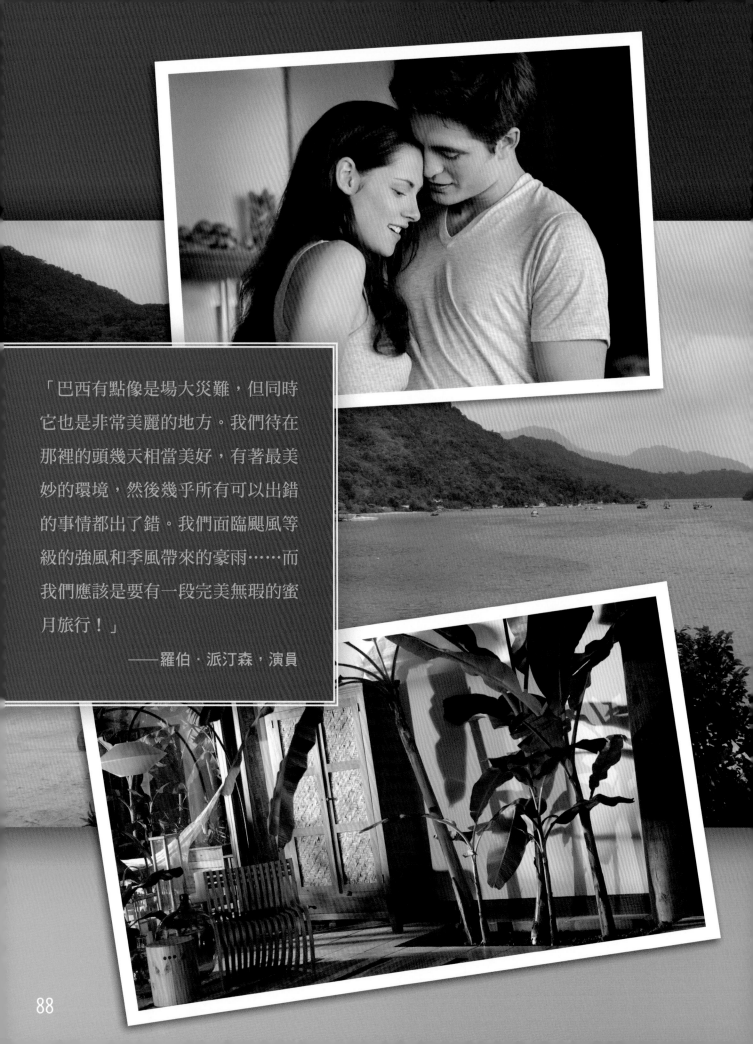

「巴西有點像是場大災難，但同時它也是非常美麗的地方。我們待在那裡的頭幾天相當美好，有著最美妙的環境，然後幾乎所有可以出錯的事情都出了錯。我們面臨颶風等級的強風和季風帶來的豪雨……而我們應該是要有一段完美無瑕的蜜月旅行！」

——羅伯·派汀森，演員

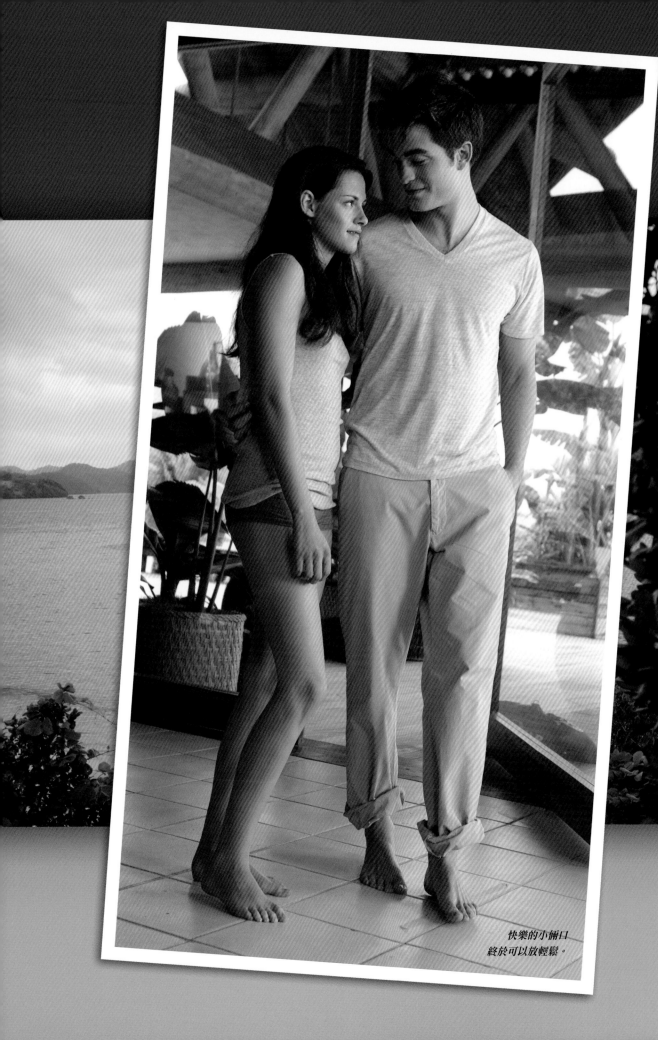

快樂的小倆口
終於可以放輕鬆。

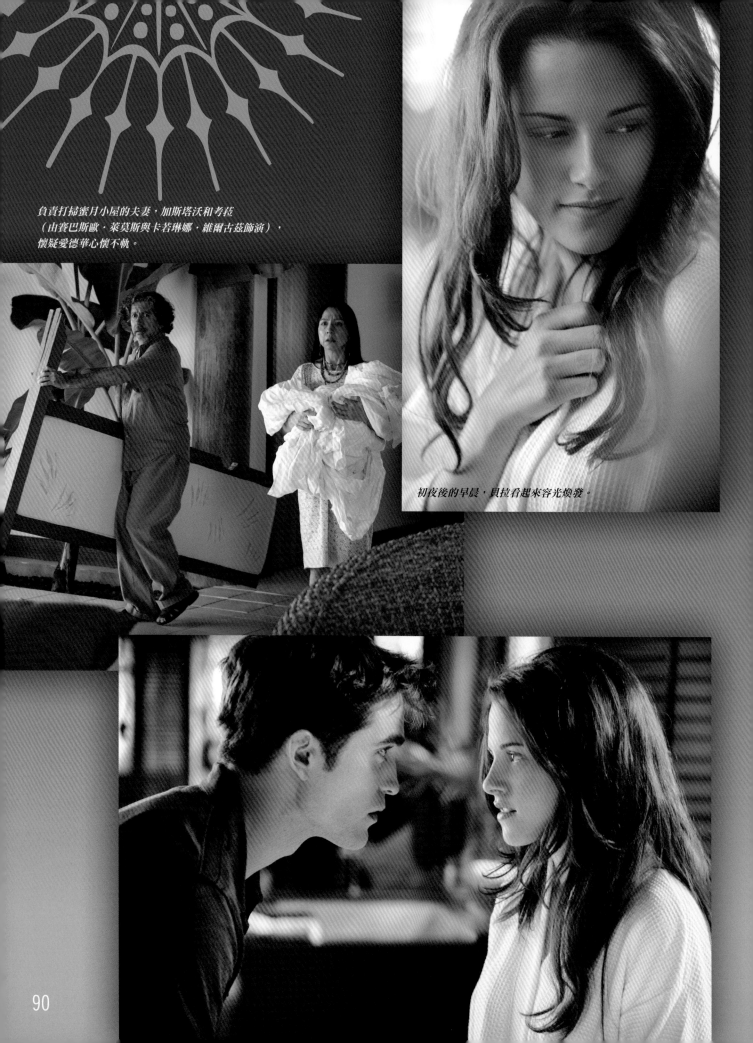

負責打掃蜜月小屋的夫妻，加斯塔沃和考菈
（由賽巴斯歐·萊莫斯與卡若琳娜·維爾古茲飾演），
懷疑愛德華心懷不軌。

初夜後的早晨，貝拉看起來容光煥發。

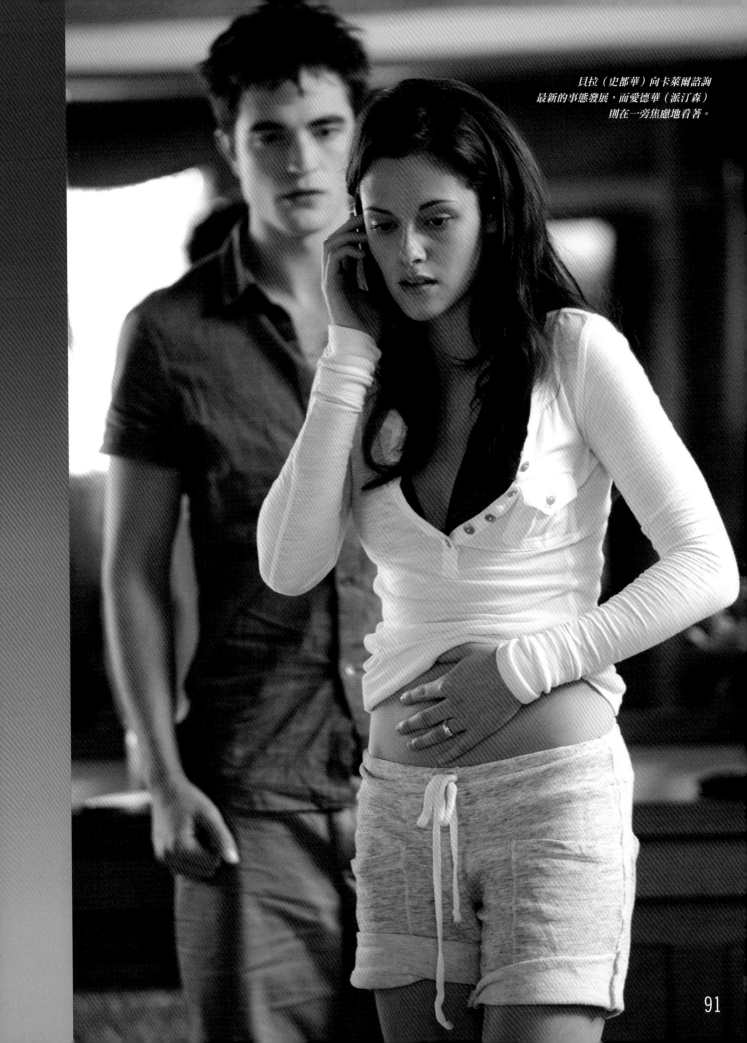

貝拉（史都華）向卡萊爾諮詢
最新的事態發展，而愛德華（派汀森）
則在一旁焦慮地看著。

狼人

奎魯特的狼群：確斯卡‧史賓瑟飾演山姆，
艾利克斯‧麥瑞茲飾演保羅，布朗森‧佩樂提爾飾演賈德，
凱歐瓦‧高登飾演安柏瑞，泰森‧豪斯門飾演奎爾，
布萊登‧吉米飾演柯林，以及斯屋烏‧加百列飾演柏瑞帝。

「我們稱他們為狼人——菲爾·提畢特和他公司裡面的人都是。」

——史考特·艾蒂雅，特技指導

在書中和電影裡，奎魯特部落裡會幻化形體的狼群在保衛著他們領土的同時，還和庫倫家族維持著一段不安定的休戰協議。事實上，這些狼群居住在加州柏克萊的一處輕工業與住宅區混合的地區——更正確的來說，是住在提畢特電影特效工作室的數位化世界裡。藉由這一些電腦動畫的狼，這一家動畫與視覺特效公司有了特殊的機遇參與多部電影的製作。「就某方面來說，你和演員一樣一直在學習這些角色，」菲爾·提畢特評論著。「你在發展這些角色；你找到呈現他們的新方法，並且扮演他們心理的層面。」

提畢特電影特效工作室所做的研究包括了從《暮光之城：新月》前置作業期就到手的一匹狼的皮毛。牠最近剛剛被掛在電影公司藝術部門的牆上，牠有著不同色澤和圖形的層層毛髮，隨時都提醒著特效藝術家的目標就是要尋求重現真實感的方法。

「我們已經很接近了，但是和表現出一個真正動物所擁有的毛髮，以及一匹狼濃密又特殊的皮毛，與特殊的排列方法相比，我們還是差了一大截，」藝術總監奈特·費登柏格沉思著說。從他的辦公室裡可以清楚的看見那一匹狼的皮毛。「能真正深入一個角色是很棒的一件事，這非常

罕見。我們主要都是由同一批人馬負責所有的電影。我們最早期在《暮光之城：新月》發現的一件事，就是我們並沒有辦法在狼的身上放入不同的關鍵元素。我們在體型和比例上有些不同，但是很多東西在銀幕上根本察覺不到。唯一看得出來的是顏色，所以這就是我們的重心——在每一匹狼身上做出顏色分歧的標記。」

在整個電影系列之中，包括《暮光之城：破曉》的兩部電影，雅各的狼都是其他所有狼的「主要」模型。在《暮光之城：新月》的時候，提畢特電影特效工作室由四匹狼開始做起，由雅各變身後的分身帶領。到了《暮光之城：蝕》，數量已經成長至八匹：狼王山姆、雅各、賽斯、奎爾、利雅、保羅、安柏瑞以及賈德。在這整個過程之中，每一匹狼又因為導演的美感偏好而有所進化。「克里斯·懷茲有著這些狼是哨兵警衛般的主意，所以牠們驕傲又直立的挺直背脊，你可以從狼的站姿之中看出來，」提畢特製作人肯·庫克說。「你也可以看見牠們把頭低下，進入了一個具威脅性的潛行模式，而這是大衛·史萊德偏好的形式。」

「比爾對狼群一直以來的表現很滿意，」提畢特補充，他和艾瑞克·賴文一起分擔公司裡視覺特效總監的職務。「他最主要的顧慮是他覺得

「自《暮光之城：新月》起我們幾乎是馬上就開始接下來進行《暮光之城：蝕》的製作工作。但我們在《暮光之城：蝕》和《暮光之城：破曉》之間有足夠的時間讓我們說：『好吧，就讓我們來把雅各的狼重做的更好些吧。』」

——肯·庫克，視覺特效製作人，提畢特電影特效工作室

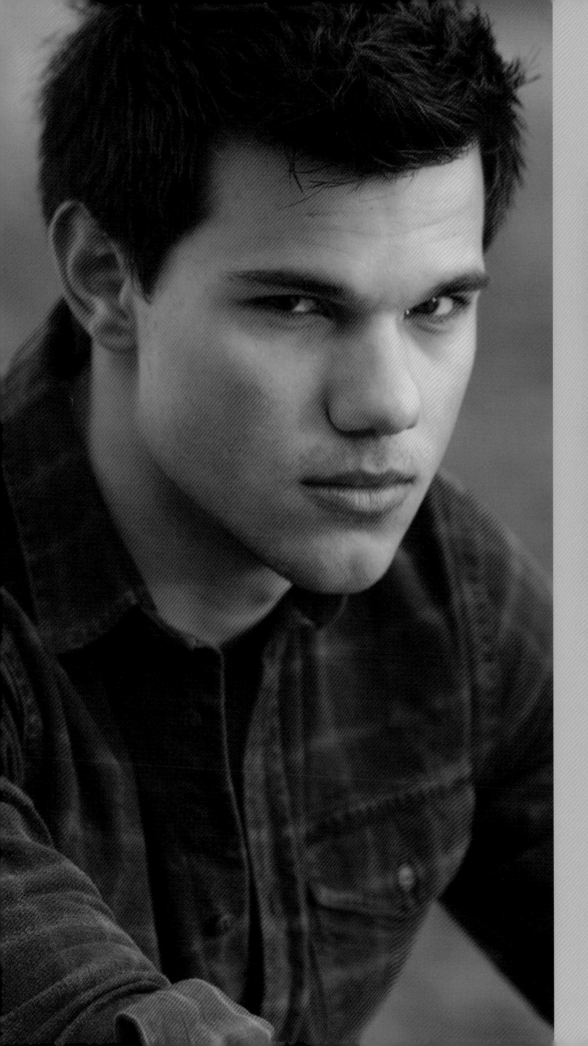

「身為一個觀眾，或甚至是對我來說，看著雅各這樣的變化很酷，但同時也很奇怪，因為你知道雅各在電影的一開始只是一個青少年喜歡上一個他得不到的女孩，然後在整部電影之中，他脫離了他的狼群。他明白這種事不應該發生，而他必須成為一個男人，去做他該做的事。」

——泰勒‧勞特勒，
演員

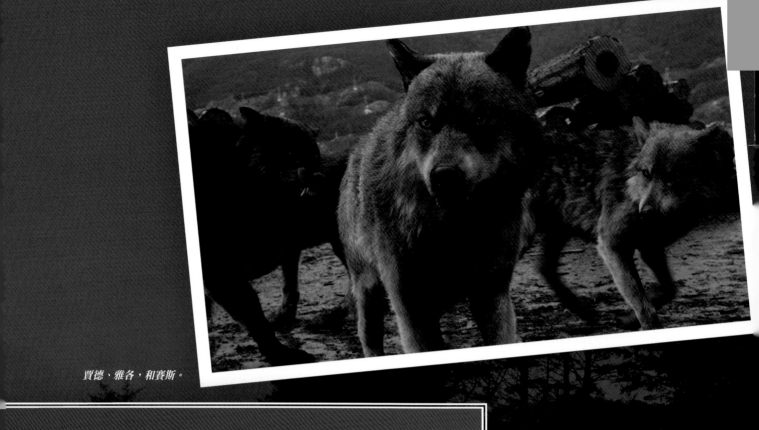

賈德、雅各，和賽斯。

雅各。

「狼王的問題浮上檯面，整個部落都在，狼群不安的徘徊，而雅各不顧狼王山姆的意願，希望保護貝拉。我們想像著要怎麼樣配上對白：我們應該把速度放快還是慢？緊張的情緒應該是多少？還有，誰看著誰會決定我們一個鏡頭的長短，並且是我們打造周遭的基礎引導。」

——菲爾·提畢特，視覺特效總監，
提畢特電影特效工作室

山姆和雅各在利雅與保羅旁觀的情況下對決。

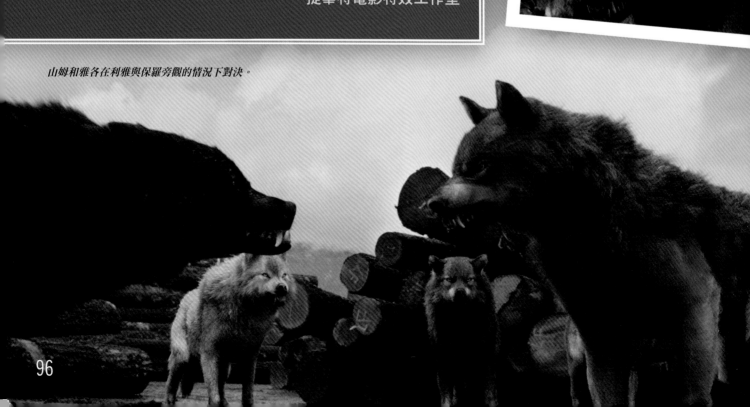

「這就是電影裡雅各成為狼王的時機。我們展現一點點在防禦上的改變，雅各正在擔當起他與生俱來的權力。」

——湯姆・吉賓斯，動畫監督

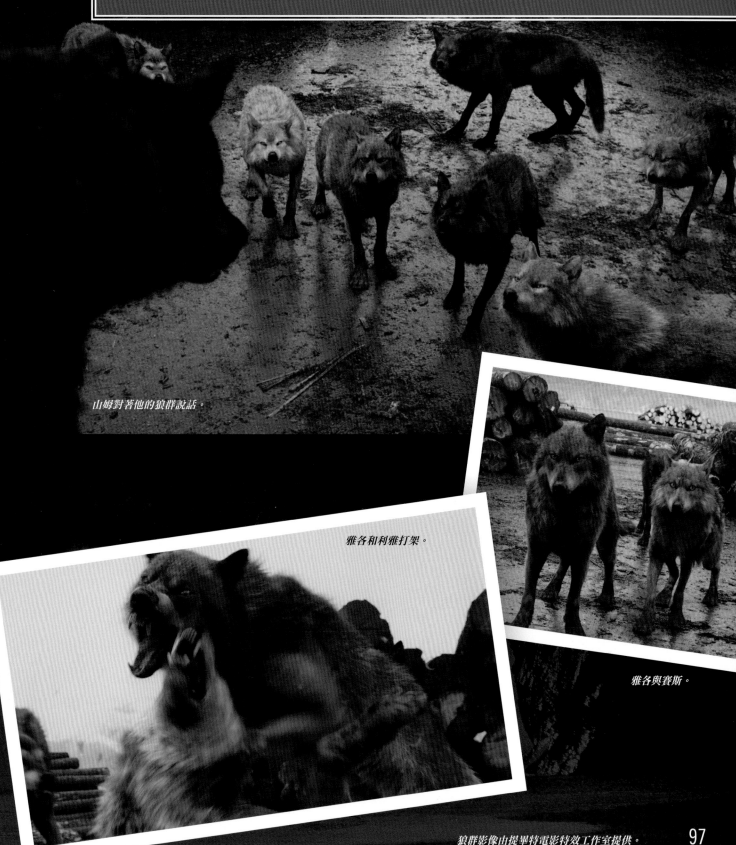

山姆對著他的狼群說話。

雅各和利雅打架。

雅各與賽斯。

狼群影像由提畢特電影特效工作室提供。

「這些狼和馬匹一樣大！我問史蒂芬妮：『牠們可以縮小一點嗎？』『不，這些狼就是這樣子，既神祕又神奇。』我喜歡向史蒂芬妮提出她筆下神話世界的問題。比如，『如果吸血鬼跑到海裡游泳，他們可以吃魚，或是鯨魚嗎？』她說這在範圍之內，因為他們仰賴血維生。我又問：『那佛杜里可以游過海洋嗎？』『不！他們很有錢。他們會搭自己的私人飛機。』」

——約翰·布諾，視覺特效總監

這些狼太大了，所以我們把體型縮小了一些，雖然在外觀上看不太出來。但不管我們進行哪一個節目，我們都必須配合劇本的需求做調整。真正的大問題是我們到了《暮光之城：破曉》Part I的時候有十匹狼，而到了Part II共有十六匹，這在電腦圖像的世界裡必須花上無數個小時才能完成。很多研發工作都花費在重新整頓這些狼身上，好讓牠們看起來一樣，但是製作上會更快。」

費登柏格在所有《暮光之城》系列電影裡所擔任的角色是「監督成品」的工作。在《暮光之城：新月》和《暮光之城：蝕》之間有技術上的躍進突破，但是《暮光之城：破曉》超越了這一些基準。「我們最近有辦法達到第三階段的發展，」費登柏格解釋。「我們必須在同時兼顧藝術美感並做到最有效率的製作。最後我們有辦法同時製造出十六匹有著大約一千萬單位毛髮的狼，同一個時間在上一部電影裡我們只有辦法做到八匹。這個衍生作用就是，我們創造出了更多工具，讓我們做到更好的藝術效果。」

「很多研發工作都花費在重新整頓這些狼身上，好讓牠們看起來一樣，但是製作上會更快。」

費登柏格解釋，高畫質的３Ｄ模擬過程包括了「引導樣條曲線」程式告訴專利開發的毛髮製作工具，學習各種與毛髮相關的知識和如何植入它們——要在哪裡植入，是什麼形狀、長度，以及角度。這個工作的效率在打光的階段最能展現出來。「動畫師做出來的畫面會送到我們燈光技術指導的手上，他們會開始進行如畫家的工作並加上燈光效果，而在整體繪圖階段之前融入建製的工作。所有我們在生產階段打造出的效率就會在他們打上燈光效果和製成的階段展現出來。我們花更少的時間在計算毛髮量上。」

提畢特在二〇一〇年的八月開始「偷偷地潛入表演」，製作人庫克回憶著說。總監督提畢特和賴文並不需要到巴吞魯日的攝影棚，但是他們花了好幾個月的時間在一個綠色螢幕舞臺前，為第二部電影拍攝了一場很重要的戲，一直到聖誕節之後。然後他們轉移陣地到史奎米希外的森林外景地拍攝第一部電影裡兩場主戲：一場是狼群聚集，有著很吃重對白的戲，另外一場則是狼群與吸血鬼之間的高潮對戰戲。在外景地的工作包括

拍攝背景版畫以及收集精準的測量值，好讓ＣＧ狼能夠準確的出現在現場動作的環境裡。這個過程是由手繪故事板的構思階段與低畫素的電腦繪圖開始。「我們在他們開始拍攝的時候就展開預視的工作；那根本就像是一場賽跑，」庫克回憶道。

「艾瑞克·賴文會從片場打電話給我們，說：『再給我們一個畫面，我們需要增加三匹狼。』」提畢特的影片剪輯師麥克·卡凡那緊接著說。「他們在巴吞魯日拍攝時，我們也在同時進行工作。和庫倫家族之間的那一場戰鬥，我們只超前實地拍攝一天。但是第九十二幕，我們真的奠定了步調。」

第九十二幕，又稱作「木材放置場場面」的戲，是一場狼群聚集在一起，聽著他們的狼王山姆（由礎斯卡·史賓瑟飾演）宣布貝拉懷孕了，而她的孩子將會為部落帶來危機，不能讓她們活著的關鍵戲。雅各大膽地違抗山姆，脫離了狼群，並且跑到庫倫家幫助他們保護貝拉。就和在書中一樣，同時也是在電影裡的第一次，狼群利用心電感應「說話」了。

雖然提畢特總是盡可能把這些狼做得非常逼真（除了為了戲劇效果之外，讓牠們的體型變大），這一幕是一個故事的主軸，而狼群必須演出並且負責一整場的戲。

「有了第九十二幕，我們可以把它變成我們的主秀，」庫克解釋。「我們提議我們可以設

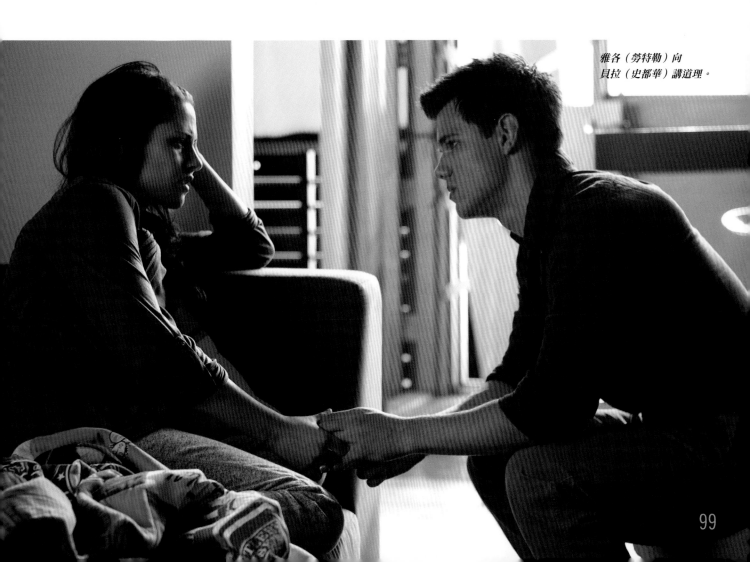

雅各（勞特勒）向貝拉（史都華）講道理。

計、預視，並且主導拍攝，這麼一來可以省下很多錢。當你和一個願意配合到這種程度的製作團隊一起工作時，你很幸運。我們的創意小組在一開始就覺得自己很受重視；感覺上我們並不是一個路邊小販而是一群藝術家聚集在一起工作。我們可以看著這一幕戲而說：『好耶，我們真的幫忙做到了這些！』」

「第一小組和第二小組在同一時間都一起在加拿大進行所有的拍攝工作。」視覺特效總監布諾評論。「貝拉和查理的房子和建在史奎米希的庫倫大宅隔了至少有好幾百哩遠，我不能兩邊都兼顧，所以情況就像是：『來吧，故事板在這裡，預視畫面也在這裡——去把這個做好吧！』我不定期的都可以看到每一個人的毛片，但是提畢特在製作狼群時有著絕對的自由。」

在木材放置場的戲始於提畢特的動畫師吉歐夫·偉勒和威廉·艾德·葛絡柏在室內畫的故事板。下一個步驟則是製作出低畫素的３Ｄ動畫來將這一些畫面變成動畫。「頂峰給我們很多的空間來測試這些狼的不同層面，」卡凡那說：「有一些故事板看起來很像迪士尼的作品，專門為了把情感傳達給顧客而設計，這使得我們沒有辦法展現幾可亂真的狼群。把這些畫面剪接在一起最令人興奮的地方，就是和我們的動畫師一起合作找到人類演戲和把動物擬人化的那一條界線。」

畫面的本身是由傳統的故事板影片動畫的方式，再加上粗淺版配音（粗淺版配音的意思是指暫時性的錄音，以做為編排動畫時的工具，或是在最後錄音之前先將畫面配上對白）。

提畢特把他們自己暫時的配音表演稱之為「提畢特電影特效工作室版的即興劇本表演」，然後再加工處理成詭異的心電感應效果。

「我們利用我們的粗淺版配音來架構對白和動作，然後再和比爾一起合作把它發展出來。」提畢特解釋。

第一個故事板影片動畫是在二〇一〇年十月的時候送到比爾·康頓的手上，然後它成為接下來各個進階版本粗淺版配音的開端，讓康頓可

> 「在上一部電影裡，我們讓貝拉和雅各的狼形有了一個安靜的片刻，在製作的時候很有趣。現在我們有一場山姆和雅各權力爭奪的戲，還帶有對白，這很令人興奮。我們先製作了粗略版對白，然後才是動畫。麥克·卡凡那剪接了各個不同的版本，試著找出哪一種版本是最好的。有了前製作業的時間，在我們這一行是很少見的，真的舉足珍貴。」
>
> ——艾瑞克·賴文，
> 視覺特效總監，
> 提畢特電影特效工作室

提畢特電影特效工作室提供。

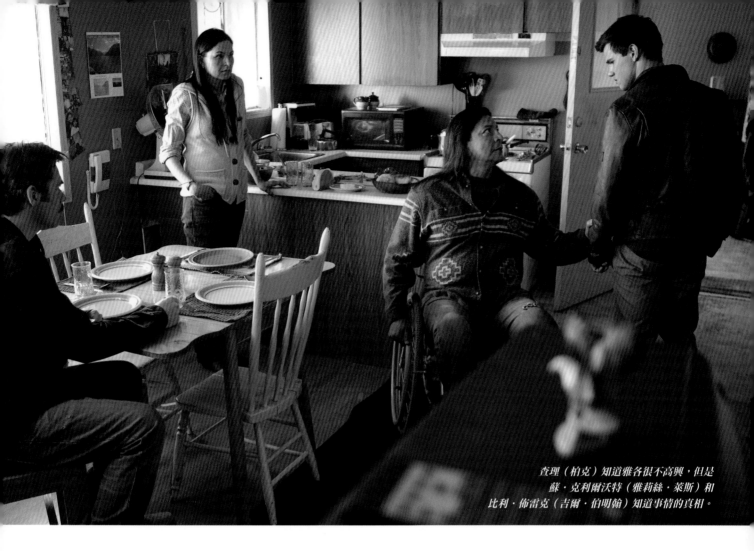

查理（柏克）知道雅各很不高興，但是
蘇・克利爾沃特（雅莉絲・萊斯）和
比利・佈雷克（吉爾・伯明翰）知道事情的真相。

以在外景地用來指導他的演員們。那一個最初的動畫幫助提畢特根據導演的評論和筆記來修改畫面，等到最後的改變經過批准，就能提供「一個場景的工作樣板」。

庫克解釋：「我們的勘查員迪文・布里斯和菲爾，到外景地去拍攝了三百六十度的全景畫面，以及片場的照片。我們把我們的預視畫面以及在綠螢幕上的狼群傳給他們，好讓他們可以把我們的低畫素狼加在背景版畫上。這可以讓在史奎米希工作的人很快速的準備好拍戲所需的一切。我們花了一天半的時間拍攝整場戲。」

「我們的預視畫面不僅僅奠定了表演和演戲的基礎，還有更實際層面的決定，像是攝影機的位置，」賴文解釋。「當我們在那一天去拍片現場時，所有的一切看起來完全就像是我們在３Ｄ

裡面設定的模樣。我們完全知道攝影機會架設在哪裡，整個工作該如何進行。」

做為背景版畫的地點是在史奎米希附近一處伐木工廠，就為在庫倫大宅和拍攝婚禮景點的南方。

「這一個地方恰巧是海水進入內地的交匯點，」提畢特形容。「感覺就像是個峽灣國家。」

被提畢特團隊形容為「羅馬競技場」的地方需要層層堆疊的木樁提供一個戲劇化的空間與敘事點，就像是這些木樁形成了一個演講臺，讓山姆對著狼群說話。提畢特進駐在片場的團隊和第二小組的導演Ｅ・Ｊ・佛瑞斯特以及第二小組的攝影監督羅傑・維儂一起合作，他們提供了被賴文稱之為「非常好的筆記」，來促成實地動作

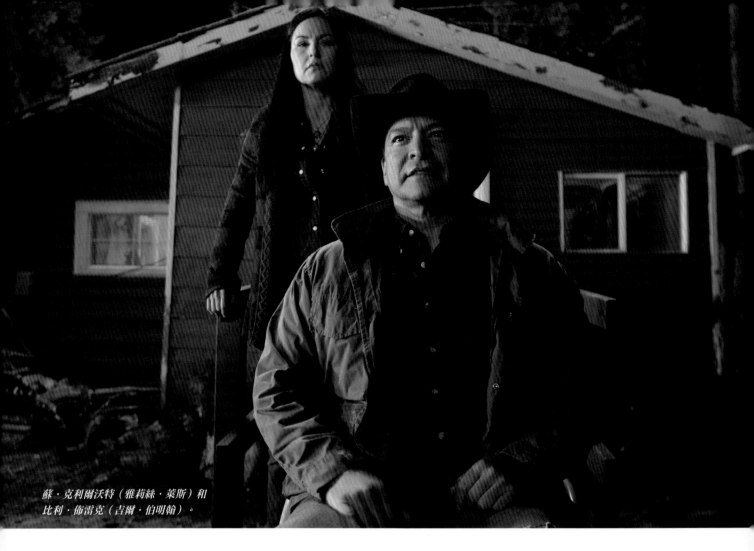

蘇‧克利爾沃特（雅莉絲‧萊斯）和
比利‧佈雷克（吉爾‧伯明翰）。

場景的戲劇化效果，讓場地看起來像是狼群的巢穴。

「我和羅傑‧維儂還有Ｅ‧Ｊ‧佛瑞斯特一起到所有的外景地去勘查。」提畢特說：「這些地方都已經通過了比爾和吉勒莫的許可；現在我們必須要找出運用他們的方法。提起這個伐木工廠的戲，我們對整個在藝術的布置和設計上都有著很詳盡的細節。我們必須布置好這個羅馬競技場，好讓艾瑞克可以建造伐木工廠的３Ｄ模型，這麼一來，他、羅傑‧維儂和我才有外景地在地域上的配置。我們把那一堆木椿製作了一個虛擬的排列配置，再和主要藝術部門確認。羅傑和Ｅ‧Ｊ‧還有我，釐清了太陽的位置，背景是什麼，以及把攝影機架設在哪裡會得到最好的畫面。」

在進行浩大的「木材分類」工程的當天，提畢特利用他的午餐休息時間，造訪了伐木工廠探視工作進度。

「我們僱用了工廠的老闆，他擁有一堆超大型的機器，看起來活像是史前的大怪獸，然後他利用它們來搬運與堆疊這些木材。這傢伙真是太神奇了。他以一種特殊的方式排放這些木椿，就像是一位畫家為了繪畫而把調色盤的顏色排列出來一般。在同時還有很多安全上的考量，你把這些重量高達好幾噸的圓柱形木材堆疊在一起，如果你不仔細擺放的話，它們很有可能整個倒下來。」

在動畫的方面，提畢特的總監督湯姆‧吉賓斯已經有三年時間都在為《暮光之城》系列的電影製作思考著狼群的事——他甚至發現自己會在

開會的時候在筆記簿上塗鴉一堆狼。

「我對我負責的每一種生物都會變得很專精，而在每一部《暮光之城》的電影裡我都會發現一些關於狼非常迷人的事情。在《暮光之城：破曉》Part I裡，我最新發現的新資訊就是，在很久以前，原始的部落和古老文化都把狼和幻形者連結在一起。他們相信狼可以把自己變換成任何一種形體來接近人類，或是他們可以讓人類擁有幻形的能力。

「身為動畫師的我們運用廣大範圍的題材做為基礎，然後隨著我們越接近電影，我們所能運用放入一個鏡頭層面的範圍就會越來越縮小。同時我們還必須記得要保持戲劇張力——這並不是個紀錄片。但這並不代表製作的過程就比較不有趣，而是我們可以把一些資訊融入一個畫面之中。」依照《暮光之城》系列的小說和劇本寫作的方式，以及扮演這些狼的演員們表演的方式，就是一個狼群社會真正運作的情形。」

這一群動畫師自第一次為《暮光之城：新月》造訪了一處狼群保護區之後，就持續不斷地研究狼群的行為。

佈雷克家的一個裝飾品。

在山姆與雅各之間的權力爭奪正與狼群與生俱來的階級制度吻合，由狼王率領，再由副將以及其他的成員追隨在後。

「狼王們有著牠們獨特的行為，像是牠們把耳朵豎立起來的樣子；牠們在生氣的時候很少會把耳朵貼平。」吉賓斯解釋。「狼王不見得會是族群裡體型最大或是最高的，但是牠們通常都會站得比其他狼還要直。諷刺的是，副將們通常是體型最大的狼。保羅是我們的副將狼，是狼群裡的攻擊手，是比較強悍的孩子，也是體型比較大的狼之一。

你天生下來就是狼王、副將，或是成員。很多狼群擁有兩個或是更多的狼王。當一個族群有超過一個以上的狼王時，另一位會擔起副將的角色，一直到牠夠強、夠壯，年紀夠大到可以接替狼王的位置為止。

狼群是一個很封閉的社會，牠們很少會驅逐一批狼。當這種權力交替的情況發生時，較年老的狼王會在狼群裡找一個新的職位。我們發現這正是在《暮光之城：破曉》裡面發生在雅各和山姆身上的事。」

「在狼形擔任演出的部分，我們第一次呈現了心電感應交談的樣子，這一項工作的挑戰是要如何以有趣的演出支撐這一些對白。所幸的是，我們的動畫師可以呈現出狼的習性，好比說是當山姆和雅各對峙之時，主宰與臣服的這類階級行為。」

——奈特·費登柏格，藝術總監，
提畢特電影特效工作室

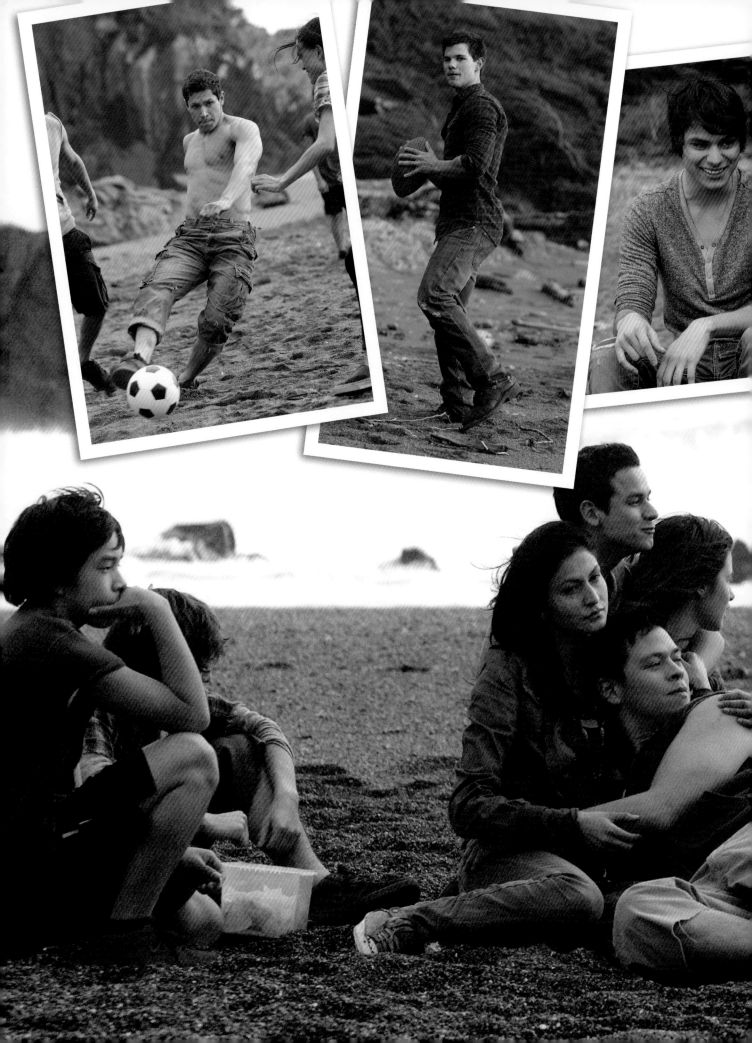

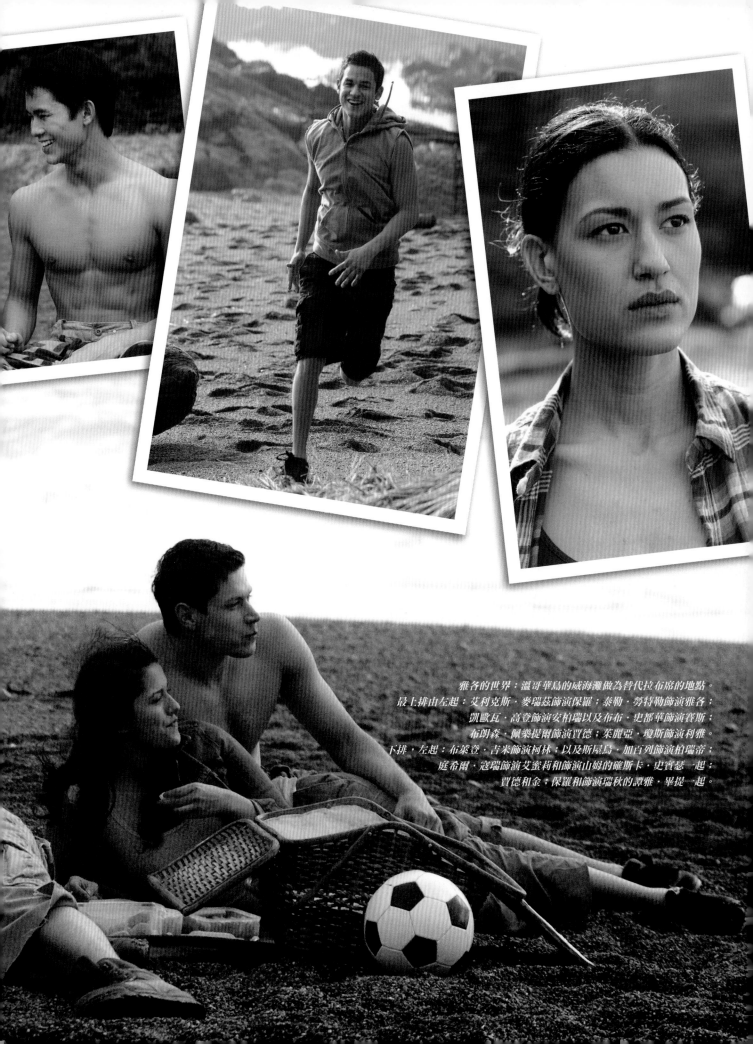

雅各的世界：溫哥華島的威海灘做為替代拉布席的地點。
最上排由左起：艾利克斯·麥瑞茲飾演保羅；泰勒·勞特勒飾演雅各；
凱歐瓦·高登飾演安柏瑞以及布布·史都華飾演賽斯；
布朗森·佩樂提爾飾演賈德；茱麗亞·瓊斯飾演利雅。
下排，左起：布萊登·吉米飾演柯林；以及斯屋烏·加百列飾演柏瑞帝；
庭希爾·寇瑞飾演艾蜜莉和飾演山姆的薩斯卡·史賓瑟一起；
賈德和金；保羅和飾演瑞秋的譚雅·畢提一起。

生產

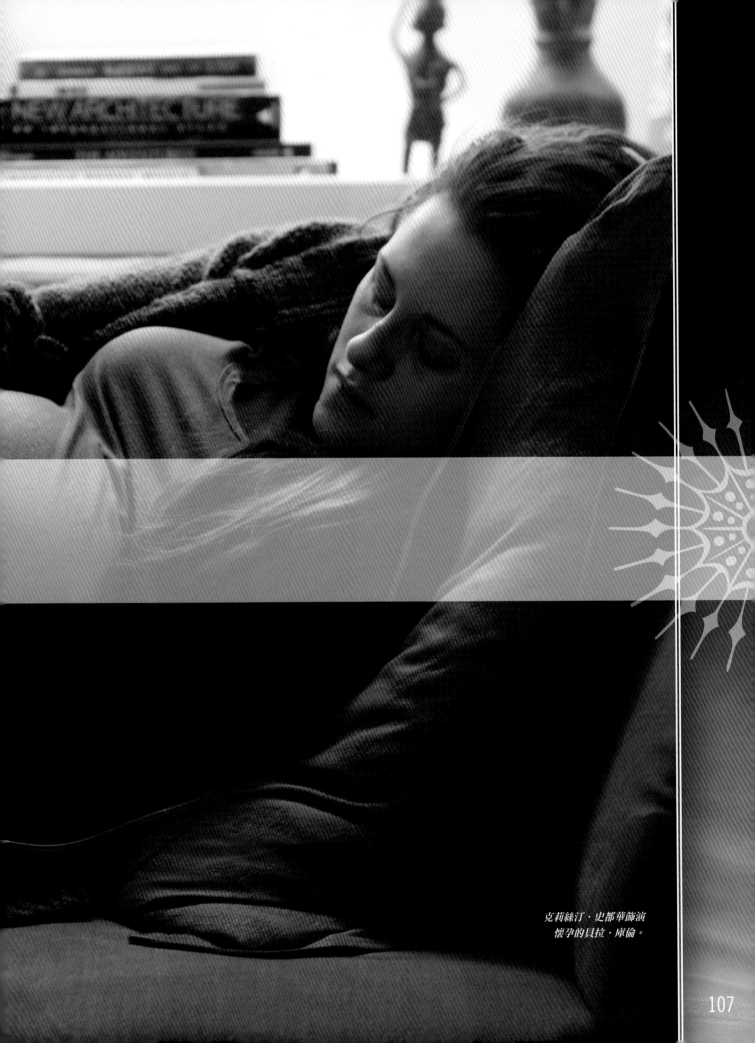

克莉絲汀・史都華飾演
懷孕的貝拉・庫倫。

「很多人都問我要怎麼表達生產的戲，因為在書中的描述，它很血腥又暴力。我對從貝拉的觀點來訴說生產過程並沒有問題，因為幾乎所有故事都是由貝拉的觀點來說的。但是很多影迷舉雙手抗議我們沒有把電影拍成限制級，因為他們想要看到血。在《嗜血判官》裡工作了這麼多年，我知道最好是不要看，但卻可以去暗示，暴力畫面的存在——運用你的想像力會更令你害怕。這一場戲最主要的是在於貝拉的恐懼，以及在那個房間裡的人的恐懼，而這是我著重的焦點。血腥的場面在表達恐懼時並不是那麼重要。」

——瑪莉莎‧羅森柏，編劇

如果有人在福克斯外圍的森林裡登山健行，並且在森林之中經過某一棟房子，他的第一個反應，應該會是很驚訝在這曠野之中有如此巨大的房子隱身其中。從房子的背面接近，他可以看見一道由森林直接通往一處露臺的階梯。在後方，一扇落地門通往一間奢華的辦公室兼書房——這是卡萊爾‧庫倫醫生的聖地。就是在這裡，貝拉‧史旺因為她異常的懷孕而漸漸死亡，並且在此生下她不平凡的孩子。

在撰寫劇本的階段，羅森柏對於第一部電影的題材，在絕大部分都是以貝拉的兩難處境為主

有一些疑慮：「你要怎麼拍出一部在視覺上引人入勝的電影，卻是關於一個人躺在那裡，因為懷孕而快死了？這是很令人毛骨悚然、沮喪、又平靜的狀態，做為舞臺劇也許是不錯的題材。我必須找出讓它在視覺上引人入勝的方法。我利用建構第一部電影來解決這個問題。第一幕是婚禮；第二幕，第一部分是蜜月旅行；第二部分是懷孕；第三幕是生產。最後的精華集結而成的共有四幕，每一幕都有長達三十頁左右的劇本。懷孕的過程占了四分之一的電影，而生產過程的本身是非常具衝擊性的。我瞭解她躺在那裡懷孕了又快死了是一個很有趣的故事，但是這無法征服全

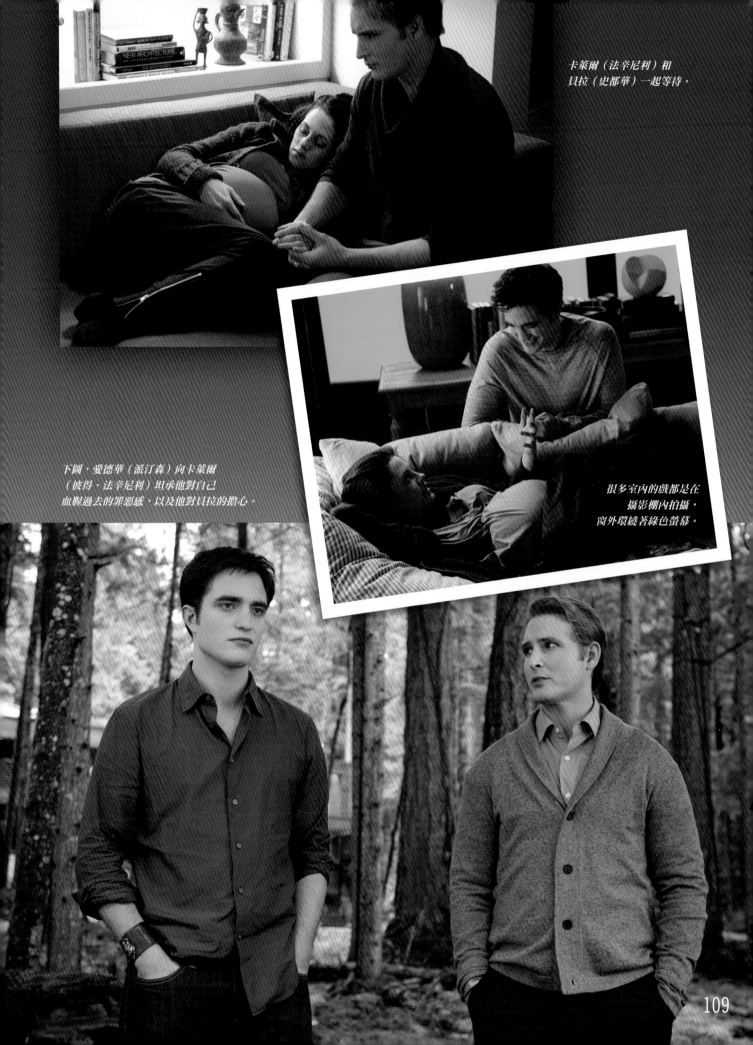

卡萊爾(法辛尼利)和
貝拉(史都華)一起等待。

下圖,愛德華(派汀森)向卡萊爾
(彼得‧法辛尼利)坦承他對自己
血腥過去的罪惡感,以及他對貝拉的擔心。

很多室內的戲都是在
攝影棚內拍攝,
窗外環繞著綠色螢幕。

雅各（勞特勒）讓貝拉保持溫暖。

場。」

懷著人類與吸血鬼混血兒的急遽加速懷孕過程，讓貝拉無法吸收養分，並且正慢慢地扼殺她。

這也是另一道需要大家合作的方程式，從導演到攝影，到服裝設計、髮型設計、化妝、特效和視覺特效、藝術部門，以及建築團隊的合作。

生產的過程包括了為庫倫家帶來的新動力元素——雅各、賽斯，以及利雅，他們徹夜不眠地在貝拉經歷苦難的時候守護著她。

「雅各花了很多時間在庫倫大宅，而既然他已經沒有辦法回去他自己的環境了，因此有一段艾思蜜從庫倫家裡拿衣服給他的橋段。我們並不想過度強調這一點。如果雅各開始穿著像愛德華一樣美麗的衣服走來走去，那整個感覺就不對了。雅各從來就沒辦法和庫倫家的世界和平共處。我們想要表現出他不舒服，他的那種尷尬、不自在的處境。」

生產的戲是在一月，位於巴吞魯日的庫倫大宅布景裡面拍攝的。而山姆和他的狼群抵達想殺了嬰兒的戲，則是在四月底位於史奎米希的庫倫大宅外景地布景拍攝。忙碌的後勤準備團隊必須在前製作業的夏天就開始忙碌。

「要拍攝貝拉生產的戲，需要非常複雜又多種不同的方法，才能呈現出最具創意的結果。」班奈曼評論。

「貝拉的身體會變成怎樣？她要憔悴衰弱到

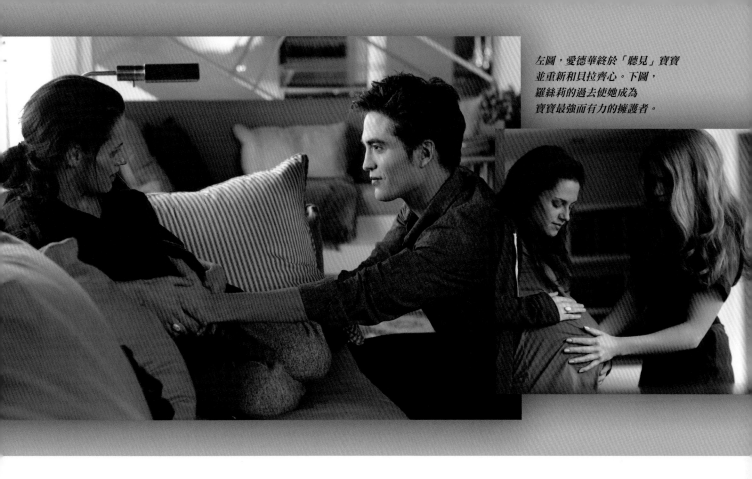

左圖，愛德華終於「聽見」寶寶並重新和貝拉齊心。下圖，羅絲莉的過去使她成為寶寶最強而有力的擁護者。

什麼程度才會讓她看起來像是瀕臨死亡絕境的樣子？你要怎樣辦到，甚至是去呈現一個人類加吸血鬼寶寶要出生的樣子？你知道所有的影迷都會仔細審視這一場戲，而且你必須生出令人滿意的成果，不管是比喻或實際上都是，所以觀眾是被事件本身吸引住，而不是花俏的技術層面。」

幫助克莉絲汀‧史都華轉變的是Legacy Effects特效公司的特效總監約翰‧羅森葛蘭特。

這家公司期望能繼承已逝的史丹‧文斯汀的傳統，他旗下的公司為《魔鬼終結者》、《終極戰士》，以及《侏儸紀公園》等[9]史詩系列製作過機械生物與特效化妝。

現年二十五歲，曾在史丹‧文斯汀工作室工作過的羅森葛蘭特，最近在Legacy Effects特效公司的成就包括了《阿凡達》，發現他的工作領域已經漸漸發展成結合現實與數位的「合成技術」了。

合成技術被運用在貝拉生產的戲上，加上Legacy公司所提供的化妝、特效道具以及由羅拉特效運用數位增強的假人的幫助。

「我們必須要製作出一個像是有個小貝比在她肚子裡吸乾她生命的樣子，」羅森葛蘭特解釋。「每一件元素都必須配合的天衣無縫，還不能讓他們過度突顯個體，才能令人信服，也讓克莉絲汀的表演能夠傳達出來。」

這整個過程由羅森葛蘭特秀一些參考照片給視覺特效監督約翰‧布諾看開始。早期一些測試

> 「你知道所有的影迷都會仔細審視這一場戲，而且你必須生出令人滿意的成果，不管是比喻或實際上都是。」

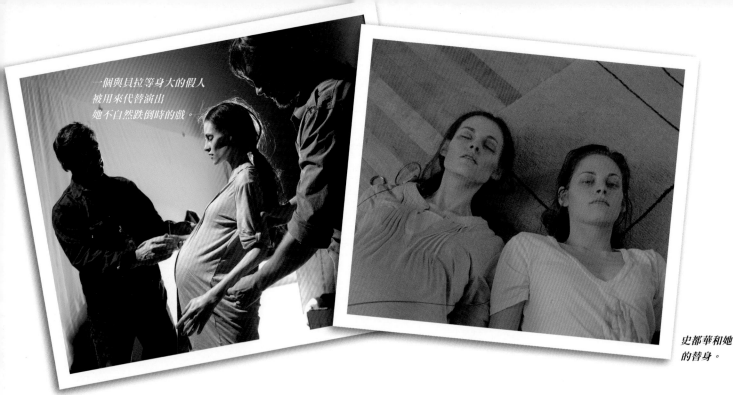

一個與貝拉等身大的假人
被用來代替演出
她不自然跌倒時的戲。

史都華和她
的替身。

用的驚人畫面「嚇壞」了一些製作群的領導，包括了導演，布諾回憶著。

「我跟他們保證，這是一個在我們掌控之下的過程，這個效果可以更誇大，也可以更低調，端看我們的需求。」

Legacy當時還在交涉是否能加入《暮光之城：破曉》的製作團隊時，突然之間就得到許可，羅森葛蘭特回憶道。Legacy為女演員拍了照片和做了全身掃描，並且還實體製作了她的臉、手和腳的模型。但是他們擔心時間的限制只允許他們做一次測試化妝。

「所有我們使用的特效道具都必須仔細小心的塑型，因為他們會和她的臉融合，而這對像是克莉絲汀這樣皮膚光滑無瑕的人來說是很困難的。」

羅森葛蘭特說：「所有的邊緣和技術性層面的東西都必須融合得很完美。我們真的希望再做一次測試，但是我們在第一次測試就得到了很多資訊，學習到如何破解密碼。」

亞彥·泰藤和布萊恩·賽普一起雕塑與裝置了所有的特殊化妝道具。假肢體的道具顯現出貝拉急速的惡化情形，包括了削瘦的鎖骨和一部分的胸膛，一個擴張的肚皮，和顴骨的特效化妝片。「羅拉特效可以利用數位科技，把她的臉頰更推入我們所製造出來並添加上去的骨架之下。」羅森葛蘭特解釋。

特效小組為貝拉精心設計了一個三階段式的惡化狀態。第一階段是有點憔悴，有著顯著的體重下降。到了最後的階段，貝拉達到了身體衰退的極限。

「在第一個階段裡，鎖骨部分黏上特殊化妝的部分比較不明顯，」羅森葛蘭特評論。「到了最後一個階段，我們用了明顯的鎖骨和凹陷的胸骨特殊化妝；我們還在顴骨、鎖骨，以及手部放上了特效化妝片。」

全身的掃描也被用來製作一個展現女演員的角色在第三階段的衰弱惡化時的全身假人。

「我永遠也不會忘記克莉絲汀第一次看到那個娃娃的樣子。」康頓回憶起那個真人大小的假人說。

「試著想像你看到自己變成屍體般的模樣！這有夠詭異。」

「那一個等身的假人把大家都嚇壞了，」布諾回憶道。「有一場戲裡，史都華在照鏡子，而你可以看得見她的肋骨和背部骨頭突出。羅拉特效所做的事就是把假人掃描後，把它的資料利用到克莉絲汀身上，然後開始操縱身體，把它削弱。」

這個假人是利用固態的矽膠做成，有著可以調整的半鋁製支架，同時，也還用在過度疲勞的貝拉倒下時那場戲。

「那個角色應該要重重的跪倒在地，然後羅伯跳上前在她的頭撞到地板之前扶住她。」羅森葛蘭特解釋。「製造倒下的這一幕戲是利用很傳統的杖頭偶。它的重量就大概和她一樣，大概八十磅左右。它還有

著很流暢的動作，就像個牽繩的木偶，我們一邊釋放又一邊操作。當它跪倒在地上並且倒下來的時候，它撞擊地板的樣子是以一種類似布偶的姿勢，這要真人來演出是非常困難的。」

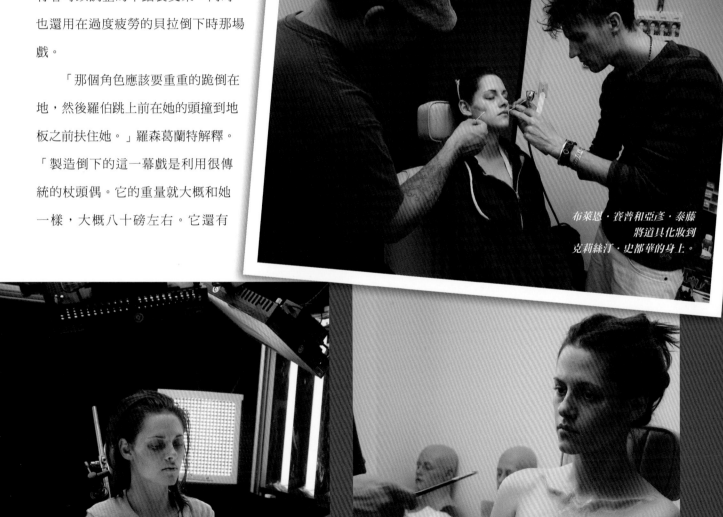

照片由約翰·布諾拍攝。

布萊恩·賽普和亞彥·泰藤將道具化妝到克莉絲汀·史都華的身上。

照片由約翰·布諾拍攝。

羅拉特效的設備替史都華做掃描。

照片由約翰·布諾拍攝。

特效化妝道具讓女演員看起來瘦骨嶙峋。

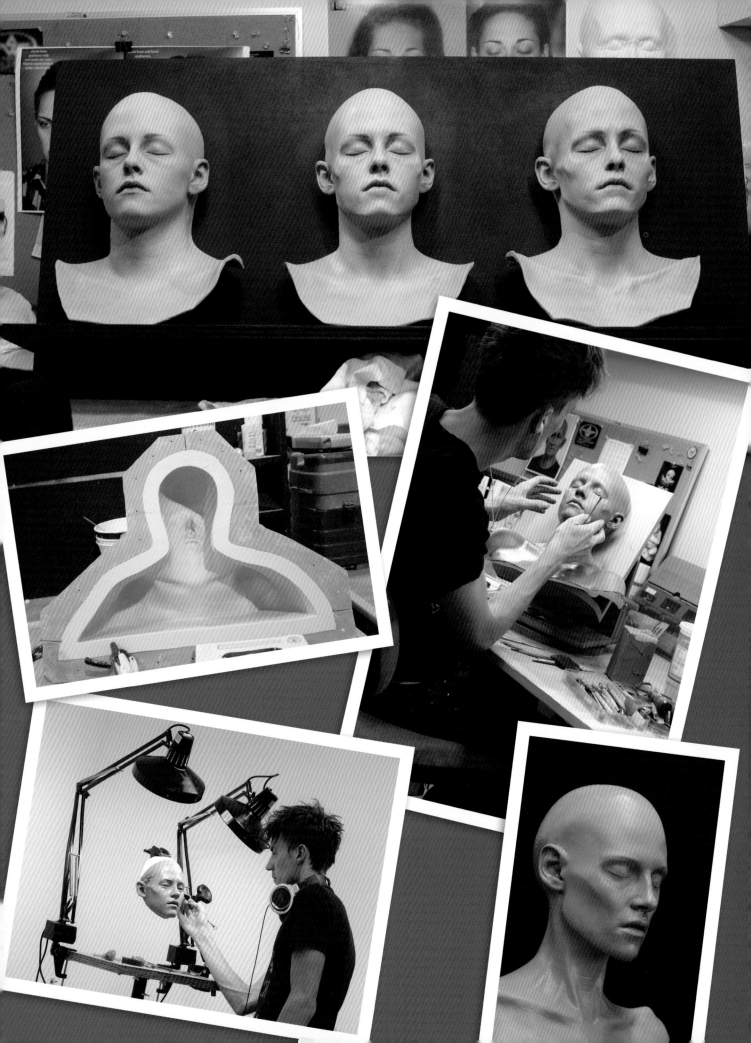

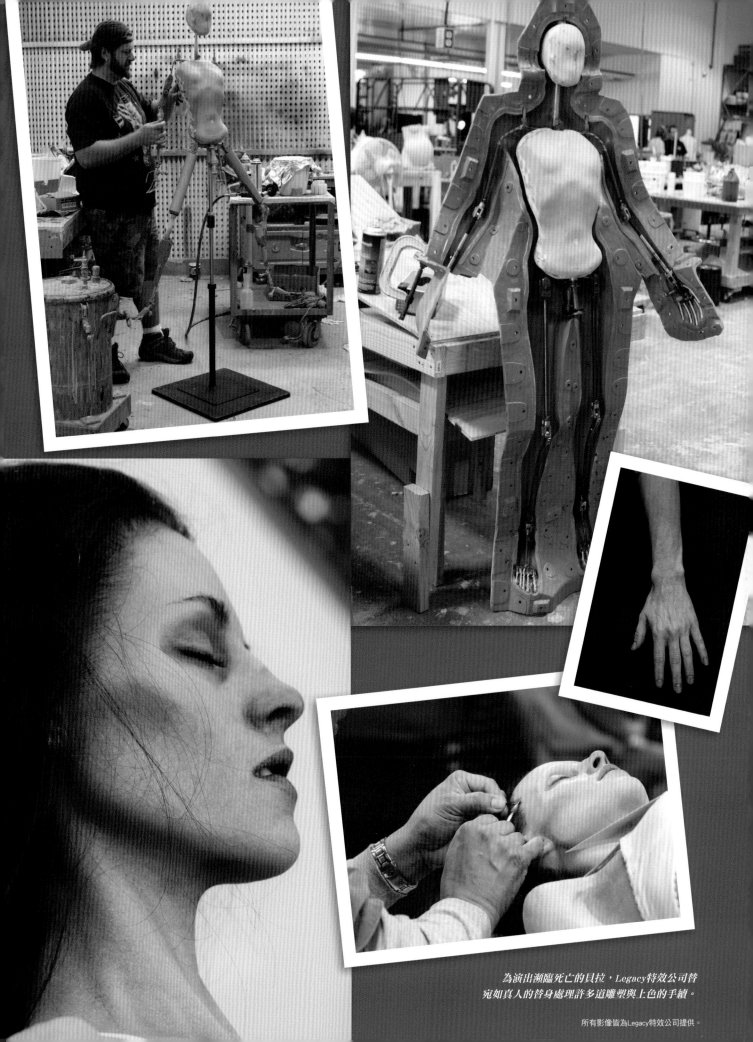

為演出瀕臨死亡的貝拉，Legacy特效公司替
宛如真人的替身處理許多道雕塑與上色的手續。

所有影像皆為Legacy特效公司提供。

生產的地點是卡萊爾的書房。在前置作業的計畫之中，討論庫倫大宅重新裝潢時就考慮到了房子的主要部分二樓，是在一樓卡萊爾書房的正上方。「比爾想要某一個特殊的攝影角度與空間，來創造孩子誕生時的奇妙時刻，」班奈曼說：「我們必須把攝影機架設在天花板上，直直的往下看著貝拉躺在手術上，藉以瞭解她孤立時真正的實體的狀況。」

「在設計的過程期間，我們在天花板搭建了一個八乘十一呎可移動式的嵌板，」藝術指導福萊明解釋。「天花板上的活動板是由連結在燈光支架的絞盤從上頭移動的。然後攝影機的鋼架被吊到樓上的平臺，好讓我們可以由上方拍攝。有志者，事竟成！」

就和艾利絲的臥房一樣，卡萊爾的書房是另一個由理查·雪曼所領導的藝術部門設計出來的，擴建後的房子中從未曝光過的房間之一。它的風貌完全取決於房子的本身。「記住，這一棟房子都是由木材與玻璃組成，而且樣式非常具現代感，」場景布置監督史喬辛爾評論。「這引導了很多我們思緒的走向。我們採取一個非常乾淨、摩登的感覺。我們設計與打造出來的會議桌是由一個鋼架加上萊茵石的桌面，又是另一個非常具有古典氣息的摩登家飾。他的書桌則是木製再加上鋼製的桌面，和會議桌互相呼應，因為它們是在同一間房間裡。」

為了將書房轉變成產房，場景布置部門找來了真正的醫療設備，包括了一臺麻醉用機器與最新型的高科技手術臺。「卡萊爾有著那種善於照顧人的小鎮醫生的感覺，」福萊明說：「但他同時也是一位強大又古老的吸血鬼。他會找來他所

能找到的最先進設備來為貝拉接生寶寶。這就是我處理的方式。」

為了這一張特殊的手術臺，劇組找來了在這世上僅有四張中的其中兩張。「這是最新、最先進的手術臺，最尖端也是最棒的，」史喬辛爾說：「它有能力可以應付各種形式的手術；它的調整性非常強。我們從亞特蘭大市的一家醫療設備公司那裡弄來的。」

另一項由羅森葛蘭特稱之為「老式特效」，則呈現出了貝拉躺在手術臺上生產的過程。Legacy製造了一整個下半身的假肢體道具，包括了懷孕的腹部以及細瘦、乾癟的雙腿，還有一張手術臺的複製品，在中央挖了一個洞。「我們把複製的手術臺焊上鋼架和鋁製的連接點，這可以讓我們利用真正手術臺的枕頭和支撐腳的架子，讓它們可以和我們的複製品結合使用。克莉絲汀從桌子中間穿過去，然後我們把那個半機械的假人和她擺在一起。假的腳稍微用了機械操縱。我必須說，克莉絲汀的表演真實呈現了生產過程的痛苦和折磨。」

「這很難去形容，但是我想為了表現出那個最脆弱的情境，在某個方面，克莉絲汀把自己逼到精神崩潰的地步了，」康頓表達他的看法。「在拍攝生產的戲時，她連休息時間都躺在擔架上。她只是讓所有的一切事物在她的身邊發生。我認為這非常有趣，而且非常有道理。」

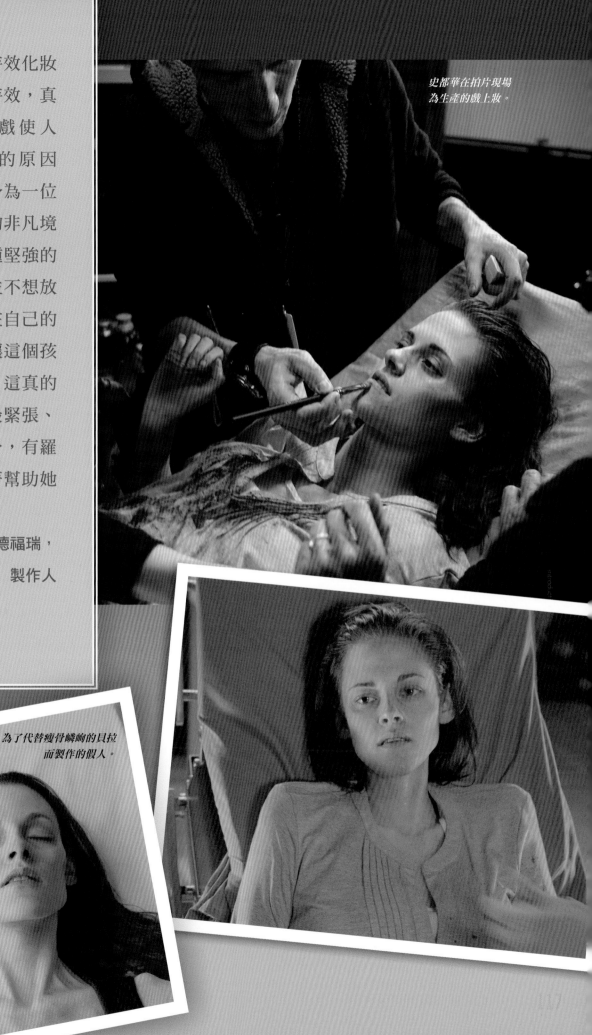

「儘管有了特效化妝道具和視覺特效，真正讓這一場戲使人信服又激動的原因是克莉絲汀身為一位演員所到達的非凡境界。她有一種堅強的韌性——她並不想放棄，她想要在自己的生命消失前讓這個孩子活著出世。這真的是電影之中最緊張、最精采的部分，有羅伯和泰勒試著幫助她度過難關。」

——維克‧加德福瑞，
製作人

史都華在拍片現場
為生產的戲上妝。

為了代替瘦骨嶙峋的貝拉
而製作的假人。

117

森林之戰

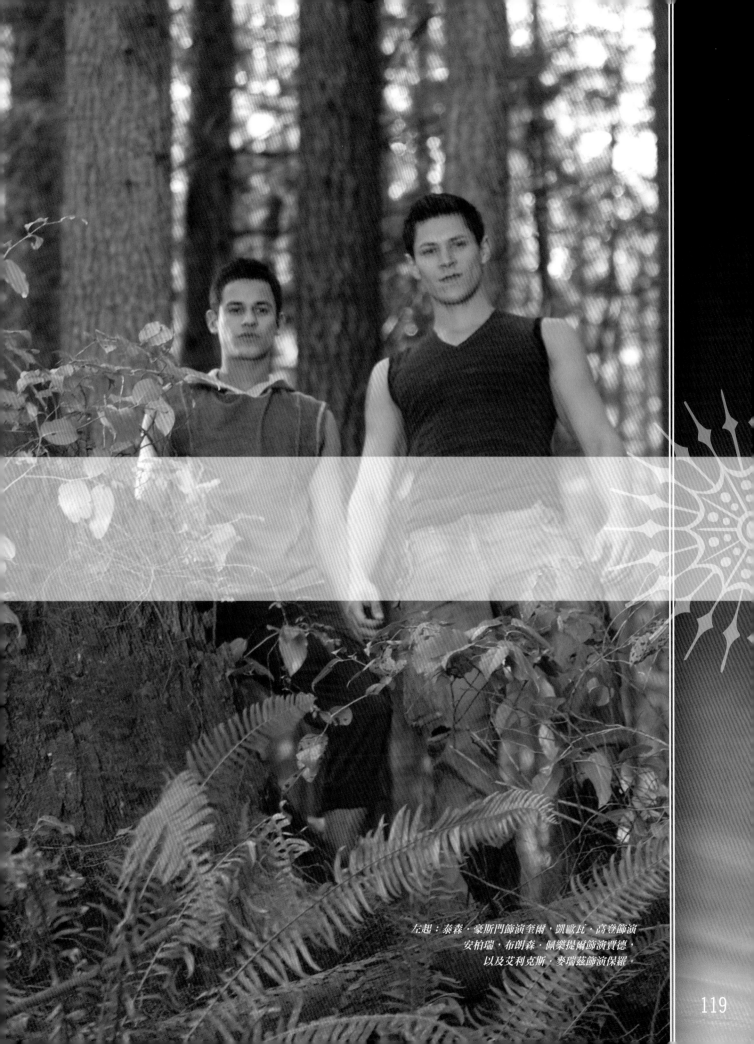

左起：泰森‧豪斯門飾演奎爾，凱歐瓦‧高登飾演
安柏瑞，布朗森‧佩樂提爾飾演賈德，
以及艾利克斯‧麥瑞茲飾演保羅。

「外景地是在森林裡一條河流的旁邊，在夜晚很美。」

——張鵬，副武鬥指導

孩子誕生了，剛成為人母的貝拉則差一點因為生產而死亡。但是沒有流淚的時間——山姆和他的狼群正在路上。

「你可以架構出一個很浩大的空拍場景來把狼群浪漫化。但是當我在拍攝給視覺特效小組的人和提畢特電影特效工作室拿來運用的背景版畫時，以一種全然不同的方式讓狼群舉兵前往庫倫家準備攻擊寶寶的戲合理化。」班奈曼解釋。「我融合了各項動態的元素來表達威脅，你可以看見狼群在快速移動的風景畫面以及一個亂石嶙峋的開放空間之中跳躍。一個快速移動的相機是一種可以展現出危險，提高緊張度，讓效果更往上提升的電影語言。」

在電影裡，卡萊爾、艾思蜜，以及艾密特冒險外出獵食，留下愛德華、雅各、艾利絲和賈斯柏對抗狼群毫無預警的突襲。

當晚，他們從森林之中現身，並且在庫倫大宅的後院展開了對戰。在最緊要的關頭，卡萊爾和其他人回來了——「就像是騎兵一樣。」肯‧庫克說。

這一場戰鬥的戲劇性包括了一個更增添狼群攻擊威脅性的故事點。

「比爾‧康頓想要確保賈斯柏、艾利絲和愛德華都處在衰弱的狀態，因為他們已經有好久一段時間沒有獵食。」賴文補充。「然後，當艾密特、艾思蜜，以及卡萊爾回來的時候，他們有辦法做出其他三人辦不到的強大動作。所以在戰鬥的一開始，庫倫一家的力量減弱，並且只能做防禦性的攻擊。當其他三人回來時，他們可以做更有效的攻擊。」

對副武鬥指導張鵬來說，這一場戰鬥戲的拍攝進度表是非常大膽的——只有五個晚上的時間要拍攝八十多個鏡頭。

但經歷過數個月待在巴吞魯日的室內攝影棚裡為第二部電影拍攝一場主要的戲之後，他很歡迎這種戶外工作的機會。張鵬將他自己的特技經驗，包括在電影《尖峰時刻3》擔任成龍的替身，

雅各（勞特勒）
開始生氣。

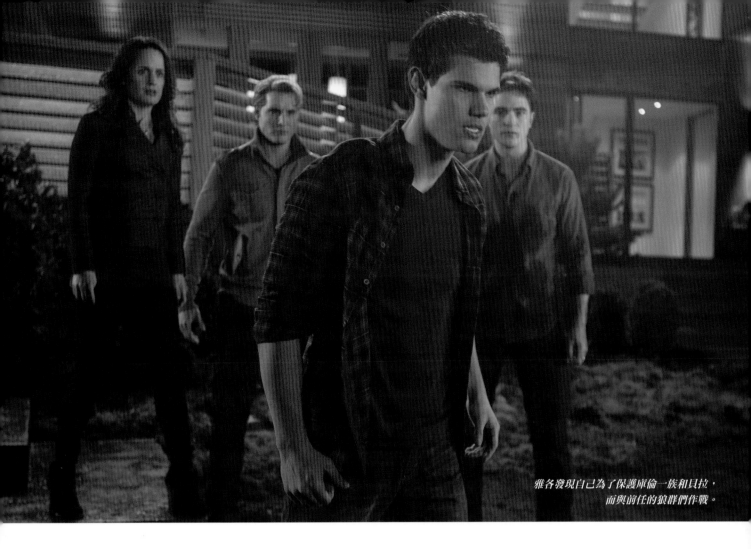

雅各發現自己為了保護庫倫一族和貝拉，
而與前任的狼群們作戰。

以及最近《特攻聯盟》的武鬥指導，帶入這一次的工作。

張鵬在設計戰鬥場面的挑戰之一，便是參與戰鬥的一方根本不在現場——不僅僅是狼群會利用電腦動畫製作，他們還必須考慮到在設計動作時，牠們超大型的體積在戰鬥時必須兼具戲劇化和真實感。

「這是一部奇幻電影，但是在設計動作上卻很困難，」張鵬評論。「在《X戰警》裡面，一個角色可能會飛，但是吸血鬼超能力的界定並不是這麼明顯，很多動作也因為狼群的體型大小和速度而無法融入鏡頭。所以我從菲爾·提畢特的團隊開始。菲爾和我一起為現場動作和狼人做了一項預視。」

「戰鬥的地點是在一處非常狹小的區域，我想要確認所有的東西都在同一時刻進行，並且維持一貫性。」艾瑞克·賴文解釋。

「預視可以提供我們——打比方來說，賈斯柏在與奎魯特對戰的時候，到底他們背面有些什麼？我和張鵬一起在外景地工作，而他真的很棒。他知道很多關於特效的事，這幫了很大的忙。他把我們最初的設計與在腦海裡構思的畫面做了一個轉折。在這之中有一幕是賈斯柏抓住山姆並把他推倒在地的戲，但是他說『如果賈斯柏做了一個後空翻，還用他的腳抓住他呢？』和他合作感覺非常愉快。」

提畢特評論，比爾·康頓以「前後夾心」的方式拍攝主要的戲，而第二小組的導演佛瑞斯特則著重在打鬥戲的本身。

特技指導史考特·艾蒂雅的團隊則執行張鵬

愛德華站在
庫倫大宅外的
樹林。

所設計的吊鋼絲和特技動作。提畢特的團隊在同時也製作了一部短片提供鳥瞰視野的景象，一個粗略的位置圖，呈現出當時誰應該在哪一個位置上。

　　製作短片的最終目的是要傳遞每一個畫面的訊息。每一個鏡頭都有註釋──「保羅咬賈斯柏」就是其中之一──並且經過設計好讓低畫素狼群的小縮圖可以被放進現場真正動作的畫面之中，讓動作更明確。而低畫素的３Ｄ人物本身則是以顏色做標記，好讓他們認出角色來。

　　這份工作就是在同一時間不停的往返，提畢特電影特效工作室的剪輯師麥克‧卡凡那回憶著：「我們把打鬥戲的預視寄給他們。艾瑞克會拿給張鵬看，然後特技演員們會開始拍攝一些他們工作的鏡頭，好讓我們準備把畫面融合在一起。」

　　「特技演員們非常清楚自己能辦到什麼，」庫卡補充說明。「他們拍了一些東西給艾瑞克看，然後他把那些畫面剪輯進短片，秀給比爾看。有一部分，我們把他們放進了我們的短片；其他部分，我們則排除了特技演員的畫面。」

　　現年三十五歲的資深特技指導史考特‧艾蒂雅，估計大約有百分之九十五的打鬥戲都是在計畫階段完成的。

　　「負責狼人的人，提畢特和他的工作室，設計出他們狼群打鬥的版本，我們也設計出我們的版本，然後在幾個星期的時間之後，這兩個版本被融合在一起。在排演的階段，我們到了溫哥華，我們準備好了一場有鋼絲和纜線的戲後開始攝影，之後張鵬把他們剪接在一起。張鵬的武打

設計著重在戲劇層面以及對角色的考量。除非在一場打鬥戲裡包含感情的因素，其他都是關於肉體上的。我們想要讓大家都身陷險境，並且也確保情感的層面是存在的。」

「最終來說，我們是要進入導演的腦袋並且做到他的打鬥戲。」艾蒂雅補充說。

「我身為特技指導的工作就是協助導演達成他在腦海裡設想的東西。如果他不是一位動作片導演，而他有想法的種子在，我就必須搞清楚如何來培養這一顆種子。在比爾那方面，他展現和說明了很多：『你覺得這個怎麼樣？』到最後我們製作了一部打鬥場面的短片，是由一部分的動態腳本，一部分的故事板，以及一部分我們在排演時拍攝的數位畫面所組成的。要得到最精采的結果是一條漫長又艱苦的路程。甚至到了我們開始拍攝的時候，等到大家滿意的時候我們都抽筋了。」

為這場打鬥戲所需要的準備工作，包括了想出特技指導該把吊鋼絲系統架設在哪裡，好讓演員和他們的替身「飛」起來。

「我們有一個鋼架基本上就像是一個呼吸管一樣。」艾蒂雅解釋。「它連接在我們努力擠進樹林裡的起重機上面，上面還有一個彎鉤，可以讓鋼纜從起重機的底部上升到四十至五十英尺，我有五組不同的攀爬者和索具操縱者在現場工作。這些攀爬者會穿上釘鞋然後開始爬上樹，就像是一個架線工爬上電線桿。其他的地方我們則採用機械起重的方式。」

在外景地的主要角色和特技演員的武打動作設計包括了狼群的參考模型，從等身大小到重量較輕的立牌，到一個大型的綠色狼頭，或是一個外號叫做「馬鈴薯」的笨重道具。

一個身兼兩個職務的提畢特團隊到處移動這些模型，並在同時收集製作畫面時必要的資訊和鏡頭的資料。

一個「跳躍」很可能就只是一名特技演員從梯子上跳下來。要做到飛起來或是騰空，就必須穿上「全護背心」來提供架構上的支撐——這件背心繞過肩膀並包覆住身軀和雙腳的下方；穿起來很可能會很緊，因為上面有不少的鉤子穿過縫線緊密的布料。「香港式的護具」則圍住腰部和

「牠們從來沒有做出任何真正的狼辦不到的事；牠們只是動作更大，更強而有力，更快。」

「我和比爾一起拍攝打鬥場面的最開端，菲爾則開始進行第二小組的工作。比爾很擅長和演員們相處，他從來不曾坐在『影片村莊』——指導演坐在一堆監視器後方監控拍攝——的背後並且大聲喊著指揮命令。他會站起來走過去和演員們談話。他會把演員拉到一旁，在其他人沒有辦法聽到的地方，再給他們指導。」

——艾瑞克‧賴文，視覺特效總監

腳，而且大多數都用在快速的跳躍或著地上。

　　儘管身為超自然的角色，吸血鬼和狼人都受到物理現象的限制，艾蒂雅解釋。「拿提畢特的狼來說，牠們從來沒有做出任何真正的狼辦不到的事；牠們只是動作更大，更強而有力，更快——諸如此類。庫倫一家人的情況也是；他們沒辦法違抗地心引力，而且每一位吸血鬼都有自己的特殊能力。舉例來說，艾利絲就像是個體操手可以飛躍到空中做後空翻。艾密特是一個強悍的大塊頭，就像個足球選手一樣，所以他有很多肩挑和投擲的動作。每一個角色都有他們獨特的風格，但我們總是把他們當作是一個團隊一般聚集在一起。艾密特可能正在敲碎撞擊，但是他也很有可能會陷入麻煩。艾利絲可以拯救他，所以在這種情況下艾密特的力量可以突顯出艾利絲的

靈巧。最重要的是利用每一個角色的特性和弱點來製造出戲劇效果，保持流暢度，就像是跳舞一樣，並且把每一個在戲劇中的人都包含其中。」

　　在他的武打動作設計裡，張鵬注意到他自己的特技演員經驗，幫助他分辨哪一部分動作可以讓演員來完成，而哪一些動作必須要由受過訓練的特技演員執行。

　　「有百分之九十的打鬥場面都是羅伯自己親身下海的，這樣很好，因為你想要看到演員的臉。他不需要吊鋼絲飛起來；他都保持在地面上。」

　　製作團隊原本擔心武打小組會沒有辦法拍攝他們的戲——起初，打鬥的戲預定拍攝七天，但後來被刪減成五天。但是武鬥指導估計，張鵬的團隊在一個晚上就完成了二十項準備工作，並且

飾演賽斯的布布·史都華以及飾演利雅·克利爾沃特的茉莉亞·瓊絲。

飾演艾密特‧庫倫的凱倫‧陸茲以及
飾演賈斯柏‧海爾的傑克森‧羅斯朋。

很輕易的就在分配的時間內,把所需要的鏡頭拍攝完畢。

「我們準備的非常周全——我們之前做過很多的測試,所以知道要做些什麼,並且還在事前就把準備工作完成。」

張鵬說:「天氣也幫了我們一個大忙。原本下雨下了很久,但是在我們拍攝的那幾天晚上,只下了三個小時的雨。」

就在吸血鬼與狼人之間激烈的戰爭達到最高峰的時候,愛德華聽見了雅各的思緒並且大喊著停止戰鬥。狼人不能殺害被命定的人——而雅各剛剛才命定了貝拉的寶寶,那一名吸血鬼與人類的混血,被命名為芮妮思蜜‧卡理‧庫倫的孩子。

到底什麼是「命定」?根據《暮光之城官方導覽》的解釋:「某一些狼人會經歷一種被稱之為命定的契合,在這種狀態下他們會毫無條件的與某位異性人類連繫在一起……無論此人的年齡或是生活環境,命定的狼人會自動變成這名人類所需要的角色,並且喪失他個人的自由意志。如果那名人類的年紀還輕,那麼狼人就會成為她最完美的單純玩伴與保護者。」在梅爾的神話學裡,殺害任何一位狼人命定的對象是違反狼群法律的。[10]

「很重要的一點必須讓觀眾瞭解的,就是命定並不是一個浪漫或是性方面的結合,而是一種在你的意識裡面更深層的存在。」劇作家羅森柏解釋。

「當有一個成年人命定新生寶寶的時候,這是你必須讓觀眾去瞭解、很重要的一點。訣竅

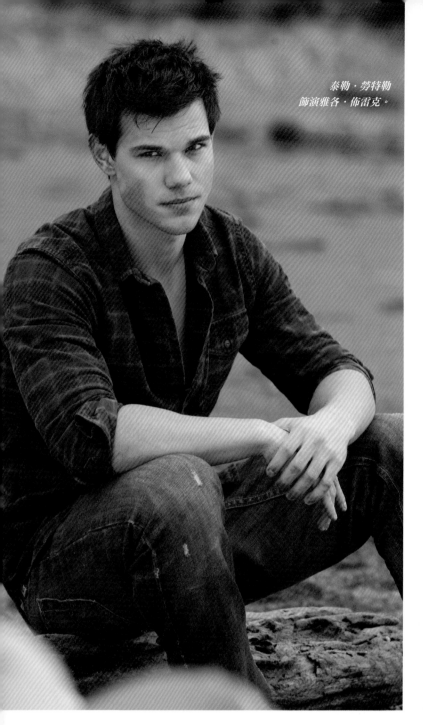

泰勒‧勞特勒
飾演雅各‧佈雷克。

「雅各對貝拉的依戀
全都因為他的命定
而轉化到
芮妮思蜜身上。」

在檯面之下決定的，」羅森柏評論。「既然我要突顯出這個衝突，甚至要讓它加劇，我想要讓它轉化成一個肢體的衝突，讓它達到最高潮，並且將決議的結果呈現在銀幕上。

整部電影建構了幾項發生在結尾的事件：雅各對貝拉的依戀全都因為他的命定而轉化到芮妮思蜜身上，貝拉成為吸血鬼的艱苦旅程也將結束，而雅各和狼群之間的衝突在達到最高峰時候也有了解決。我的目標是保持緊張感和情感一直到最後一刻。」

而就如同往常一般，這些原始又超自然的神祕力量是在森林之中展開，攝影總監吉勒莫‧拿瓦羅補充解釋。「這森林就在這裡，像是個證人般見證狼群攻擊庫倫家族的戲劇化演變，還有吸血鬼與狼人之間所有的趣事。就是在這裡，雅各命定了芮妮思蜜。這座森林成了所有共同體最神奇的保護之母。」

武術小組在四月底完成了他們的工作，到了那時候，第一小組已經在維京群島結束了所有主要拍攝的工作，他們到達當地去完成他們在巴西沒有拍攝到的最後一個鏡頭。

就是你必須讓命定這個概念靈活貫穿整部電影裡面，並且去解釋它在靈魂層面的意義，所以到了最後，當雅各命定在芮妮思蜜身上時，觀眾能夠理解那是在精神上的一種結合。」

揭開命定的神祕幫助釐清了幾個在故事上的敘述，其中包括了一場在小說中主要的衝突，在電影之中被擴大延伸。「雅各和狼群之間的分裂在書中是很重要的一部分——這在書中的前半段是最主要的外在衝突——但是最後的決議似乎是

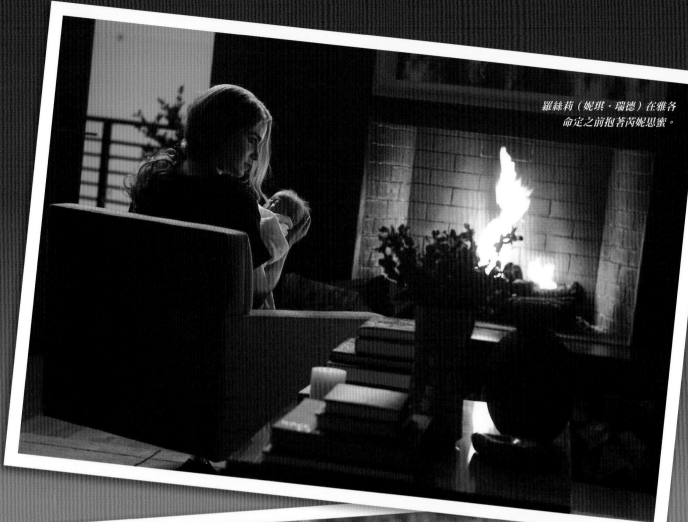

羅絲莉（妮琪·瑞德）在雅各
命定之前抱著芮妮思蜜。

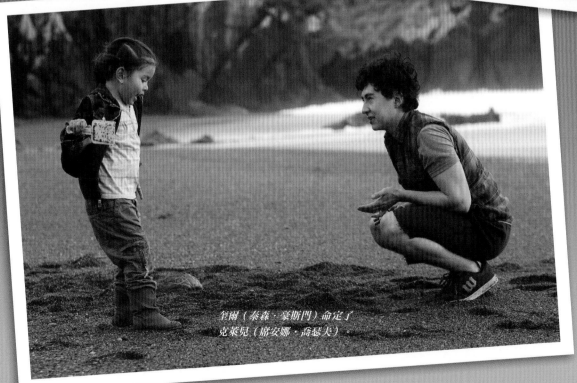

奎爾（泰森·豪斯門）命定了
克萊兒（席安娜·喬瑟夫）。

破曉

129

「我答應我們會試，」他低語，突然緊張起來。「如果⋯⋯如果我做錯什麼，如果我傷害了妳，妳一定要馬上告訴我。」

「別怕。」我喃喃低語道：「我們屬於彼此。」

陡然間，我被自己話語中的真相所震懾。這一刻是如此完美、如此正確，絲毫無法懷疑。

他伸開雙臂將我抱在懷中，緊貼著他⋯⋯感覺像是我身體裡的每一條神經都活了起來。

「直到永遠。」他同意道，溫柔地拉著我一起進入更深的水中。

——貝拉與愛德華在《暮光之城：破曉》之中終於結合。
這是最後一場改編的戲並且在
《暮光之城》電影系列的主要拍攝時期拍攝完成。[11]

關於《暮光之城》電影系列，是始於二〇〇八年三月，改編第一部小說的是由導演凱薩琳‧哈德維克率領一個四十五天主要拍攝時程的製作團隊。

不僅僅是兩部《暮光之城：破曉》的電影，而是整個電影系列的主要拍攝在二〇一一年的四月二十二日全部結束。

然而，實際上雖然演員的工作已經完成，但是整個系列在二〇一二年的十一月第二部電影上映之前並不算真正結束。但是大家的期待興奮之情仍然高漲。

「這一系列的電影抓住了全球觀眾的注意力。」派翠克‧華許柏格，頂峰娛樂的副總裁如此說。

「我們相信最後兩部電影也是一樣。雖然故事是在北美洲展開，但是因為這系列故事的共通主題和奇幻元素，電影持續不斷地和世界的每一個部分引起共鳴。」每一部電影都有它的主題，

而《暮光之城：破曉》的第一個部分將會與最後的章節有非常巨大的差別。「《暮光之城：新月》是被浪漫元素所牽引，《暮光之城：蝕》則是由威脅與暴力所驅使。」比爾‧班奈曼做出結論。

「《暮光之城：破曉》Part I 非常的浪漫並且為 Part II 奠定了基礎。」

在後置時期，電影被剪輯成它最後的風貌，但是維吉尼亞‧凱茲自電影的第一個畫面拍攝好以來便鎮日與它為伍。

「在剪接主要角色的戲時，這一幕戲所要傳遞的訊息將會是我剪輯的指標。」凱茲解釋。

「舉例來說，如果雅各和他的人類族群在一起的時候，步調和節奏會遠比他和貝拉在一起時較為情緒化的戲更快更活潑。我最愛剪接愛德華和貝拉之間的戲，因為在他們之間有著你幾乎可以碰觸到的張力，一種渴望滲透出銀幕。貝拉和雅各之間有著不同的張力，是一種帶著哀愁的甜

在巴西攝影的第二天。

美又遙不可及。在婚禮的時候，我知道要進入貝拉的腦袋是很重要的，去感受她的期盼與不安。她不僅僅是要結婚，還要永遠離開她的舊生活。

蜜月的戲則是節奏步調的綜合體。貝拉緊張不安的步調是快速又有趣的，這關乎她的緊張情緒。一旦她屈服了，剪接的手法就變得更優雅、緩慢又性感。在貝拉懷孕的時候，剪輯手法更傾向為破碎的。

貝拉、愛德華以及雅各，都在與他們自己的情感惡魔對抗，而這其中的挑戰就必須讓每一個故事都保持生動，卻互相呼應。等到貝拉開始在清醒與昏迷之間游移的時候，剪接就會變得更狂亂。」

在拍攝《暮光之城：破曉》的期間，里約現場有著和往常一模一樣的暮光迷暴動，還有直升機在拍攝婚禮時不斷盤旋，但是在漫長的路易斯安那攝影棚的工作時間是輕鬆又具專業性的。

「最神奇的就是，基於某種原因，在那裡他們不會打擾你，」加德福瑞說。「沒有狗仔，也沒有大批人群在演員住的地方守候。他們有了真正的生活。」

「等到貝拉開始在清醒與昏迷之間游移的時候，剪接就會變得更狂亂。」

上、下兩集電影的製作期間被惡劣的天候前後夾攻，從直撲在巴西拍戲的第一小組的暴風雨，到令婚宴成為演員和工作人員一點也不覺得喜悅的猛烈雨勢以及酷寒。

「喔，我的老天！」威金森嘆氣，回憶起侵襲婚宴的大雨。

「我們都有在溫哥華拍戲的經驗，所以我們知道要面對的是什麼。我們在雨季拍攝一場經典的夏季婚禮。天氣又冷又糟糕，但是臨時演員們都保持著很良好的幽默工作。我們還有一小軍隊的服裝隊員手裡拿著溫暖的毛毯隨時待命。我們還有女性脫下她們的細跟高跟鞋而換上溫暖的靴

「為了要讓這些電影上映的工作很有趣，這對觀眾來說，應該會是個美妙的驚喜與發現之旅。這就是為什麼我們嘔心瀝血就是要把一切都保密。你絕對不會想要在聖誕節之前就拆開禮物！這就是我們對於我們所創造出來的影像的看法。」

——麥可・威金森，服裝設計

「我認為所有存在於電影裡的美好概念之中，選角是一切。《暮光之城》電影系列完美的演員陣容就和《星際大戰》與《法櫃奇兵》那般有著完美的演員。這些演員們有魅力，而且他們看起來非常有說服力。這就是我想要參與製作這部電影的原因之一。這是一個很特殊的電影計畫。」

——約翰·布諾，視覺特效總監

子。」

當然還有那一件婚紗。

「你可以想像環繞在這一件寶貝婚紗的緊張感。」威金森補充。

「我們很幸運地有了很多件備用品，所以我們可以經常更換，因為絕大部分的戲裡，克莉絲汀都是走在又潮濕又泥濘的地面上。你看過那些紙巾吸水的廣告吧？基本上那就是她那件有著四呎長裙襬的曳地美麗禮服在做的事。但我要向克莉絲汀致敬，她完全面對這些事情。她是我見過最有耐心，工作最認真，又最令人欽佩的年輕女性。」

吉勒莫·拿瓦羅也要向史都華致敬。

「她的角色經歷了非常多的變化，而我們不僅僅是有能力掌控她的外貌，我們還讓她在需要看起來很糟糕的時候讓她有說服力和很糟糕。我們對於她所身處的空間達到了一個掌控的境界，以對她最好的方式來呈現她。」

「我們還有一小軍隊的服裝隊員手裡拿著溫暖的毛毯隨時待命。」

「除了『雨天，雨天，快走開』之外，我還能說什麼？」髮型設計師瑞塔·派里洛回憶著。

「在雨天之中你對頭髮所能做的非常有限，而大部分時間你都需要別的部門的支援。第一，如果一場戲的髮型沒有事先設定好，我們就會採取一種不需花太多時間維持的簡單形式。我們會向外景隊要來一個帳篷，不僅僅要做為躲雨的地點，還必須要準備好桌子、鏡子，以及一整天都修正和維持髮型所需要的電器設備。我們還有製作助理拿著雨傘，在攝影機準備好拍攝之前幫演員們遮雨。咱們面對現實吧——當我們試著維持髮型的一致性時，頭髮和水根本就合不來。」

加德福瑞回想起前製時期的早期，當勘景團隊站在森林中央想像著該建造什麼，還有在這裡會發生的所有事情。

「當時我們站在樹林裡，那裡甚至還沒有房子。我們決定要把婚宴移到戶外。」在下雨的拍攝日子裡沒有選擇。「我們只得硬著頭皮撐下去。」加德福瑞說。

儘管拍攝婚宴的時候下著雨，太陽還是為了貝拉和愛德華的婚禮探出了頭。在觀禮賓客之間有兩對引人注目的夫妻——或者應該說，是四名電影人假扮成夫妻。

瑪莉莎·羅森柏和比爾·班奈曼搭檔，而史蒂芬妮·梅爾則和維克·加德福瑞一起。他們還編好了自己的背景故事，羅森柏回憶說。「比爾是一名脊椎按摩師，而我是一名幫他重新設計辦公室的室內設計師。維克和史蒂芬妮是當地人，維克是和查理一起工作的警官之一，然後他們決

卡萊爾寫給
佛杜里的信，
通知他們
貝拉的轉化。

定他們的婚姻有問題。我們都覺得很好玩。」

　　羅森柏注意到婚禮的拍攝因為天候不佳的原因而一直延期。

　　「然後劇組逮到一個難得有陽光的機會，接著我就跳上飛機了。比爾·康頓把我們放在最後一排，所以當貝拉走進來，每一個人都起身面對她的時候，我們就在正前方。那一天很冷，但排除生理上的不適，婚禮真是美妙極了。我們的劇場設計非常傑出。克莉絲汀的結婚禮服根本是傳奇──你可以看出花了很多心思設計。經過這麼多年來伴隨著這一些角色，能夠以這種方式道別真的很美好。」

　　當克莉絲汀·史都華扮演的貝拉走向紅毯時，對史蒂芬妮·梅爾來說是很感動的一刻，比爾·班奈曼回憶著。「當創造者和她的主角視線相對時，這在她們一起經歷的漫長旅途上畫下了句點。那是一個很令人感動的時刻。」

　　「過去三部電影以來，對史蒂芬妮的作品所投下的電影製作、藝術成就與奉獻，都在電影系列的最後兩部裡延續。」頂峰娛樂的副總裁與執行長勞勃·費德曼說。

　　「比爾·康頓和他的團隊給了影迷們在書中最喜愛的部分，以及他們自己本身對這部作品的聯繫。對我們來說，這個綜合體真的令人振奮，並且是對史蒂芬妮所創造出的角色，以及協助這些角色登上大螢幕的演員的一種讚美。」

「吸血鬼的神話學之中有著一個奇妙的點子，那就是你可以永生不死，但你必須付出慘痛的代價。有趣的是，這些我們花時間相處的吸血鬼可以永生不死，他們不殺人，他們找到真愛，而且他們甚至可以繁衍後代，他們有了小孩。他們真的擁有一切！長生不死又不必付出代價。」

──比爾·康頓，導演

隨著婚禮和婚宴都已經完成，五部《暮光之城》電影系列加起來數百個主要拍攝的日子，終於來到最後一天。

「因為在巴西遇到的暴風雨，我們無法拍攝貝拉和愛德華第一次做愛時的夜晚海邊外景。」加德福瑞解釋。

「我們離開巴西的時候，心裡很清楚我們必須另外找到一個地點拍這一場戲。我們在美屬維京群島的聖湯馬士拍攝了整個系列的最後一晚，時間就是在復活節週末的第一天。

我從來沒有參與過任何一部電影製作到最後不是帶著『感謝上天終於拍完了』的心情，就是帶著一種不想結束的微妙心情。這一部製作裡有

著濃厚的慶祝氣息：『我們辦到了！』最後那一天在聖湯馬士很難不感受到快樂。最後一場戲是貝拉第一次做愛。現場完全沒有壓力；大家都很快樂又輕鬆，跳進水裡游泳。感覺很棒，本來就應該這樣。

我們花了一整個晚上的時間拍攝；我們一直工作到天明。當我們殺青的時候，天色還很暗。而當我們開車回飯店的時候，太陽由加勒比海中升起。那種感覺就像是，『噢，哇——就是這個，這就是破曉。』」

厄洛（麥可·辛）
會在Part II重返舞臺。

註解

1. 史蒂芬妮・梅爾，《暮光之城：破曉》（紐約：梅根・丁格萊叢書，小布朗出版社，二〇〇八年），第22頁（中文版由尖端出版，第33頁）。

2. 史蒂芬妮・梅爾，《暮光之城》（紐約：梅根・丁格萊叢書，小布朗出版社，二〇〇六年），第24頁（中文版由尖端出版，第30頁）。

3. 馬克・寇達・維茲，《暮光之城：電影全方位導覽書》（紐約：小布朗出版社，二〇〇八年），第16頁（中文版由尖端出版，第16頁）。

4. 同上，第20頁（中文版第20頁）。

5. 根據票房魔咒網站（The Box Office Mojo）的統計，全世界票房的數字加總大約有十九億九十三萬五千四百三十四美元。每一部電影在全世界分別的票房：《暮光之城》（二〇〇八年）：三億九千二百六十一萬六千六百二十五美元；《暮光之城：新月》（二〇〇九年）：七億零九百八十二萬七千四百六十二美元；《暮光之城：蝕》（二〇一〇年）：六億九千八百四十九萬一千三百四十七元。

6. 茱蒂・鄧肯，「黑暗火鳥重生」，《電影特效》第106期，二〇〇六年七月號，第39頁。

7. 維茲，《暮光之城：蝕電影全方位導覽書》，第42頁到43頁（中文版由尖端出版，第42到43頁）。

8. 梅爾，《暮光之城：破曉》，第23到24頁（中文版第36頁）。

9. 羅森葛蘭特與由同樣是史丹・溫斯特工作室出身的西恩・麥翰，琳西・麥高文，以及艾倫・史考特一起經營Legacy。

10. 史蒂芬妮・梅爾，《暮光之城官方導覽》（紐約：梅根・丁格萊叢書，小布朗出版社，二〇一一年），第310到311頁（中文版由尖端出版，第310到311頁）。

11. 梅爾，《暮光之城：破曉》，第84頁（中文版第93頁）。

準備這本書的期間，最棒的參考書就是史蒂芬妮・梅爾的《暮光之城官方導覽》（紐約：梅根・丁格萊叢書，小布朗出版社，二〇一一年）。

特別感謝羅莉・派翠尼、約翰・布諾，以及寇爾・泰勒額外提供的畫面。

致謝

　　我很感謝小布朗出版社要我記錄《暮光之城》系列最後的章節。編輯艾琳・史坦恩再一次讓所有一切完美地呈現在大家眼前。頂峰娛樂南西・寇克派翠克的行政助理珍妮佛・舒馬克勒在協助我與電影製作人聯繫時幫了很大的忙。我還要向其他一路幫助我的人脫帽致敬，包括了比爾・康頓的助理克雷格・優蘭，以及提畢特電影特效工作室的羅莉・派翠尼。我還要向所有參與電影製作的人敬禮。當他們在遭受最後期限砲火的壓境之下，還是非常慷慨地和我分享他們的感想。

　　我必須要向我家人的愛與支持大聲呼喊致謝，還有我摯愛的甜心，愛翠絲。我的人生在同時也因為經紀人約翰・史伯薩克和他的助理，妮可・羅伯森所賦予的友誼與辛勤的工作而更加富裕。

　　還有向麥可・維格納，這世上最神奇的單車信差致謝：工作完成了，維格——咱們維蘇維諾見了。

作者簡介

　　馬克‧寇達‧維茲是紐約時報暢銷排行榜第一名叢書《暮光之城》系列電影導覽書的作者。他其他關於電影的著作包括了記錄喬治‧盧卡斯旗下視覺特效公司第二十個年頭年代記的《光與魔幻：進入數位領域》；與電影藝術與科技協會成員克雷格‧拜倫合著的得獎作品《看不見的藝術：合成繪圖的傳奇》；以及備受讚譽的經典電影《金剛》的創造人的傳記《馬利恩‧庫柏的冒險》。這一本電影導覽書是維茲所出版的第三十本書。

揭開你最愛電影的幕後祕辛…

讓《暮光之城》、《暮光之城：新月》以及《暮光之城：蝕》三本全方位導覽書，帶領你一窺幕後製作的祕密。內容包含獨家照片，以及電影美術設計師、化妝大師、髮型設計、製作人等專訪。你將會知道你最愛的小說轉換成賣座電影的一手情報。

引發所有話題的原點：
暢銷排行榜第一名的小說

也千萬別錯過……